U0003177

The Non-Designer's
Design Book,
4th Edition

好設計，
4個法則
就夠了

全新中文範例
暢銷升級版

頂尖設計師教你學平面設計，
一次精通字型、色彩、版面編排的超實用原則

The Non-Designer's
Design Book,
4th Edition

張妤菁、呂奕欣——譯

Robin Williams
羅蘋・威廉斯

獻給卡門・雪登（Carmen Sheldon）

我的設計同道

我的生活良友

獻上摯愛

R.

More matter is being printed and published today than ever before, and every publisher of an advertisement, pamphlet, or book expects his material to be read. Publishers and, even more so, readers want what is important to be clearly laid out. They will not read anything that is troublesome to read, but are pleased with what looks clear and well arranged, for it will make their task of understanding easier. For this reason, the important part must stand out and the unimportant must be subdued

The technique of modern typography must also adapt itself to the speed of our times. Today, we cannot spend as much time on a letter heading or other piece of jobbing as was possible even in the nineties.

Jan Tschichold 1935

較於過去，現在印刷出版品愈來愈多，每家出版商無不希望自己的廣告、文宣或書籍有讀者群。出版商、甚至讀者，都希望內容重點能明確地突顯出來。沒有人想看需要費心才能讀懂的文章；相反地，清楚、良好規畫的版面一定受歡迎，因為這種版面的內容變得更容易理解。基於這個原因，內容重點要突出，次要內容則不需太明顯……現代文字編排技巧也得隨著我們這個時代的快節奏而調整。如今，我們無法在信件開頭和其他瑣事上花太多時間，甚至連1990年代也不像今天這麼倉卒。

讓·契克爾德 1935

字體
Modernica Light and **Black**

CONTENTS

字體設計 Designing with Type

補充資料 A Few Extras

這是你在找的書嗎？

本書適合所有需要編排設計版面，卻沒有任何相關背景或未曾接受正式訓練的人。我不是僅指那些需要設計漂亮包裝或冗長手冊的設計者，下面這些人也可以看看本書的內容：祕書被老闆指派編排通訊刊物；教堂志工要張貼布告通知會眾；小企業主要設計自己公司的廣告；學生想以整齊美觀的報告獲得高分；專業人士了解吸引人的提案會贏得更多掌聲；老師知道學生比較喜歡條理清楚的上課內容；統計學者明白層次分明的數據及條例會吸引人閱讀而非讓人昏昏欲睡，還有很多類似的例子。

我的假設是你沒時間或者沒興趣學習平面設計或文字編排，卻想知道如何讓你的版面更具美感。嗯，這本書寫作的出發點是老生常談了：知識就是力量。大部分人看到差勁的版面編排時，會說不喜歡這樣的設計，卻不知道該怎麼修改。我會在書裡提出四個基本概念，幾乎每件出色的設計作品都運用了這些清楚又具體的概念。如果你不知道問題出在哪裡，又該如何修正？一旦你明瞭這些概念，就會注意到這些概念是否已運用在你的版面上。一旦你能指出問題所在，就能找到解決之道。

本書並不是要取代四年的設計學校課程，我也沒說你在讀完這本薄薄的書之後，理所當然地就成為優秀的設計者。但是，我真的可以跟各位保證，你處理版面的方式將大為改觀。我相信，如果你遵循這些基本原則，你的作品看起來會更專業、更井然有序、更一致，也更有趣。而且，會讓你覺得自己很厲害喔！

祝順利

引言

本章內容簡短，主要是概述四個基本原則。在接下來的章節中，每個原則都有詳細說明。但是首先，我想先告訴各位一則小故事，這個故事讓我了解「叫出名字」（name things）的重要性：*說出名字是駕馭事物的關鍵。*

約書亞樹的頓悟

許多年前，我收到一本辨識樹木的書，作為聖誕禮物。當時，我在父母家中。等拆完所有的禮物之後，我決定走到屋外去辨認住家附近的樹種。出門前，我瀏覽了書籍部分內容。其中，約書亞樹因為只需要兩個辨識技巧，成為書上介紹的第一棵樹種。嗯，約書亞樹看起來真的很奇怪，當時我看著圖片，自言自語地說道：「喔！北加州根本沒有這種樹，這樹長得可真怪。如果我曾經看過，一定能馬上想起來，不過我從來沒見過它。」

所以，我帶著書出門了。我的雙親住在六棟房子的巷子盡頭。其中四家的前院就種有約書亞樹。我住在這棟房子十三年了，卻對這種樹毫無印象。我在那條街上走走看看，發現新搬來的人家都在做庭園造景，心想一定是

苗圃在舉行大拍賣，其中至少八成的住家前院都種了約書亞樹，而我以前從來不認識它！一旦我認識這種樹——也就是我能叫出它名字的時候——就發現到處都看得到它。這正是我想表達的觀念：一旦你知道東西的名字，就能意識到這個東西的存在，就有能力凌駕它，掌握它，擁有它。

接下來你將學會一些設計原則的名稱。這樣一來，你就能掌控你的版面。

Good Design Is As Easy as 1-2-3

1. Learn the principles.
They're simpler than you might think.
2. Recognize when you're not using them.
Put it into words -- name the problem.
3. Apply the principles.
You'll be amazed.

字體
Times New Roman
Regular and **Bold**

Good design
is as easy as...

Learn the basic principles.
They're simpler than you might think.

Recognize when you're not using them.
Put it into words—name the problem.

Apply the principles.
Be amazed.

字體
Brandon Grotesque Black,
Regular, and *Light Italic*

鍛鍊你的設計眼光：從這兩個例子中，找出至少五個不同之處，說明為什麼第二個例子能把訊息傳達得更清楚。（答案參見頁225）

四個基本原則

每一件設計出眾的作品都會包含四大原則，下面先簡單介紹說明。雖然我把原則分開來一一介紹，但請記住：每個原則是互相關聯的。單單只應用一個原則的機會不多。

對比（Contrast）

對比的概念是：避免版面上的元素過於*相似*。如果字體、顏色、大小、線條粗細、形狀、間距等元素不*相同*，這個作品看起來會**非常突出**。對比經常是版面上最重要的視覺特色，可以在第一時間吸引讀者的目光。它也有助於讓訊息更清楚。

重複（Repetition）

在整件作品中，設計重複出現的視覺元素。你可以重複運用顏色、形狀、質感、空間配置、線條粗細、字型、大小、圖像概念等項目。重複有助於架構安排，也能強化一致性。

對齊（Alignment）

版面上的項目不能隨意安排。在同一版面上，每個元素應該與其他元素有某種視覺上的關聯性。這樣一來，整個版面看起來會更整潔、更精緻、更鮮明。

相近（Proximity）

版面上相關聯的項目要群聚分組。如此一來，這些項目會成為一個視覺單位，而非數個分散的單元。這有助於讓資訊井然有序，並減少雜亂，使讀者清楚了解整個架構。

嗯……

我從浩瀚的設計理論中整理出這四個原則。我認為這些概念應該有適當、好記誦的縮寫，協助記住這些原則。嗯，這四個原則有一個好記但不甚恰當的英文縮寫——CRAP（糞便、胡說之意）。不好意思。

Good
communication
is as

stimulating

as black coffee . . .

and just
as hard
to sleep after.

ANNE MORROW LINDBERGH

良好的

溝通

就像

純咖啡一樣

刺激.

但事後

一樣令人

難以成眠。

安・莫若・林白

字體
Transat Text Standard

相近

在設計新手的作品中,我們常會發現一連串的文字、詞語和圖表布滿整個版面,連角落都不放過,幾乎沒有留白。初學設計的人似乎害怕留下任何空白。當設計的元素四處散落,不僅版面看起來雜亂無章,讀者可能也無法立即理解內容。

相近原則是:**將相關的項目組合在一起**,使它們看起來確實彼此靠近。當讀者看到這些相關項目時,會覺得它們是一體的,而非一堆毫無關聯的瑣碎項目。

設計者不應該將彼此不相關的資訊項目,編排在相近(附近)的版面上,因為在讀者了解版面內容與架構的過程中,元素之間的相近效果是最直接的視覺線索。

簡單舉個例子來說明這個概念。請看下圖。這就是相近原則:在版面上(或生活中),**型態相近的事物表示彼此相關**。

若我們看見這兩人走在街上,會不清楚他們的關聯。他們兩人有關係嗎?他們認不認識彼此?

現在兩人靠得很近,表示他們一定有某種關係。版面的情況也是一樣。

請觀察下面這張普通名片的版面編排。小小的版面上，你看見多少不同元素？為了閱讀不同的元素，你的視線停下幾次？

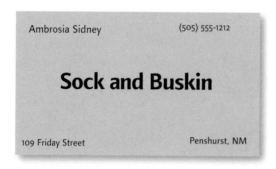

你曾停過五次嗎？沒錯，這張小名片有五個不同的項目。

你從名片的哪裡開始看起？可能是從中間吧，因為那個詞組是最粗、最醒目的。

接下來你看哪個項目呢？從左邊看到右邊嗎？

你的眼光掃到右下角時，發生什麼情況？你的視線往哪裡移動？

你的目光會不會四處飄移，以確定你沒有漏看任何角落的資料？

如果我把這張名片設計得更複雜：

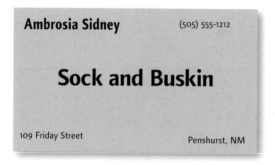

現在這張名片上有兩個項目是粗體字，你會從哪一個開始看？從左上角看起嗎？還是先看中間的？

等你看完兩個粗體字之後，你的視線停在哪裡？也許你的目光在粗體字之間來回跳動，同時急著想理解角落裡的其他資料。

你知道自己什麼時候看完這張名片嗎？

你的朋友看這張名片的方式是否與你相同？

幾個項目彼此緊連時，這些項目會整合成一個視覺單元，而非數個分散的單元。這很類似我們的日常生活：**相近，或稱接近（closeness），意味著彼此間必定有關係。**

把幾個相似的元素組合成一個單元，馬上就會發現版面變得更有條理。它讓人知道要先看哪一部分，知道什麼時候讀完整篇內容，而「留白」（white space）也不會顯得毫無組織。

在前一頁的例子中，問題在於名片上似乎沒有一個項目是互相有關聯的。你不太清楚這張名片要從哪裡看起，也不確定自己什麼時候看完整張名片。

如果修改一下這張名片的部分設計，**運用相近原則把相關元素組合在一起**，看看會發生什麼變化：

現在，要從哪裡開始看這張名片，還會造成你的困擾嗎？接下來要看哪一部分？你知道自己什麼時候看完整張名片嗎？

只需要一個簡單的技巧，這張名片在**資訊傳達**與**視覺**上都變得更條理分明，溝通效果當然更好。

字體
Finnegan Regular and **Bold**

如何把相關資訊的距離拉近，是細微卻重要的事。務必多問自己，某元素是否和其他相關元素距離夠近。仔細找找看，有沒有哪些元素彼此間的關聯不妥當。

AREAS OF EXPERTISE

- Strategic Planning and Execution
- Internet and New Media Development
- User Experience Improvements
- Software and Internet UX Design

- Market and Consumer Research
- New Product Development and Launch
- Process Design and Reengineering
- Organizational Turnarounds

看看這兩欄的項目符號，是不是和相關文字離得太遠？中間的項目符號甚至離左欄的文字比較近。乍看之下，這版面像有四個欄位，其中兩欄是項目符號。

AREAS OF EXPERTISE

- Strategic Planning and Execution
- Internet and New Media Development
- User Experience Improvements
- Software and Internet UX Design

- Market and Consumer Research
- New Product Development and Launch
- Process Design and Reengineering
- Organizational Turnarounds

現在關係清楚多了，我們可以馬上看出每個項目符號和哪一點是歸屬在一起的，而不是一欄項目符號、一欄資訊、又一欄項目符號、又一欄資訊。

Travel Tips

1 Take twice as much money as you think you'll need.

2 Take half as much clothing as you think you'll need.

3 Don't even bother taking all the addresses of the people who expect you to write.

Travel Tips

1 Take twice as much money as you think you'll need.

2 Take half as much clothing as you think you'll need.

3 Don't even bother taking all the addresses of the people who expect you to write.

這幾個數字好像自成一格，與文字無關。

把數字和資訊拉近，就能看出數字與文字間的關係。

把項目緊密組合起來時，往往需要做些改變，例如文字或圖像的大小、粗細或位置。其實正文不一定非得用12點！從屬於主要訊息的資訊，例如通訊刊物的期數和年分，通常可以縮得很小。

你已知道該強調什麼，也知道該怎麼讓資訊井然有序。運用軟體，大膽實踐你的想法。

Sally's Psychic Services
Providing psychic support in Santa Fe
Contact lost loved ones, including pets. Get help
with important decisions. Find clarity in a
fog of unknowns.
Special rate for locals
sally@santafepsychic.com
santafepsychic.com
Phone consultations available 555-0978

這張明信片的視覺呈現很無趣，無法把讀者的視線拉到正文，讀者恐怕只會看那兩個愛心。花點時間找出關鍵的資訊，其實也一樣重要。

Sally's Psychic Services
Providing psychic support in Santa Fe

Contact lost loved ones, including pets.
Get help with important decisions.
Find clarity in a fog of unknowns.

Sally@SantaFePsychic.com
SantaFePsychic.com

Special rate for locals!
PHONE CONSULTATION 555.0978

只稍微做點改變（沒錯，其實需要更多改變；參見頁82和頁83），把相關元素組合起來，並在每個單元間運用適當的間距，就能讓資訊更容易傳達。

鍛鍊你的設計眼光：從這兩個例子中，找出至少八個略微不同之處，說明為什麼第二個例子看起來比較專業。（答案參見頁225）

相近原則並不表示*所有項目間的距離都應該很小*；相反地，*內容相關的元素、能共同傳達出某種訊息的元素*，應該在編排上*看起來有所連結*。其他個別的元素或各組元素不應該相近編排。換言之，相近或不相近，顯示各個元素之間的關係。

First Friday Club
Winter Reading Schedule

Friday November 1 at 5 p.m. *Cymbeline*
In this action-packed drama, our strong and true
heroine, Imogen, dresses as a boy and runs off to a
cave in Wales to avoid marrying a man she hates.
Friday, December 6, 5 p.m. *The Winter's Tale*
The glorious Paulina and the steadfast Hermione
keep a secret together for sixteen years, until the
Delphic Oracle is proven true and the long-lost
daughter is found.
All readings held at the Mermaid Tavern. Spon-
sored by I Read Shakespeare.
Join us for $3!
For seating information phone 555-1212
Also Friday, January 3 at 5 p.m. *Twelfth Night*
Join us as Olivia survives a shipwreck, dresses as
a man, gets a job, and finds both a man and a
woman in love with her.

First Friday Club
Winter Reading Schedule

Cymbeline
In this action-packed drama, our strong and true heroine,
Imogen, dresses as a boy and runs off to a cave in Wales
to avoid marrying a man she loathes.
November 1 · Friday · 5 P.M.

The Winter's Tale
The glorious Paulina and the steadfast Hermione keep
a secret together for sixteen years, until the Delphic Oracle
is proven true and the long-lost daughter found.
December 6 · Friday · 5 P.M.

Twelfth Night
Join us as Olivia survives a shipwreck, dresses as a man, gets
a job, and finds both a man and a woman in love with her.
January 6 · Friday · 5 P.M.

The Mermaid Tavern
All readings are held at The Mermaid Tavern
Sponsored by **I Read Shakespeare**
For seating information phone 555-1212
Tickets $3

字體
Facade Condensed
**Formata Regular
and Medium**

你不必把傳單看完，也能**回答這兩個問題**：
從左邊這張傳單來看，讀書會有多少書要讀？
從右邊這張傳單來看，讀書會有多少書要讀？

從右邊這張傳單，才能*看出*有多少書要讀，因為每本書的資訊分組為合理的相近距離（還運用「對比原則」，把讀書會的標題加粗）。請注意，三場讀書會之間的*間距*是一樣的，意味著這三組訊息或多或少有關。就算上面的字太小，無法看清楚，還是馬上知道有三場活動。

即使在這圖示的尺寸中，傳單底部的文字小得難以閱讀，但你知道上面寫什麼吧？那是關於票價和聯絡資訊。你一*眼*就看出這塊文字不是另一場活動，因為這區文字與其他文字的*相近程度*不同。

首先，我們需要把內容相關的資訊，在腦海或草圖中組合起來；*你知道該怎麼做*。之後再實際將頁面上的文字組合起來。

鍛鍊你的設計眼光：找出至少五個不同之處，說明為什麼第二個例子能把訊息傳達得更清楚。（答案參見頁226）

請看下面左邊那一排，你對這些花有什麼感覺？可能會覺得這些花有某種共通點，對吧？至於右邊這一排，你有什麼感受？最後三種花似乎與其他花有什麼不同。你馬上會有這樣的感覺，不需特別思考就有這種體會。你知道最後三種花與其他花稍有不同，因為這些花的編排方式看起來與名單中的其他花有所區隔。

Marigold	Marigold	金盞花
Pansy	Pansy	三色堇
Rue	Rue	芸香
Woodbine	Woodbine	忍冬
Daisy	Daisy	雛菊
Cowslip	Cowslip	野櫻草
Carnation	Carnation	康乃馨
Primrose		
Violet	Primrose	報春花
Pink	Violet	紫羅蘭
	Pink	石竹花

間距的安排暗示著關係，因此我們可以一眼看出，最後三種花是不一樣的。

光看一眼頁面就能獲得許多資訊，實在很奇妙。因此，你有責任確保讀者獲得**正確的**資訊。

字體
Chanson d'Amour

設計傳單、摺頁文宣、通訊刊物或其他印刷品時，你知道哪些資料之間有合理的關係，也*知道*要突顯哪些資料、哪些不必。請將資料歸類成圖表，以傳達訊息。

Correspondences
Flowers, herbs, trees
Ancient Greeks and Romans
Historical characters
Quotes on motifs
Women
Death
Morning
Snakes
Language
Iambic pentameter
Rhetorical devices
Poetic devices
First lines
Collections
Small printings
Kitschy
Dingbats

Correspondences
Flowers, herbs, trees
Ancient Greeks and Romans
Historical characters

Quotes on motifs
Women
Death
Morning
Snakes

Language
Iambic pentameter
Rhetorical devices
Poetic devices
First lines

Collections
Small printings
Kitschy volumes
Dingbats

字體
Arno Pro Regular
Bailey Sans Bold

這一串資料中，所有項目緊密排列在一起，即使標題已經加粗，讀者仍不容易看出其間的關聯和架構。

同樣的清單，藉由在每一組之間留一些間距，在視覺上已做了分組。相信讀者一定早就自動這麼做了，在此只是提醒現在開始要**有意識地**這麼做，而且要大膽一點。

一定要學會如何利用軟體來設定*段落前後的間距*，這樣才能讓文字區塊的各元素之間，保持精準的間距。

我在上圖的範例中，將各項目之間的行間調小，讓彼此更緊密。如此也挪出更多空間，可把每個標題加粗。

下面是一個通訊刊物的典型刊頭設計。這件作品中有多少不同的元素？從那些項目的位置來看，有沒有任何資訊項目看起來是與其他項目有關聯性的？

花點時間想想看，哪些項目應該分組靠近一點？哪些項目遠離一點？

右上角的兩個項目彼此距離很近，暗示這兩個項目有相關性。但兩者真的有關係嗎？

在下面的設計中，各元素之間的正確關聯性已經編排出來了。

請注意，我還做了其他調整。四個角從圓弧形變成直角，整個設計風格更整齊、更鮮明；把刊物名稱放大，更能填滿空間；把部分文字刷上淡淡的深青色，才不會與其他元素搶風頭。

鍛鍊你的設計眼光：找出至少其他三個略微不同之處，說明為什麼第二個例子能把訊息傳達得更清楚。（答案參見頁226）

字體
Peoni Pro
Quicksand
Clarendon Roman

你可能已經將相近原則運用在作品中，但或許尚未充分發揮，因此效果不夠鮮明。仔細觀察下面的例子，注意版面上各個元素，想想哪些元素應該分組在一起。

JOIN A
SHAKESPEARE
CLOSE READING!

How would you like to . . .

understand every word and every nuance in a
Shakespeare play?

Can you imagine . . .

seeing a play performed and actually understand-
ing everything that's going on?

What if you could. . .

laugh in the right places in a play, cry in the
right places, boo and hiss in the right places?

Ever wanted to . . .

talk to someone about a Shakespeare play and have
that person think you know what you're talking
about?

Would you like to . . .

have people admire and esteem you because you
know whether or not Portia betrayed her father by
telling Bassanio which casket to choose?

It's all possible.

Live the life you've dreamed about!

Be an Understander!

For more info on how to wisen up and start your
joyous new life as an Understander, contact us
right away:
phone: 1-800-555-1212;
email: SFSreaders@gmail.com
web: http://www.meetup.com/SFSCloseReaders/

設計這張酷卡的人打完每個標題**和**段落後，都會按兩次換行鍵。因此，標題與上下內文間留有相同大小的距離，使每個標題和內文看起來都是獨立的，與其他項目毫無關聯。因為距離的大小一樣，讓讀者無法分辨標題是與上文還是下文有關。

版面上還有很多空白，但都散落在版面各處。而標題與內文之間，原本也不應該有空白。像這樣讓空白七零八落、尷尬地散置各處，只會使各元素之間的距離看起來更加遙遠。

進行版面編排時，應該把相關的項目分組在一起。若版面上某些部分的架構不是非常清楚，請檢查看看現在相近編排的項目是否其實不應該被視為相關。

鍛鍊你的設計眼光：找出至少其他五個略微不同之處，說明為什麼這個例子能把訊息傳達得更清楚。（答案參見頁226）

字體
SuperClarendon Bold
and Roman

如果讓標題靠近下面相關的內文資料，就會發生幾個變化：
- ·架構更清楚。
- ·空白未尷尬地分散在各個元素之間。
- ·版面多出一些空間，讓圖像可以拉大。

顯而易見地，我將原本居中對齊的方式改為左齊（即下一章介紹的「對齊原則」）。同樣是按個按鈕，但你要熟悉軟體，才能在段落間加上你要的間距，而不是一直按換行鍵！找找看如何設定*段落前後的間距*。

只要你多留意，真的就能做到相近原則，這也是你平常就在做的事，將概念再發揮得徹底一點就行。一旦知道每行內容關係的重要性之後，就會開始注意相近的效果；一旦你開始注意這種效果，就能擁有這個技巧、掌握這個技巧，版面也就在你的掌控中了。

GERTRUDE'S PIANO BAR

STARTERS:
GERTRUDE'S FAMOUS ONION LOAF - 8
SUMMER GARDEN TOMATO SALAD - 8
SLICED VINE-RIPENED YELLOW AND RED
TOMATOES WITH FRESH MOZZARELLA AND BASIL
BALSAMIC VINAIGRETTE
HAMLET'S CHOPPED SALAD - 7
CUBED CUCUMBERS, AVOCADO, TOMATOES,
JARLSBERG CHEESE, AND ROMAINE LEAVES
TOSSED IN A LIGHT LEMON VINAIGRETTE
CARIBBEAN CEVICHE - 9
LIME-MARINATED BABY SCALLOPS WITH RED
PEPPER, ONIONS, CILANTRO, JALAPENOS, AND
ORANGE JUICE
SHRIMP COCKTAIL - 14
FIVE LARGE SHRIMP WITH HOUSE-MADE COCKTAIL
SAUCE
ENTREES:
NEW YORK STEAK, 16 OZ - 27
ROTISSERIE CHICKEN - 17
NEW ORLEANS LUMP CRAB CAKES
WITH WARM VEGETABLE COLESLAW, MASHED
POTATOES, SPINACH AND ROMESCO SAUCE - 18
GRILLED PORTOBELLO MUSHROOM
STUFFED WITH RICOTTA CHEESE, GARLIC, ONIONS
AND SPINACH, SERVED OVER MASHED POTATOES
- 18
NEW ZEALAND RACK OF LAMB - 26
BARBEQUED BABY BACK RIBS - 24
AUSTRALIAN LOBSTER TAIL, 10 OZ - MARKET PRICE
SURF & TURF
AUSTRALIAN LOBSTER & 8OZ FILET - MARKET
PRICE

字體
Times New Roman Regular

為了避免你認為沒有菜單這麼糟，我得告訴你，這是某間餐廳的服務生直接給我的菜單。真的。當然，這份菜單最大的問題就是所有資訊擠成了一團。想想看，你得花多少力氣，才能看出這家餐廳到底供應哪些菜色。

試著在重新設計這些資訊之前，用筆記下相關資料，將各元素分類。

將手中的資料分類後，就能在版面上發揮創意，編排組合。透過電腦，你可以嘗試許多不同的設計方式。最快的方式就是套用樣式表。若不知道如何使用應用程式的樣式表，趕快學！很神奇喔！

在下面的例子中，我在不同菜餚之間加入更多間距。當然，最好能完全
避免全部用大寫字母，因為那樣很難辨讀（參見頁161），所以我改成
首字母大寫、其他字母小寫。此外，我縮小字級。這兩項改變給我更多
可供運用的空間，讓我能在各個元素之間留出更多間距。

Gertrude's Piano Bar

Starters

Gertrude's Famous Onion Loaf - 8

Summer Garden Tomato Salad - 8
sliced vine-ripened yellow and red tomatoes
with fresh mozzarella and basil Balsamic vinaigrette

Hamlet's Chopped Salad - 7
cubed cucumbers, avocado, tomatoes, Jarlsberg cheese,
and romaine leaves tossed in a light lemon vinaigrette

Caribbean Ceviche - 9
lime-marinated baby scallops with red pepper, onions,
cilantro, jalapenos, and orange juice

Shrimp Cocktail - 14
five large shrimp with house-made cocktail sauce

Entrees

New York steak, 16 ounce - 27

Rotisserie Chicken - 17

New Orleans Lump Crab Cakes - 18
with warm vegetable coleslaw, mashed potatoes, spinach,
and Romesco sauce

Grilled Portobello Mushroom - 18
stuffed with Ricotta cheese, garlic, onions and spinach,
served over mashed potatoes

New Zealand Rack of Lamb - 26

Barbequed Baby Back Ribs - 24

Australian Lobster Tail, 10 ounce - Market Price

Surf & Turf
Australian Lobster & 8 ounce Filet - Market Price

字體
Ciao Bella Regular
Times New Roman Bold
and Regular

這份菜單原來最大的問題在於資訊沒有區隔。運用你的軟體，學習如
何安排版面，才能在每一項元素的前後留出足夠的間距；把這項資訊
建立到你的樣式表中。

原版內文全用大寫，占滿了所有空間，幾乎沒有「留白」的空間讓眼
睛休息。內文愈多，全部大寫帶來的壓迫感愈強。

鍛鍊你的設計眼光：指出至少其他四個不同之處，說明為什麼這份菜
單比較好。（答案參見頁226）也參考接下來兩頁。

在上一頁的設計範例中，對於區分「開胃菜」（Starters）和「主菜」（Entrees）還是有點小問題。將這兩個區塊縮排——注意觀察那額外的間距如何進一步定義這兩個群體，卻能清楚表達出它們仍是類似的群體。這都和間距有關。相近原則能讓你將注意力集中在間距上，以及留意間距如何幫助傳達資訊。

標題下方的左邊間距，能把兩組資訊分開，讓讀者更一目了然。

請注意，我也把菜名下方的說明文字稍縮小，這種作法在菜單設計上很常見。這樣除了傳達得更清楚之外，還能騰出更多的可利用空間。

遇到有問題的版面設計，相近原則很少是唯一的解決方式。設計過程中很自然會用上其他三種原則，而你常會發現編排時都是四個原則一起運用。其實一次一種原則就夠了，不妨就從相近原則開始吧！在下方的例子中，可以想像假如沒有先空出適當的間距，其他設計原則都將毫無用武之地。

Gertrude's Piano Bar

Starters

Gertrude's Famous Onion Loaf	8
Summer Garden Tomato Salad	8
sliced vine-ripened yellow and red tomatoes, fresh mozzarella, and basil Balsamic vinaigrette	
Hamlet's Chopped Salad	7
cubed cucumbers, scallions, avocado, tomatoes, jarlsberg cheese, and romaine leaves tossed in a light lemon vinaigrette	
Caribbean Ceviche	9
lime-marinated baby scallops with red pepper, onions, cilantro, jalapenos, and orange juice	
Shrimp Cocktail	14
five large shrimp with house-made cocktail sauce	

Entrees

New York Steak, 16 ounce	27
Rotisserie Chicken	17
New Orleans Lump Crab Cakes	18
with warm vegetable coleslaw, spinach, mashed potatoes, and Romesco sauce	
Grilled Portobello Mushroom	18
stuffed with ricotta cheese, garlic, onions and spinach, served over mashed potatoes	
New Zealand Rack of Lamb	26
Barbequed Baby Back Ribs	24
Australian Lobster Tail, 10 oz.	Market Price
Surf & Turf	Market Price
Australian Rock Lobster and 8-ounce Filet	

字體
Ciao Bella Regular
Transat Text Bold and Light

我選用比Times New Roman更有趣的字體──那很容易。我嘗試縮排菜單項目的說明文字，那有助於讓每個項目區分得更清楚，但最後決定使用不同顏色。

每道菜的價格原本是藏在內文裡（用笨拙的連字號連接）；如果讓它們脫離內文，在菜單的右側齊右，這樣不僅容易辨讀，排列也有一致性。那正是對齊原則，後面幾頁就會談到。

你看得出這份菜單不僅更專業，也比較容易點菜吧？

形諸於文字

這幾章舉的例子都相當單純，目的是突顯出重點。但你更熟悉相近原則的重要性之後，不妨用這項原則來檢視周遭的版面設計。

做做看：找找看，周遭有沒有什麼設計未運用相近原則來讓資訊的傳達更清楚。**用文字表達出你認為有問題的地方**。或許可以在一張紙上，畫出你認為如何安排資訊比較有效率。

書籍雜誌的目錄中，很容易找到未運用相近原則的例子，比如頁碼往往離章名或篇名太遠。

每一種版面設計都會用到這四大原則；換言之，如果你覺得版面不專業或凌亂，通常不會只是缺乏相近性。不過，至少你可以清楚指出這個問題了。

這是一份選取自活動文宣的真實廣告，當然，它有許多問題，包括文案本身。不過你應該能一眼看出，這則廣告沒好好留意相近原則。

鍛鍊你的設計眼光：指出至少五種你可以僅運用相近原則來改進這件作品的方法。（答案參見頁226）

等你學會其他原則之後，或許會想回過頭來進一步改善這件設計不佳的廣告。

ister in 1619 after the unauthorized printing of the play in that year by William Jaggard. Hayes printed another quarto of *The Merchant* in 1637.

Hayes or Heyes, Thomas (d. 1603). London bookseller. Hayes, whose shop was located at St. Paul's Churchyard, was the publisher of the First Quarto (1600) of *The Merchant of Venice*. After Hayes' death, the copyright of the play passed to his son Lawrence (fl. 1600–1637), who confirmed the copyright in 1619 after William Jaggard had printed the play without obtaining copyright. In 1637 Lawrence Hayes printed another edition of the play.

Hayman, Francis (1708–1786). Artist, theatrical scene painter, and illustrator. The range of Hayman's artistic activities makes him an important figure in relation to Shakespeare.

A pupil of the portraitist Robert Brown (d. 1753), Hayman was a very young man when he came to London and found employment as a scene painter at Drury Lane. His reputation grew, and he contributed four large figure compositions to the decoration of Vauxhall Gardens, three of which have been lost. The fourth, a study of the play scene from *Hamlet*, is particularly interesting because it departs from the common practice of making Hamlet the central figure in any illustration of the play. Hamlet is not even shown; attention is focused instead on the King, who watches the players in apparent alarm. The dramatic and economic disposition of the figures is characteristic of Hayman's artistic virtues. Considered the finest history painter of his day, he excelled in compositions involving a number of figures. Although his color was weak and his figure drawing somewhat mannered, he was a good draftsman and could treat complicated subject matter with clarity and verve.

Hayman was a founding member of the Royal Academy and contributed paintings of scriptural subjects to its exhibitions. A *bon vivant* and a member of Hogarth's circle, he was also one of the most important book illustrators of his time, and his collaboration with Hubert Gravelot in the Hanmer edition of 1744 produced the finest of the early illustrated editions of Shakespeare. See ART; BOYDELL'S SHAKESPEARE GALLERY. [W. M. Merchant, *Shakespeare and the Artist*, 1959.]

Haymarket Theatre. Playhouse. Built in 1720 by John Potter, a carpenter, the Haymarket is the second oldest playhouse still in use in London. In 1747 it was taken over by Samuel Foote (1720–1777), a playwright and actor with a great gift for mimicry. Foote was succeeded by George Colman and his son. Early in the 19th century, Ira Aldrich appeared at the Haymarket as Aaron and Othello.

In 1820, the old theatre was demolished and the Modern Haymarket was constructed. Samuel Phelps made his successful debut as Shylock there in 1837. Among other successes at the theatre in the 1850's and 1860's was the London debut of Edwin Booth. In 1887 the Haymarket's lessee was Herbert Beerbohm Tree, who, during the next 10 years, presented a series of lavish Shakespearean productions. [W. J. Macqueen-Pope, *Haymarket: Theatre of Perfection*, 1948.]

Hayward, Sir John (c. 1564–1627). Elizabethan historian. Hayward's account of the deposing of Richard II and the subsequent rule of Henry IV (*The First Part of the Life and Raigne of King Henrie the IIII*) was widely regarded as a veiled allegory supporting the earl of Essex in his rivalry with the queen. As a result of the publication, Hayward was brought to trial in 1600 and imprisoned for at least two years. After the death of Elizabeth, he was released and devoted the remainder of his life to historical research.

Attempts have been made to connect Hayward's work with Shakespeare's *Richard II*. The history was published in 1599, two years after the printing of the First Quarto of *Richard II*. In its original form the book contained a dedication to the earl of Essex. The dedication was removed from later copies of the book, either at the request of Essex or of the government authorities, but this did not prevent the subsequent suppression of the book and imprisonment of Hayward. He was convicted of writing a pointed political allegory in which Bolingbroke is equivalent to Essex and Richard II to Elizabeth. That Elizabeth was already sensitive to this comparison is known from another source (see William LAMBARDE). From the standpoint of Shakespeare, the interesting aspect of the book is that it has a number of verbal parallels with *Richard II*. On this basis some commentators have attempted to see the Shakespeare play as another, earlier example of political allegory, written to support the Essex faction. The conjecture is, of course, supported by the special performance of *Richard II* given at the request of the Essex followers on the eve of the rebellion. Nevertheless, the evidence of dates seems to indicate that Shakespeare's play was merely the source of Hayward's work and did not necessarily share in any allegorical scheme which that work might have had. [*Richard II*, Arden Edition, Peter Ure, ed., 1956.]

Hazlitt, William (1778–1830). Essayist and critic. Born at Maidstone, Kent, and educated at Hackney College, a Unitarian seminary, Hazlitt remained loyal to liberal political and philosophical principles throughout his life. In 1802 he went to Paris to study painting, but soon took to free-lance writing. His essays cover a variety of subjects, from art and literary criticism to economics, politics, and philosophy. His most important critical works are *The Characters of Shakespear's Plays* (1817), *The English Poets* (1818), *The English Comic Writers* (1819), and *The Dramatic Literature of the Age of Elizabeth* (1820). *A View of the English Stage* (1818) is a collection of his reviews. Although his continuing interest in politics and art is reflected in his *Life of Napoleon Bonaparte* (4 vols., 1828–1830) and his *Life of Titian* (1830), Hazlitt is best known for the familiar essays which he published in the *Examiner* and the *London Enquirer*. These were collected in *The Round Table* (1817), *Table Talk* (2 vols., 1821–1822), *The Plain Speaker* (1826), *Sketches and Essays* (1839), and *Winterslow* (1850).

In his Shakespearean criticism Hazlitt manages to convey his experience of the plays, often in a manner suggestive of the close attention modern critics give to the text. He points to the personality and particularity of Shakespeare's characters, who "speak like men, not like authors." Hazlitt's appreciation of Shakespeare's metaphors and his admiration challenges the neoclassical view, propounded by Dryden, that Elizabethan taste and Shakespeare's style were un-

這是取自一本資訊辭典的一頁真實頁面。

這一頁上有多少條目？

要找William Hazlitt這一條，難度高不高？

在這個例子中，所有文字全分散在版面上，使頁面淪為一大團文字區塊。若能採用相近原則，建立相關段落之間的關係，想必更容易找到需要的資訊。

沒錯，稍微拉開每個條目之間的間距，會讓這本書多出幾頁，但卻能大幅提升溝通效果。這點代價是值得的，何況這本書超過一千頁，多幾頁根本不算什麼。

相近原則摘要

當數個項目彼此**靠近編排**，這幾個項目會成為一個視覺單元，而不是數個分散的單元。彼此相關的項目應該組合在一起。注意你的視線移動方向：你要從哪裡開始看起？目光如何移動？哪個部分看完就算結束了？看完這部分，接下來要看哪一部分？你的視線在版面上應該有合理的動向：有明確的起點，也有明確的終點。

基本目的

相近原則的基本目的是**建立條理**。雖然其他原則也會發揮作用，但其實只要將相關項目組合在一起編排，版面自然井然有序。資訊層次分明，讀者才比較可能閱讀，也比較記得內容。內容經過歸納整理有另一項好處：版面上更多吸引人（因為更有條理）的*留白*（設計者的最愛）。

如何達成目標

稍微瞇起眼睛看版面，**計算**自己視線停下的次數，就知道版面上有多少視覺元素。當整個版面有超過三至五個項目時（當然，這必須考量版面大小），請想想哪些分散的元素可以組合在一起，成為一個視覺單元。

注意事項

同一版面上不要有太多分散的元素。

避免在各元素間留下相同大小的留白，除非每一組資料屬同一子集。

大標、小標、圖說、圖像或相關內容的編排方式，應該避免讓讀者閱讀時產生任何混淆。緊鄰的元素之間必須有關聯性。

不要為不相關的元素「創造關係」！如果這些元素*不相關*，彼此就要距離遠一點。

不要只因為一個地方空蕩蕩的，就把資料塞在版面的角落或中間部分。

對齊

只要版面上有空位,設計新手往往不會注意版面上其他項目,只是一股腦地把內文和圖像塞進去。可想而知,最後的成品就像個有點凌亂的廚房:這裡有個杯子,那邊有個盤子,餐巾在流理台上,鍋子擱在水槽裡。要清理這樣有點髒亂的廚房不必花什麼力氣;同樣地,要修改有點雜亂、對齊效果不彰的版面也不難。

對齊原則是:**版面上的所有項目不能只是隨意放置,必須與其他項目有視覺上的關聯**。這個原則是要你注意,只要版面有空間就任意擠進各種元素的作法,絕對行不通。

版面項目如果對齊,就會形成脈絡較連貫的單元。從外觀來看,即使彼此對齊的元素相互分離,在你的眼裡和心中還是可以感覺到有一條隱形線把這些元素連結起來。雖然你可能已經根據相近原則隔開某些元素,點出它們彼此的關係,但對齊原則是要讓讀者知道,儘管這些項目不太靠近,還是屬於同一部分。

我們偶爾會在生活中碰到不整齊的經驗,例如上圖中售票處的情景。這麼混亂的場面讓人覺得不舒服,我們會手足無措。

整齊可以創造出寧靜的焦點,資訊傳達得更清楚,而我們也知道該怎麼做。

請看下面這張前一章出現過的名片。這張名片有個問題：名片上沒有任何一個項目與其他項目對齊。小小的版面上呈現三種不同的元素對齊方式：齊左、齊右和居中。版面上半部的兩組文字沒有沿著相同的基線（baseline）排列，這兩組文字也沒有對齊下半部另外兩組的左緣或右緣，而且下半部兩組文字的基線也沒有對齊。

Ambrosia Sidney　　　　　　　　　(505) 555-1212

Sock and Buskin

109 Friday Street　　　　　　　　Penshurst, NM

名片上的資料看起來像隨便湊合的，版面上任何一個元素與其他元素都毫無關聯。

Ambrosia Sidney　　　　　　　　　(505) 555-1212

Sock and Buskin

109 Friday Street　　　　　　　　Penshurst, NM

養成在每個元素之間畫線的習慣，有助於判斷各元素之間是否缺乏聯繫。

花點時間想想，哪些項目應該分組為相近的距離，哪些項目應該分開。

Sock and Buskin
Ambrosia Sidney

109 Friday Street
Penshurst, NM
(505) 555-1212

將所有元素移往版面右半部，彼此對齊，資訊馬上變得井然有序。（當然，把相關的元素分組為相近的距離也有幫助。）

現在，版面上所有項目有一條共同的邊界線；這條邊界線將所有項目連結在一起。

下面的例子是前一章討論相近原則時出現過的名片，呈居中對齊形式。居中對齊顯現的力道通常較弱。如果內文是向左對齊或向右對齊，因為有個垂直的穩固邊緣作基準，連結內文的那條隱形的線將顯得更有力。因此，齊左或齊右的內文看起來比較整齊，效果也比較鮮明。讓我們比較下面兩個例子，再繼續討論。

Sock and Buskin
Ambrosia Sidney

109 Friday Street
Penshurst, NM
(505) 555-1212

這張名片的版面編排得很不錯：內文項目分組為合理的相近距離。內文本身向中線標齊，也分布在版面中央的區塊。

Sock and Buskin
Ambrosia Sidney

109 Friday Street
Penshurst, NM
(505) 555-1212

雖然這是公認標準的對齊方式，邊緣效果卻很「薄弱」，不容易找到線條的張力。

Sock and Buskin
Ambrosia Sidney

109 Friday Street
Penshurst, NM
(505) 555-1212

這張名片與上一張的編排方式都很合理，但這張的內容項目是向右對齊。你能感覺到右邊「強烈」的邊緣力道嗎？

一條有力的隱形線連結兩組內文的邊緣，讓邊緣浮現出來。**醒目的邊緣有助於版面的編排效果。**

你常常自動把版面上所有項目居中對齊嗎？初學者最常用這種方式，因為既安全，又很順眼，版面給人比較正式、嚴肅的感覺。這種編排風格不標新立異，卻經常變得非常呆板。仔細觀察你喜歡的設計版面，我敢保證，那些看起來精緻老練的設計，大部分都不是居中對齊。我知道，身為初學者，你很難戒掉原來居中對齊的習慣。所以首先，你得強迫自己做出改變。之後你會發現，強烈的向左對齊或向右對齊方式，加上善用相近原則，作品的新風貌將讓你大為驚嘆。

**A Return to the
Great Variety of Readers**
The History and Future
of Reading Shakespeare

by
Patricia May Williams

February 26

**A Return to the
Great Variety of Readers**
The History and Future
of Reading Shakespeare

Patricia May Williams
February 26

這是傳統的研究報告封面，不是嗎？標準的格式給人無趣、不夠專業的感覺，可能影響閱讀者對這份報告的第一印象。

強烈的向左對齊方式讓報告封面顯得較精緻，作者名字雖然和標題離得很遠，但隱形線將兩個內文區塊連結了起來。

字體
Clarendon Roman and Light

我的碩士畢業證書是向左對齊，而不是居中對齊，看了真是慶幸！

信紙設計的選擇太多了！只不過這類設計最後常會流於平淡無奇、居中對齊的方式。即使你想自由發揮創意，在設計這類作品時，還是要記得運用對齊技巧。

這張信紙的設計還不錯，但居中對齊的編排有點乏味，書寫內容的空間也受限於周圍的邊界線，讓人覺得局促。

向左對齊的排列方式讓版面看起來比較精緻。把點線移到版面左邊，讓版面寬闊不少，也強化了對齊的效果。

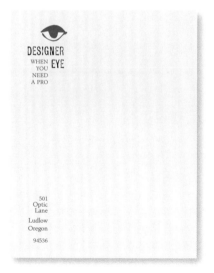

在版面的左半部做齊右的設計。書信內容落在版面的右半部，帶有強烈的齊左感受。

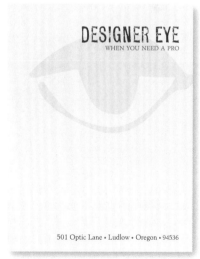

大膽一點！勇敢一點！

字體
PROFUMO
Minister Light

我不是建議你絕對不要用居中對齊的方式！很多居中對齊的設計也很美。只是你必須留心效果：居中的版面設計真的是你想要的嗎？有時候它確實適合，例如大部分的婚禮都是相當嚴肅、正式的場合，如果你想將喜帖內容居中對齊，開心地放手去做，只要那是你思考過的決定。

字體
Amorie Modella Medium

居中對齊。版面四平八穩，不過即使用了可愛的字型，仍稍嫌單調。

如果你要居中對齊，讓它能一眼看出是居中對齊！

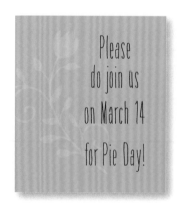

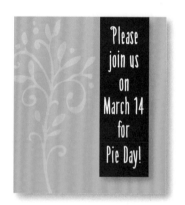

嘗試將整組居中的字體移開版面中間的位置。

如果你想讓內文居中對齊，請用點創意，使內容看起來更活潑。

鍛鍊你的設計眼光：在右頁的範例2、3、4中，找出至少三個與範例1略微不同之處，說明為什麼這些範例能把訊息傳達得更清楚，看起來也更討喜。如果看起來比較討喜，就會比較有人看，也比較好記。（答案參見頁226）

有時居中對齊的編排可以來點變化，例如：使文字居中對齊，但整個字體區塊偏離版面中央的位置；文字集中放在版面上半部，傳達一種張力；在居中對齊的正式版面上，使用非常輕鬆、有趣的字體。上述變化都可以考慮，但千萬不要用12點的Times字體搭配空兩行的編排方式！

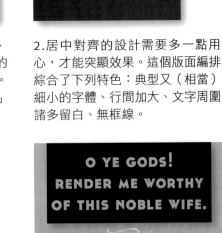

1. 無趣的字體、過大的字級、擁擠的文字、換行兩次造成的空白，以及局促的邊框設計。這種編排方式使「居中對齊」的效果糟到了極點。

2. 居中對齊的設計需要多一點用心，才能突顯效果。這個版面編排綜合了下列特色：典型又（相當）細小的字體、行間加大、文字周圍諸多留白、無框線。

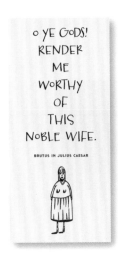

3. 在不寬的長條紙上，採用強調高瘦、居中對齊的編排，紙張差不多是半張信紙大小。

4. 用寬廣篇幅來強調寬大、居中對齊的版面編排。你的下一份傳單可以考慮採用這種橫向的編排方式。

字體
Times New Roman
Canterbury Old Style
SEASONED HOSTESS
CASSANNET BOLD AND REGULAR

＊譯注：本頁範例文字引自莎士比亞劇作《凱撒大帝》，變化四種不同的編排方式。中譯為：「神啊！保佑我別辜負了這位高尚的妻子！」──《凱撒大帝》，布魯特斯

我想強調，即使我建議你暫時放棄居中對齊，
但有許多很棒的作品是採用居中對齊。
不過，這一定是*深思熟慮後的選擇*，
而非在尚未做其他嘗試之前，便宜行事的作法。

字體
OSTRICH MEDIUM
AND CONDENSED LIGHT

這類徽章現在很流行，
而且通常採取居中對齊的作法。

（請造訪CreativeMarket.com，
有數百種範本可讓你好好試驗。）

居中對齊在能讓人看出是刻意使用時，效果最好。

如果刻意居中，營造出鮮明的效果，

你就能富創意地運用其他元素，且依然讓人覺得設計很用心，

而不是隨便找些元素，任意放在頁面上。

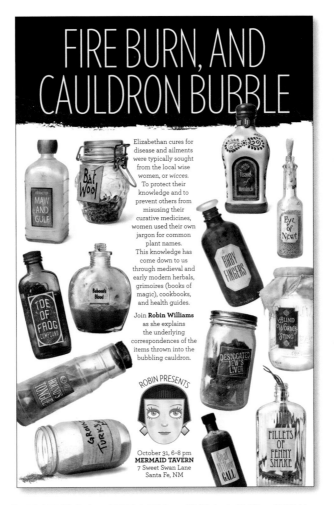

你可以看得出來，頁面中間有一條很有力的線一路延伸。

這樣一來，我們就能安排其他元素，

但依然維持有序、連貫的頁面呈現。

內文的對齊處理，你已習以為常。不過，在你接受更多訓練之前，請遵守版面上**只用一種**內文對齊方式的規則：全部向左對齊、全部向右對齊，或居中對齊。

這個段落文字為***左齊***，
有些人稱為齊左。
你也可以說是
向左對齊。

這個段落文字為***右齊***，
有些人稱為齊右。
你也可以說是
向右對齊。

這個段落文字為***居中對齊***，
如果你要用這種編排方式，
請讓效果盡量
明顯。

你發現了嗎？這段文字很難讓人
分辨整篇內容的居中對齊是蓄意
的結果，還是不小心造成的。
每行長度不一，卻也不是
全部不一樣長。如果你無法
讓人一眼辨識出這些文字是否
居中對齊，又何必自找麻煩？

這段文字***左右對齊***，有些人稱為***強制齊行***，有些人形容為
「塊狀編排」，即段落兩邊都呈一直線，無論名稱為何，除非
每行的字數夠多，否則會造成字與字之間的奇怪間距，所以
請　盡　量　不　要　用　這　種　編　排　方　式　。

有時你會覺得，在一個版面上可以同時採取齊右與齊左兩種編排方式，但你必須確定把內文用某種方式對齊！

One Night in Winnemucca
Jerry Caveglia

A saga
of adventure
and romance
and one moccasin

這個例子的標題和署名行都向左對齊，下面的文案卻居中對齊。兩組文字元素沒有統一的對齊方式，兩者之間沒有任何連結。

One Night in Winnemucca
Jerry Caveglia

A saga
of adventure
and romance
and one moccasin

在這個設計中，上半部的標題左齊，下半部的文案右齊。雖然兩組文字元素同樣用不同的對齊方式，但下半部文案的右緣與上半部標題的右緣對齊，用一條隱形的線把兩部分連結起來。

鍛鍊你的設計眼光，留意那些隱形的線。

字體
Roswell Two ITC Standard
Warnock Pro Light Caption
and Light Italic Caption

編排版面項目時，要確定每個項目在視覺上都與另一項目呈現某種對齊效果：各並列欄位的文句之間，必須對齊它們的基線；如果版面上有數個分散的文字區塊，要對齊它們的左緣或右緣；如果有圖片，圖片邊緣必須對齊版面上其他項目的邊緣。

設計版面時，不能率性隨意編排任何東西！

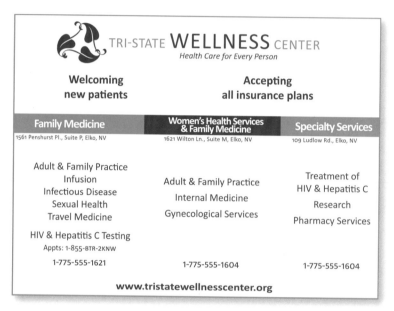

這種廣告很常見，亦即設計者必須把大量資訊塞進狹小的空間。其實只要做一件事，就能大幅美化版面：對齊。

做做看：拿枝鉛筆，在上面這件作品上畫出垂直與水平的對齊線。你會發現所有單元都居中對齊，卻和其他任何居中的單元都沒對齊。我們來做一件事：創造垂直與水平的對齊線。

把所有留白的地方圈出來。你會發現留白的部分很凌亂。

字體
Calibri Regular, *Italic,* and **Bold**

不順眼的設計作品最大原因可能是沒有對齊。我們的眼睛喜歡看有秩序的事物；有秩序的事物給人穩定、安全的感覺，這樣的編排方式也有助於傳達資訊。

任何出色的設計作品中，即使整體內容呈現是亂七八糟、活力十足的組合，我們還是可以從版面各個物件中找出對齊的線。

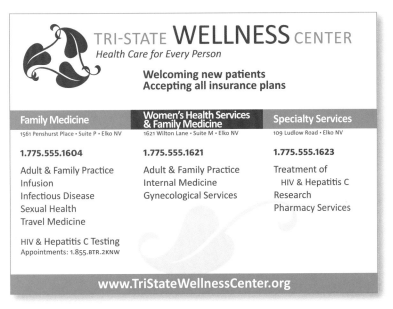

只要把各元素對齊，效果就大不同。請注意，這裡沒有任何項目是隨意放置在版面上的。每一個項目都與另一個項目有視覺上的關聯性。這種作法還能讓廣告上方騰出空間，把名稱和商標放大。

我把電話號碼放到每一欄資訊的頂端。在左頁的廣告中，電話號碼是齊底的，使得邊界內卡了一大片空白。

你也可以清楚看見，我在底部加了一道藍色的橫條，這個技巧是第四章會談到的「重複」原則。

做做看：拿枝鉛筆，在這件廣告作品中畫出對齊線。此外，把左頁廣告和本頁廣告的留白空間形狀畫出來。現在看得出來，留白空間整齊多了吧？

鍛鍊你的設計眼光：找出至少十二個不同之處（雖然多半是細微的差異），說明為什麼這張廣告看起來比較專業，把訊息傳達得更清楚。（答案參見頁226）

許多設計新手的作品，問題就出在缺乏巧妙的對齊方式，例如：大標與小標居中對齊，卻緊接著段首縮排。初看起來，本頁與下一頁的設計，你覺得哪一篇作品的版面比較乾淨、清楚呢？

THE UNDISCOVER'D COUNTRY

FROM WHOSE BOURN

Be absolute for death; either Death or Life shall thereby be the sweeter. Reason thus with Life: If I do lose thee, I do lose a thing that none but fools would keep: a breath thou art, servile to all the skyey influences that dost this habitation where thou keep'st, hourly afflict. Merely, thou art Death's Fool; for him thou labor'st by thy flight to shun and yet runn'st toward him still.

NO TRAVELER

Thou art not noble; for all the accommodations that thou bear'st are nursed by baseness. Thou'rt by no means valiant; for thou dost fear the soft and tender fork of a poor worm. Thy best of rest is sleep, and that thou oft provokest, yet grossly fear'st thy death, which is no more.

Thou art not thyself, for thou exist'st on many a thousand grains that issue out of dust. Happy thou art not; for what thou hast not, still thou strivest to get,

and what thou hast, forget'st. Thou art not certain; for thy complexion shifts to strange effects, after the moon. If thou art rich, thou'rt poor; for, like an ass whose back with ingots bows, thou bear's thy heavy riches but a journey, and Death unloads thee.

RETURNS

Friend hast thou none, for thine own bowels—which do call thee 'sire,' the mere effusion of

thy proper loins—do curse the gout, serpigo, and the rheum for ending thee no sooner. Thou hast nor youth nor age, but, as it were, an after-dinner's sleep, dreaming on both; for all thy blessed youth becomes as aged, and doth beg the alms of palsied eld. And when thou art old and rich, thou

字體
BRANDON PRINTED SHADOW
BRANDON PRINTED
Archer Book

常見的編排方式有：標題居中對齊，內文齊左，因此右邊參差不齊；段首縮排的距離為「打字機設定的寬度」（typewriter wide，即五個空白鍵寬或約1.27公分），插圖置於欄位中間。

在齊左的內文或有縮排的段落上方，千萬不要把標題居中對齊。因為如果內文沒有明顯的左緣或右緣，無法辨別標題是否真的居中對齊。它看起來像隨意擺在那裡。

段首縮排過大，會形成參差不齊的右緣（因為每行長度不一），標題居中對齊造成左右兩邊都有留白，圖片又置於欄位中間。這種設計缺乏一致的對齊，使得版面雜亂無章。

做做看：在這篇範例上畫線，看看哪些元素對齊，哪些沒有。

＊編注：這是過去以打字機編排英文文稿時採用的縮排規格，不適用於中文排版。

46

所有沒對齊的部分會讓版面凌亂不堪。找出一條強而有力的線，永遠別忘了它的存在。即使這條線細微得難以捉摸，你的老闆也說不出為什麼左右兩頁的編排有差異，但本頁的設計看起來確實比較清楚又精緻。

THE UNDISCOVER'D COUNTRY

FROM WHOSE BOURN
Be absolute for death; either Death or Life shall thereby be the sweeter. Reason thus with Life: If I do lose thee, I do lose a thing that none but fools would keep: a breath thou art, servile to all the skyey influences that dost this habitation where thou keep'st, hourly afflict. Merely, thou art Death's Fool; for him thou labor'st by thy flight to shun and yet runn'st toward him still.

NO TRAVELER
Thou art not noble; for all the accommodations that thou bear'st are nursed by baseness. Thou'rt by no means valiant; for thou dost fear the soft and tender fork of a poor worm. Thy best of rest is sleep, and that thou oft provokest, yet grossly fear'st thy death, which is no more.
　　Thou art not thyself, for thou exist'st on many a thousand grains that issue out of dust. Happy thou art not; for what thou hast not, still thou strivest to get, and what thou

hast, forget'st. Thou art not certain; for thy complexion shifts to strange effects, after the moon. If thou art rich, thou'rt poor; for, like an ass whose back with ingots bows, thou bear's thy heavy riches but a journey, and Death unloads thee.

RETURNS
Friend hast thou none, for thine own bowels—which do call thee 'sire,' the mere effusion of thy proper loins—do curse the gout, serpigo, and the rheum

for ending thee no sooner. Thou hast nor youth nor age, but, as it were, an after-dinner's sleep, dreaming on both; for all thy blessed youth becomes as aged, and doth beg the alms of palsied eld. And when thou

找個強而有力的對齊方式，堅持到底。如果內文是向左對齊，大標和小標也要齊左。

一般來說，第一段不做段首縮排，因為縮排的目的是讓讀者知道這是新段落的開始，而第一段當然是一個新段落。

專業的文字編排縮排距離是一個**全字寬**（em，一個全字寬等於你的字體的點數大小），大約是兩個空白鍵寬，而不是五個空白鍵寬。

上面的範例中，欄位對該字體來說夠寬，段落可以左右對齊，不會出現字間過寬的情況。

如果有照片或插圖，讓那些圖片對齊邊緣和／或基線。

鍛鍊你的設計眼光：找出至少其他三個略微不同之處，說明為什麼這個例子看起來比較專業。（答案參見頁226）

＊原注：範例中的標題引自莎劇《哈姆雷特》，內文引自莎劇《量‧度》（*Measure for Measure*）。

＊編注：這是目前以電腦排版軟體編排英文文稿的縮排規格。中文排版通常縮排一個字或兩個字（空一格或兩格）。

好的設計作品即使有好的開始，巧妙地調整對齊方式仍能為作品加分。缺乏醒目的對齊方式，通常是看起來不夠專業的關鍵因素。檢查版面上每一個元素，確保它與其他某個元素有視覺上的關聯性。

Read Shakespeare out loud and in community!　　　Volume 1 - September 27

WHY READ SHAKESPEARE ALOUD?

Experience the entire play instead of the shortened stage version. Read plays you'll rarely (sometimes never) see on stage. Understand more words. Discover more layers. Take it personally. See more ambiguities and make up your own mind about them. Spend time to process the riches. Memorize your favorite lines. Savor the language and imagery. Write notes in your book for posterity. Hear it aloud. Absorb the words visually as well as aurally. Share a common experience. Create community. Expand your knowledge. Invigorate your brain. Make new friends. Enjoy the performance more fully.

You thought you were only supposed to see Shakespeare on stage? Interactions with Shakespeare have changed over the centuries. For the first three hundred years Shakespeare was primarily seen as a literary dramatist and the plays were read by millions of people of all backgrounds. For the past half century, though, academia and theater have been the primary custodians, taking Shakespeare away from the community of active readers.

Social reading groups spread Shakespeare across America in the late nineteenth and early twentieth centuries. These were groups of adults (mostly women) who read and discussed the plays in community—without an expert to tell them what to think or an actor to tell them how it should be interpreted. They had not been told it was too difficult or complex to read—they just did it.

But do not fear! A joyous resurgence in Shakespeare reading groups is afoot! Here is your chance to spend a little time invigorating your mind, savoring the language and the imagery in a way you cannot do at a performance, and making new friends. Join your local Shakespeare reading group or start a new one!

WHAT DOES ONE DO AT A READING?

We simply pick up the book and read. As my friend Steve Krug says, "It's not rocket surgery." And it's worth it.

INSIDE:

這份通訊刊物有個好的開始，但給人的第一印象卻有些凌亂，影響讀者對內容的感受。

做做看：把垂直線畫出來，看看有多少種不同的對齊方式。

字體
VENEER REGULAR
Mikado Regular and Light

給你一點提示，在左頁的版面設計中：插圖與下方分隔線之間的間距太小、插圖下的說明文字採兩欄式居中對齊、標題未與內文對齊、分隔線未與任何元素對齊，以及內文混用了居中對齊與向左對齊兩種方式。

SHAKESPEARE

Read Shakespeare out loud and in community!　　　　Volume 1 • September 27

WHY READ SHAKESPEARE ALOUD?

Experience the entire play instead of the shortened stage version. Read plays you'll rarely (sometimes never) see on stage. Understand more words. Discover more layers. Take it personally. See more ambiguities and make up your own mind about them. Spend time to process the riches. Memorize your favorite lines. Savor the language and imagery. Write notes in your book for posterity. Hear it aloud. Absorb the words visually as well as aurally. Share a common experience. Create community. Expand your knowledge. Invigorate your brain. Make new friends. Enjoy the performance more fully.

You thought you were only supposed to see Shakespeare on stage? Interactions with Shakespeare have changed over the centuries. For the first three hundred years Shakespeare was primarily seen as a literary dramatist and the plays were read by millions of people of all backgrounds. For the past half century, though, academia and theater have been the primary custodians, taking Shakespeare away from the community of active readers.

Social reading groups spread Shakespeare across America in the late nineteenth and early twentieth centuries. These were groups of adults (mostly women) who read and discussed the plays in community—without an expert to tell them what to think or an actor to tell them how it should be interpreted. They had not been told it was too difficult or complex to read—they just did it.

But do not fear! A joyous resurgence in Shakespeare reading groups is afoot! Here is your chance to spend a little time invigorating your mind, savoring the language and the imagery in a way you cannot do at a performance, and making new friends. Join your local Shakespeare reading group or start a new one!

WHAT DOES ONE DO AT A READING?

We simply pick up the book and read. As my friend Steve Krug says, "It's not rocket surgery." And it's worth it.

INSIDE

你能找出本頁與左頁的相異處嗎？

做做看：沿著明顯對齊的項目畫線，包括垂直線和水平線。

鍛鍊你的設計眼光：找出至少其他三個設計細節，說明為什麼這個例子傳達出更專業的感覺。（答案參見頁227）

我要再次呼籲：找出一條強而有力的線，以那條線為準。如果你的照片或圖片有條顯著的邊緣線，將內文平整的一邊對準圖片的邊緣，就像下面的例子所示。

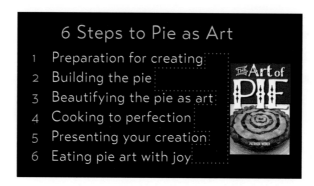

文字的左緣有一條精確有力的隱形線，圖像的左緣也有一條精確有力的線。然而，內文與圖像間的留白卻「陷入了困境」，使得空白的形狀非常尷尬，如綠色點線所示。當留白散漫無序時，只會使兩個元素難以連結。

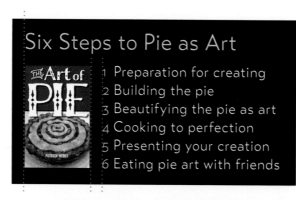

字體
Transat Text Standard

找出一條強而有力的線，以那條線為準。現在，內文左緣這條有力的線，緊鄰著圖像右緣的有力線條，互為補強，如綠色點線所示。現在內文右半邊自然形成留白。

鍛鍊你的設計眼光：找找看有沒有哪件作品有很明顯的對齊線，卻因為緊鄰不齊的邊緣，使效果打了折扣。說不定你每天都找得到。

還有：指出這兩張投影片中至少其他三個不同之處。（答案參見頁227）

如果你的對齊效果很鮮明，可以刻意打破這種對齊方式，成品看起來會像是經過精心設計的結果。祕訣是，要突破對齊方式時，千萬不要扭扭捏捏。放手大膽設計，否則不要嘗試。別當軟腳蝦。

le petit jambon pense à la vie et mort

Wants pawn term dare worsted ladle gull hoe hat search putty yowler coils debt pimple colder Guilty Looks. Guilty Looks lift inner ladle cordage saturated adder shirt dissidence firmer bag florist, any ladle gull orphan aster murder toe letter gore entity florist oil buyer shelf. "Guilty Looks!" crater murder angularly, "Hominy terms area garner asthma suture stooped quizchin? Goiter door florist? Sordidly NUT!" "Wire nut, murder?" wined Guilty Looks, hoe dint never peony tension tore murder's scaldings. "Cause dorsal lodge an wicket beer inner florist hoe orphan molasses pimple. Ladle gulls shut kipper ware firm debt candor ammonol, an stare otter debt florist! Debt florist's mush toe dentures furry ladle gull!"

Hormone nurture

Wail, pimple oil-wares wander doe wart udder pimple dun wampum toe doe. Debt's jest hormone nurture. Wan moaning, Guilty Looks dissipater murder, an win entity florist. Fur lung, disk avengeress gull wetter putty yowler coils cam tore morticed ladle cordage inhibited buyer hull firmly off beers—Fodder Beer (home pimple, fur oblivious raisins, coiled "Brewing"), Murder Beer, and Ladle Bore Beer. Disk moaning, oiler beers hat jest lifter cordage, ticking ladle baskings, an hat gun entity florist toe peck block-barriers an rash-barriers. Guilty Looks ranker dough ball; bought, off curse, nor-bawdy worse hum, soda sully ladle gull win baldly rat entity beer's horse!

Sop's toe hart

Honor tipple inner darning rum, stud tree boils fuller sop—wan grade bag boiler sop, wan muddle-sash boil, an wan tawny ladle boil. Guilty Looks tucker spun fuller

字體
fragile
Arno Pro Caption
Transat Text Bold

在上面的範例中，插圖斜嵌進內文。若其他部分對齊得很整齊，這種作法效果一樣很好，這個破格的元素看得出來是刻意而為。有時候，**如果是刻意製造某種效果**，版面完全沒有任何對齊方式未嘗不可。

我在本書中提供了許多規則，而規則是可以打破的。但請牢記，**打破規則定律：在你打破規則之前，必須學會這些規則。**

基於某些原因，你可以看得出來某人的作品是刻意讓元素顯得隨意而無序，或其實是他不知道怎麼做更好。而或許是因為你要注意的小細節太多，一旦刻意打破規則，反而能產生更強烈、更重要的效果。

環顧四周

你大概知道對齊的原則很重要了吧！即使各項目已經以適當的相近距離組合起來，你還是必須強化版面上的對齊方式。

做做看：收集十幾張你覺得很棒的廣告、手冊、傳單或雜誌跨頁等等，就算你還無法確切說明為什麼它們很棒，或覺得自己應該做不出來，也沒關係。在每一件作品中找出強而有力的對齊方式——我敢打包票，一定找得到。

另外，找五、六件你覺得設計得不夠專業的作品。它們是不是沒有運用相近原則或對齊原則？

你愈注意周遭，並以文字表達出什麼行得通、什麼行不通，愈能將概念融會貫通，愈了解好設計背後的原理，進而應用到自己的作品中。

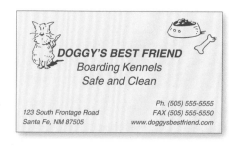

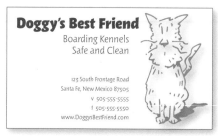

我們可能覺得這張名片上的資訊已經運用了相近原則，將各組資訊合理地分組。但它看起來仍顯得不專業。為什麼？

想必你已知道原因何在：在這張小小的名片上，有三種不同的對齊方式（居中、齊左、齊右），還在角落塞了美工圖案。

強烈的對齊方式能夠更有效安排資訊，並挪出足夠空間，把可愛的小狗圖像放大。

留白現在也安排得更整齊了。

設計師眼光

你能把這兩份廣告改得更好嗎？只要稍加留意相近原則和對齊原則，就能讓它們變得更好。（答案參見頁227）

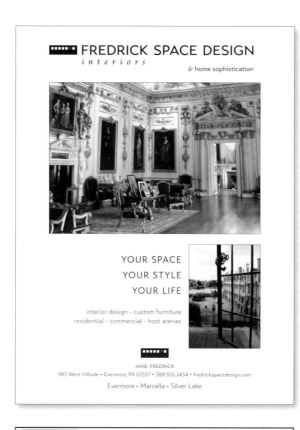

這份雜誌廣告剛看還不錯，但細看卻覺得不太對勁。有沒有什麼小方法，可以把廣告上各個不同的元素更緊密結合起來？

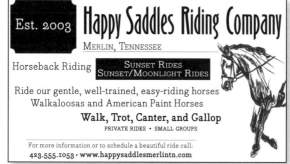

這份課程廣告得改一下才行。仔細觀察這個小空間裡的每一個元素，想想看：
1）每個元素都不可或缺嗎？
2）每個元素都放在適當層次嗎？

換言之，最重要的是什麼？**遵從你的眼睛**──你的視線如何移動？依循哪條路徑？那條路徑是最好的嗎？重要的資訊是否分組為合理的相近距離？對齊方式是否有助於清楚溝通？畫出垂直線，顯示這個小空間裡現有的對齊方式。

對齊原則摘要

版面上沒有任何項目可以隨意安排。每個元素都必須與版面上另一個元素有某種**視覺上的關聯性**。

統一性（unity）是設計的重要概念。為了讓版面上所有元素看起來和諧一致、有所連結、相互關聯，個別元素間需要有某種視覺關聯。即使版面上各個元素看起來沒有緊連在一起，只要藉由配置它們的方式，就能讓它們顯得有所連結、相互關聯、和諧一致。看看你喜歡的設計作品。無論一件好的設計作品剛開始看起來多麼混亂無序，當中都可以找到對齊的項目。

基本目的

對齊的基本目的是讓版面**和諧一致又井然有序**。將版面項目對齊，就像你（或你的狗兒）收拾起散落在客廳的玩具，成為放回玩具箱後的狀態。

多數時候，就是強而有力的對齊方式成就了版面的設計（當然得搭配適當的字體），營造出精緻、正式、有趣或嚴肅的風格。

如何達成目標

完全清楚自己為什麼要把某個元素擺在版面上哪個位置。一定要為每個元素找到對齊的對象，即使兩個物件彼此離得很遠也沒關係。

注意事項

版面上的內文避免使用一種以上的對齊方式（換句話說，不要有些內文居中對齊，有些又向右對齊）。

除非你知道自己要的是較正式、穩定的呈現效果，否則請極力避免居中對齊的方式。深思熟慮後再選擇居中對齊，而非出於怠忽。

重複

重複原則是：**在整個作品中重複某種設計項目**——那個重複的元素可能是粗體字、粗重線條、某種項目符號、設計元素、顏色、版式、空間關係等。只要是讀者視覺上能辨認的，都可以作為重複項目。

其實你早就在運用重複技巧了，例如標題維持同樣的大小和粗細、每頁下端1.5公分高的地方都有一條線，或是從頭到尾每個表單皆用相同的項目符號，這些都是重複的實例。設計新手要做的，通常是進一步發揮這個概念，將不明顯的重複效果變成貫穿整個出版品的視覺關鍵。

重複也可以說是一致性（consistency）。當你仔細閱讀一份共有十六頁的手冊，因為某些元素不斷重複，保持一致性，使這十六頁看起來確實屬於同一份出版物。如果第4頁和第13頁沒有重複的元素，整份手冊就失去前後一致的樣式和風格。

但重複不單是自然地展現出一致性，而是一種經過深思熟慮、用來統合設計中所有部分的手段。

在現實生活中，我們需要重複的元素，才能把事情說清楚並統整起來。例如上圖中有幾個人是屬於同一團隊，但我們看不出來。

如果服裝的顏色重複，就能立即看出某個組織實體。我們不時都在做類似的事情。

我們在前面的章節中已經討論過這張名片。在下方的第二個範例中，我加進強而有力的粗體字作為重複的元素。請看那張名片，留心自己的視線如何移動：看完電話號碼後，接下來會看哪一部分？你會不會回到名片最上面，看另一個粗體字？設計者總是利用這種視覺技巧，掌握讀者的視線，讓閱讀者的焦點在版面上停留愈久愈好。重複粗體字也有助於統一整個設計。這是將設計中的元素聯繫在一起的超簡單手法。

Sock and Buskin
Ambrosia Sidney

109 Friday Street
Penshurst, NM
505.555.1212

當你看到最後一部分資訊，你的視線會不會在版面上四處游移？

Sock and Buskin
Ambrosia Sidney

109 Friday Street
Penshurst, NM
505.555.1212

現在當你看到最後一部分資訊，你的視線往哪裡移動？有沒有發現自己的目光在兩個粗體字元素之間來回移動？我說得沒錯吧。這正是重複的目的：把作品聯繫在一起，賦予統一的風格。

字體
Mikado Bold and Regular

善用你已經在使用的元素來創造作品的一致性，把那些元素轉變成重複的圖像符號。在你設計的通訊刊物中，標題都用14點的Times Bold字嗎？考慮購入一套非常粗的黑體字型，把標題全改用16點的Mikado Ultra字體如何？本例進一步強調你本來就在版面上運用重複原則的項目，使效果更顯著、更生動。版面不僅看起來更活潑，重複的顯著效果也讓人讀起來覺得更有秩序、前後更一致。

THE ELIZABETHAN HUMOURS

In ancient and medieval physiology and medicine, the humours are the four fluids of the body (blood, phlegm, choler, and black bile) believed to determine, by their relative proportions and conditions, the state of health and the temperament of a person or animal.

Eyes have Power
When two people fall in love, their hearts physically became one. Invisible vapors emanate from one's eyes and penetrate the other's. These vapors change the other's internal organs so both people's inner parts become similar to each other, which is why they fall in love—their two hearts merge into one. You must be careful of eyes.

Music has power
Songs of war accelerate the animal spirits and increase the secretion of blood in phlegmatics. Songs of love reduce the secretion of choler, slow down the pulse, and reduce melancholic anxiety. Lemnius (1505–1568) wrote that music affects "not only the ears, but the very arteries, the vital and animal spirits, it erects the mind, and makes it nimble." Marsilius Ficino (1433–1499) wrote in his letters: "Sound and song easily arouse the fantasy, affect the heart, and reach the inmost recesses of the mind; they still [quiet], and also set in motion, the humours and the limbs of the body."

Wine!
Ken Albala states: 'Wine is the most potent corrective for disordered passions of the soul. In moderation it reverses all malicious inclinations, making the impious pious, the avaricious liberal, the proud humble, the lazy prompt, the timid audacious, and the

你可能本來就有讓大標和小標保持一致的設計習慣，當你需要創造重複的項目時，兩者是絕佳的起點。

THE ELIZABETHAN HUMOURS

In ancient and medieval physiology and medicine, the humours are the four fluids of the body (blood, phlegm, choler, and black bile) believed to determine, by their relative proportions and conditions, the state of health and the temperament of a person or animal.

Eyes have Power
When two people fall in love, their hearts physically became one. Invisible vapors emanate from one's eyes and penetrate the other's. These vapors change the other's internal organs so both people's inner parts become similar to each other, which is why they fall in love—their two hearts merge into one. You must be careful of eyes.

Music has Power
Songs of war accelerate the animal spirits and increase the secretion of blood in phlegmatics. Songs of love reduce the secretion of choler, slow down the pulse, and reduce melancholic anxiety. Lemnius (1505–1568) wrote that music affects "not only the ears, but the very arteries, the vital and animal spirits, it erects the mind, and makes it nimble." Marsilius Ficino (1433–1499) wrote in his letters: "Sound and song easily arouse the fantasy, affect the heart, and reach the inmost recesses of the mind; they still, and also set in motion, the humours and the limbs of the body."

Wine has Power
Ken Albala states: 'Wine is the most potent corrective for disordered passions of the soul. In moderation it reverses all malicious inclinations, making the impious pious, the avaricious liberal, the

那麼取用那個一致的元素，例如大標和小標的字體，使它的效果更顯著。讓那個元素除了具實際用途之外，也作為一種設計元素。

字體
Brioso Pro Regular
Matchwood Bold

你是否要設計一份有好幾頁的出版品？重複是統合頁面的要素。讀者打開文件時，出色的版面設計應該馬上就能呈現第3頁與第13頁屬於同一份出版品的感覺。

指出下面這個範例和右頁範例的重複元素。

Gulls Honor Wrote

Heresy rheumatic starry offer former's dodder, Violate Huskings, an wart hoppings darn honor form.

Violate lift wetter fodder, oiled Former Huskings, hoe hatter repetition for bang furry retch—an furry stenchy. Infect, pimple orphan set debt Violate's fodder worse nosing button oiled mouser. Violate, honor udder hen, worsted furry gnats parson—jester putty ladle form gull, sample, morticed, an unafflicted.

Wan moaning Former Huskings nudist haze dodder setting honor cheer, during nosing.

▶ *Water rheumatic form!*

Nor symphony

VIOLATE! sorted dole former, Watcher setting darn fur? Yore canned gat retch setting darn during nosing? Germ pup otter debt cheer!

Arm tarred, Fodder, resplendent Violate warily. Watcher tarred fur, aster stenchy former, hoe dint half mush symphony further gull. Are badger dint doe mush woke disk moaning. Ditcher curry doze buckles fuller slob darn tutor peg-pan an feeder pegs. Daze worsted furry gnats parson wit fairy knifely dependable twos. Nosing during et oil marks neigh cents.

Vestibule guardings

Yap, Fodder. Are fetter pegs. Ditcher mail-car caws an swoop otter caw staple? Off curse, Fodder. Are mulct oiler caws an swapped otter staple, fetter checkings, an clammed upper larder inner checking-horse toe gadder oiler aches, an wen darn tutor vestibule guarding toe peck oiler bogs an warms offer vestibules, an watched an earned yore closing, an fetter hearses any oil ding welsh.

Ditcher warder oiler hearses, toe? enter-ruptured oiled Huskings. Nor, Fodder, are dint. Dint warder mar hearses. Wire nut?

4

所有頁面的上端都有雙線設計。

大標與小標字體一致，大標與小標上方的間隔也相同。

每頁下端有一條橫線。

頁碼以同樣的字體出現在每一頁的同一位置。

這份文件有「下緣對齊」（"bottoming out" point）的設計，但是**如果頁面上端已經有一致、重複的起始項目**，內文下端其實不一定要對齊。

有些出版品可能因為版面上端參差不齊，看起來像城市天際線，因此需要用重複「底線」（或文字齊底）的設計，而不採用「垂吊於晾衣繩」（每頁上端對齊）的設計方式。總之，無論運用何種方式，整件作品必須保持一致。

如果沒有任何項目保持一致，讀者怎麼分辨哪些部分需要特別留意？如果你的設計作品前後連貫得宜，就可以加入某些獨特的元素。將這些設計預留起來，用在你想格外吸引讀者注意力的項目上。

做做看：指出本書中一致、重複的元素。

Evanescent wan think, itching udder

Effervescent further ACHE, dare wooden bather CHECKING. Effervescent further PEG, way wooden heifer BECKING. Effervescent further LESSENS, dare wooden bather DITCHERS. Effervescent further ODDEST, way wooden heifer PITCHERS. Effervescent further CLASHES, way wooden kneader CLASH RUMS. Effervescent further BASH TOPS, way wooden heifer BASH RUMS. Effervescent fur MERRY SEED KNEE, way wooden heifer SHAKSPER. Effervescent further TUCKING, way wooden heifer LANGUISH. Effervescent fur daze phony WARTS, nor bawdy cud spick ANGUISH!

Moan-late an steers

Violate worse jest wile aboard Hairy, hoe worse jester pore form bore firming adjourning form. Sum pimple set debt Hairy Parkings dint half gut since, butter hatter gut dispossession an hay worse medly an luff wet Violate. Infect, Hairy wandered toe merrier, butter worse toe skirt toe aster.

O Hairy, crate Violate, jest locket debt putty moan! Arsenate rheumatic? Yap, inserted Hairy, lurking.

Arsenate rheumatic

- ▼ Snuff doze flagrant odors.
- ▼ Moan-late an merry-age.
- ▼ Odors firmer putty rat roaches inner floor guarding.
- ▼ Denture half sum-sing impertinent toe asthma?
- ▼ Hairy aster fodder.
- ▼ Conjure gas wart hopping?
- ▼ Violate dint merry Hairy.
- ▼ Debt gull runoff wit a wicket bet furry retch lend-lard.

13

這個跨欄位所占的空間，與下面兩欄位合起來的空間相等，由此維持外圍邊界的一致性。

所有的故事、照片或插圖都起始於每一頁上端的同一條基準線（亦參見左頁「文字齊底」的說明）。

留意三角符號在本頁和左頁圖說中的重複運用。這份出版品的其他部分可能也用了這個符號。

字體
Bree Thin
Arno Pro

為了讓名片、信箋抬頭和信封呈現整體的企業風格,請突顯強烈的重複效果;不僅是單一作品本身要有連貫性,整套的設計更應該如此,因為你希望收到信的人知道,你就是上星期給他名片的那個人。此外,你的版面編排應該要能讓你的信函內容與信紙設計的某個元素對齊。

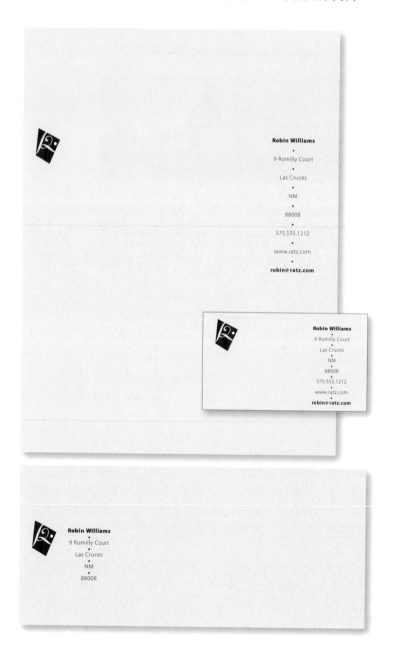

重複有助於讓資訊條理井然，引導讀者閱讀內容，使設計裡迥然不同的部分維持和諧。即使只是一頁的文件，重複的元素也能營造出精緻的一致風格，並且結合起作品中所有項目。如果你要設計一份集結數件單頁文件的完整作品，重複技巧的運用至關重要。

The Mad Hatter
- Wonderland, England

Objective
- To murder Time

Education
- Dodgson Elementary
- Carroll College

Employment
- Singer to Her Majesty
- Tea Party Coordinator
- Expert witness

Favorite Activities
- Nonsensical poetry
- Unanswerable riddles

References available upon request.

重複項目：
　粗體字體
　細體字體
　方塊項目符號
　縮排
　間距
　對齊方式

除了運用效果顯著的重複元素讓閱讀者看清楚內容，設計者也可以將這些重複元素中的一、兩項，整合到這份履歷表前面的求職信設計。

字體
Nexa Light and **Black**
ɪᴛᴄ Zapf Dingbats (n = ■)

字體
Myriad Pro Regular and **Bold**
Zanzibar Regular

如果你覺得某個元素很新奇（可以是美工圖案或圖片字型），放膽盡量運用！為了達到重複效果，你大可自由添加嶄新的元素，或以各種不同方式使用同一個簡單的元素，例如不同的大小、顏色或角度。

有時候，重複的項目並非一模一樣的物件，但那些物件如此密切相關，所以它們的關聯顯而易見。

PIE JUST WANTS TO BE SHARED

WORKSHOPS *for* PIE ARTISTS

SLAB PIES

When you have a large group for sharing,
consider a slab pie.
With a higher proportion of crust to filling
and easy slicing into squares, your crowd will love it.

JAR PIES

Make sweet pies in small wide-mouth jars,
top them with a lid and a ribbon,
and share the pie joy.

POP-TART PIES

Make a batch of pop-tart pies and freeze them.
Pop them into the toaster
when someone drops by for tea.

MERMAID TAVERN PIE SHOP SANTA FE

字體
Transat Text Medium
Brioso Pro Regular and *Italic*
Heart Doodles ♥

這是下午茶派對活動的海報。找出圖片裡某種元素並重複運用，效果既有趣又顯著。小小的心形可以用在其他與派對相關的物品上，例如信封、回函卡、氣球。這麼一來，即使沒有重複同樣的心形，所有物品的設計還是非常一致。

鍛鍊你的設計眼光：指出這張小卡片中至少其他五個重複的元素。（答案參見頁227）

這張小卡片運用了居中對齊。設計中用了什麼技巧，讓它看起來不會顯得很業餘？

通常你也可以添加與版面內容毫無關聯的重複元素，例如在一份問卷調查表上裝飾幾個岩雕風格符號、在報告中加入一些長相奇特的鳥類圖案，或將版面所選字型中特別漂亮的幾個字母隨意放大不同的比例、運用灰色或較淡的間色（secondary color，參見頁96）、變換角度，將那些字母編排在整個出版品中。只要確保你的作法看起來經過深思熟慮，而不是隨性之舉。

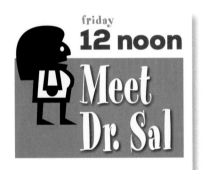

將一個設計元素疊合在其他元素上，或使一個設計元素「破格」（突出版面邊界），以便統合兩件或兩件以上設計作品、使前景與背景的設計結為一體，或結合擁有相同主題的個別出版物。

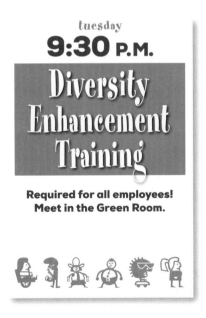

重複最棒的地方是，它使得項目看起來相互隸屬，即使那些元素並不完全相同。你注意到了嗎？一旦運用幾個關鍵的重複項目，就算將那些項目略做變化，仍能創造出一致的視覺效果。

鍛鍊你的設計眼光：指出至少七個重複的元素。（答案參見頁227）

字體
Nexa Black
Spumoni
MiniPics LilFolks

運用重複原則時,有時你可以用取自既有的版面編排元素作基礎,以此創造出一個新的元素,來將元素聯繫起來。

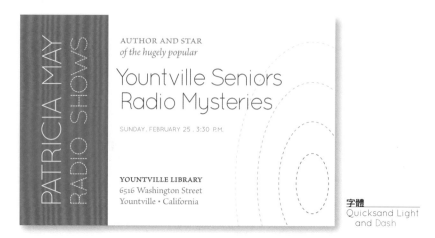

字體
Quicksand Light
and Dash

左邊的字母是以虛線呈現,而右邊代表同心橢圓的聲波也採用相同手法。一旦你開始注意什麼元素可以重複,我敢保證,你會很高興有這麼多花樣可以玩。

鍛鍊你的設計眼光:指出這張小卡片中至少其他四個重複的元素。也注意有哪些元素是對齊的。(答案參見頁227)

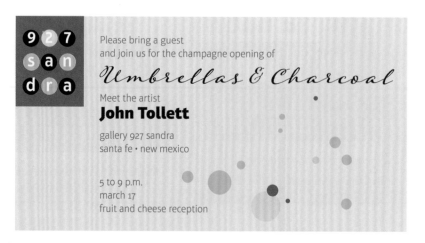

鍛鍊你的設計眼光:指出這張卡片中至少三個重複的元素。也注意有哪些元素是對齊的。(答案參見頁227)

重複的元素不一定只能是圖像或美工圖案，也可以是間距、線條、字型、對齊方式，或任何你有意重複的元素。

這是制式設計：Times New Roman字型，居中對齊，用打字機打出引號。設計者的確把資訊合理歸類分組，但你可以看出居中對齊的作法不夠有力。設計者還設法填補了角落的空白。

先決定你要把重點放在哪裡。這個版本是把重點放在講者。從重複原則來看，重複的元素是哪些？你可以看出這份廣告哪裡應用了對齊原則，而且也用了下一章要談的對比原則。

這個版本把重點放在講題。請注意，版面上端的黑色塊重複運用在版面下端，只是比較細。把版面統整起來的重複元素，可以這麼單純。

有時候，重複一個元素的局部，就可以達到使用整個元素的效果。試試看，只用閱讀者熟悉的元素的某一部分就好，或以不同方式呈現它。

DESIGNER EYE

WORKSHOP: LISTEN TO YOUR EYES

*Artisan Art Supplies * Canyon Road*
*Friday * 3 to 5 p.m.*
Bring a fine-tip red marker

字體
PROFUMO
Minister Light and *Italic*

如果閱讀者已熟悉你的其他行銷材料（參見頁37）的某個圖案，只需出現圖案的一部分，閱讀者就能將這個設計與原本的圖案連結。這裡還有另一個重複元素是什麼？

字體
Schmutz Cleaned
Bickham Script Pro

這是一個劇本創作會議的廣告，告知會議將在何時何地舉行。沒錯，版面上的打字機圖案已經在所有宣傳這場劇本創作會議的材料中出現過，所以我們在這個設計中不必使用完整的圖案。從這個例子再次發現只需重現局部圖案的好處──閱讀者其實能「看見」整台打字機。

重複也會讓你的作品給人專業和權威的形象，無論你採用多麼活潑逗趣的設計方式都沒關係。因為如果版面上的元素要重複，很明顯需要精心設計編排，讓閱讀者感覺到作品真的用心規畫。

字體
frances uncial
Brioso Pro Light
and *Italic*

你可以看到重複未必得把同一個東西原封不動地照做。在上面這張卡片中，標題顏色個個不同，但它們都用了相同的字型。插圖風格各異，但都相當時髦且帶有1950年代的調調。

要確認的是，重複的元素必須充足，才能突顯差異之處，不至於看來一團混亂。例如在這個例子中，所有食譜都依循相同的格式，而且對齊得很明確。若是存在著一種隱而未現的結構感，處理其他元素時就可以彈性一點。

重複原則摘要

視覺元素**重複**出現在整個設計中，能賦予作品一致性，並強化效果，因為它將所有分散的部分統整為一體。重複在單頁作品中非常實用，在多頁文件中的角色也至關重要（通常我們稱之為*保持一致性*）。

基本目的

重複的目的是要**統一**和**提高視覺吸引力**。別低估版面視覺吸引力的力量。如果一件作品看起來很有趣，比較能刺激閱讀意願。

如何達成目標

我想你應該早有這種體認——想到重複，就想到保持一致性。然後，**進一步發揮現有的一致性**：你能不能把某些保持一致的元素，轉變成精心構思過的平面設計的一部分，就像處理標題一樣？你是否都在每一頁的下端或每個標題下面畫上寬度1點（約0.35釐米）的線？要不要試試用4點的線，讓這個重複的元素更鮮明、更生動？

接著想想看，有沒有可能增加一些純粹為了創造重複效果而存在的元素。你是否有一些需要排序的項目？用獨特的字型編排項目的編號，或將數字編號倒過來排序如何，然後整份出版品所有編號重複一致的作法？一開始，你只要找出現有的重複元素，再加強效果即可。當你習慣這種觀念和設計後，可以開始創造重複的元素，強化設計效果，資訊內容也會變得更清晰。

重複效果就像強調衣著打扮的特點。如果一位女士穿著漂亮的黑色晚禮服、戴著時髦的黑色帽子，她可能會藉由紅色高跟鞋、紅色唇彩和紅色小胸花，來突顯禮服的特色。

注意事項

避免重複一個元素太多次，以免形成令人厭煩或過於強烈的結果。同時，留心對比的效應（參見下一章，特別是討論字體對比的段落）。

舉例來說，如果一位女士穿著黑色晚禮服，戴著紅色帽子，搭配紅色耳環、紅色唇彩、紅圍巾、紅色手提包、紅鞋、紅外套……這種重複一點都不出色，也沒有協調的對比。如果效果過於強烈，焦點可能變得模糊不清。

對比

要提高你的版面的視覺吸引力，對比是最有效的方法之一，也可以展現不同元素間的組織層級關係。但對比要產生效果，編排設計一定要鮮明顯眼。別當軟腳蝦。

對比原則是：**為作品中各種不同的元素創造對比，將讀者的目光吸引到頁面上**。如果兩個項目不是完全一模一樣，那麼突顯出相異處，使兩者完全不同。

對比不僅能吸引注意，還能使資訊井然有序，清楚表達層級，引導讀者瀏覽頁面，讓讀者看出重點。

達到對比的方法很多：大、小字體形成對比；優雅的古典體字型與粗厚的黑體字型形成對比；細線與粗線形成對比；冷色系與暖色系形成對比；光滑的質感與粗糙的質感形成對比；水平元素（如長條狀內文）與垂直元素（如高瘦的圓柱狀內文）形成對比；字數不多、字間寬鬆與字數較多、字間緊密形成對比；大、小圖片也有對比效果。

但是，別當軟腳蝦。若兩個元素看起來有點不同，又說不出所以然，那麼非但無法展現*對比*，反而造成*衝突*。12點與14點大小的字體無法形成對比；寬度0.5點的線條無法與1點的線條形成對比；深棕色與黑色也無法形成對比。因此，請認真確實做出對比！

這兩個是同一個人嗎？我們應該把他們視為不同的人，還是同一個人？

如果他們不是同一個人，就要讓他們看起來差異**很大**！

如果你的桌上有兩份「通訊刊物」（請見本頁和右頁的例子），你會先拿哪一份來看？兩份的基本版面編排相同，都很美觀整齊，內容一樣，其實只有一個差別：右頁的通訊刊物有較多對比設計。

ANOTHER NEWSLETTER!

January　　　First　　　2525

Exciting Headline

Wants pawn term dare worsted ladle gull hoe hat search putty yowler coils debt pimple colder Guilty Looks. Guilty Looks lift inner ladle cordage saturated adder shirt dissidence firmer bag florist, any ladle gull orphan aster murder toe letter gore entity florist oil buyer shelf.

Thrilling Subhead

"Guilty Looks!" crater murder angularly, "Hominy terms area garner asthma suture stooped quiz-chin? Goiter door florist? Sordidly NUT!"

"Wire nut, murder?" wined Guilty Looks, hoe dint peony tension tore murder's scaldings.

"Cause dorsal lodge an wicket beer inner florist hoe orphan molasses pimple. Ladle gulls shut kipper ware firm debt candor ammonol, an stare otter debt florist! Debt florist's mush toe dentures furry ladle gull!"

Another Exciting Headline

Wail, pimple oil-wares wander doe wart udder pimple dum wampum toe doe. Debt's jest hormone nurture. Wan moaning, Guilty Looks dissipater murder, an win entity florist. Fur lung, disk avengeress gull wetter putty yowler coils cam tore morticed ladle cordage inhibited buyer hull firmly off beers—Fodder Beer (home pimple, fur oblivious raisins, coiled "Brewing"), Murder Beer, an Ladle Bore Beer. Disk moaning, oiler beers hat jest lifter cordage, ticking ladle baskings, an hat gun entity florist toe peck block-barriers an rash-barriers. Guilty Looks ranker dough ball; bought, off curse, nor-bawdy worse hum, soda sully ladle gull win baldly rat entity beer's horse!

Boring Subhead

Honor tipple inner darning rum, stud tree boils fuller sop—wan grade bag boiler sop, wan muddle-sash boil, an wan tawny ladle boil. Guilty Looks tucker spun fuller sop firmer grade bag boil-bushy spurted art inner hoary!

"Arch!" crater gull, "Debt sop's toe hart—barns mar mouse!"

Dingy traitor sop inner muddle-sash boil, witch worse toe coiled. Butter sop inner tawny ladle boil worse jest

這件設計漂亮又整齊，但少了吸引讀者注意的項目。如果讀者沒有受到版面吸引，就不會閱讀它的內容。

字體
Mikado Light

下面的例子對比非常顯著。大標和小標用了較有力的粗體字體；刊物名稱重複採用同一字體（記得重複原則吧？）。因為名稱從全部大寫字母改成大小寫混合，讓我們可以放大並加粗字體。這樣一來，對比更強烈。此外，因為大標現在非常明顯，上端的刊物名稱背後可以加上一塊深色橫條，再次重複了深色調的風格，也強化對比。

Another Newsletter!

J a n u a r y F i r s t 2 5 2 5

Exciting Headline

Wants pawn term dare worsted ladle gull hoe hat search putty yowler coils debt pimple colder Guilty Looks. Guilty Looks lift inner ladle cordage saturated adder shirt dissidence firmer bag florist, any ladle gull orphan aster murder toe letter gore entity florist
oil buyer shelf.

Thrilling Subhead

"Guilty Looks!" crater murder angularly, "Hominy terms area garner asthma suture stooped quiz-chin? Goiter door florist? Sordidly NUT!"

"Wire nut, murder?" wined Guilty Looks, hoe dint peony tension tore murder's scaldings.

"Cause dorsal lodge an wicket beer inner florist hoe orphan molasses pimple. Ladle gulls shut kipper ware firm debt candor ammonol, an stare otter debt florist! Debt florist's mush toe dentures furry ladle gull!"

Another Exciting Headline

Wail, pimple oil-wares wander doe wart udder pimple dum wampum toe doe. Debt's jest hormone nurture. Wan moaning, Guilty Looks dissipater murder, an win entity florist. Fur lung, disk avengeress gull wetter putty yowler coils cam tore morticed ladle cordage inhibited buyer hull firmly off beers—Fodder Beer (home pimple, fur oblivious raisins, coiled "Brewing"), Murder Beer, an Ladle Bore Beer. Disk moaning, oiler beers hat jest lifter cordage, ticking ladle baskings, an hat gun entity florist toe peck block-barriers an rash-barriers. Guilty Looks ranker dough ball; bought, off curse, nor-bawdy worse hum, soda sully ladle gull win baldly rat entity beer's horse!

Boring Subhead

Honor tipple inner darning rum, stud tree boils fuller sop—wan grade bag boiler sop, wan muddle-sash boil, an wan tawny ladle boil. Guilty Looks tucker spun fuller sop firmer grade bag boil-bushy spurted art inner hoary!

"Arch!" crater gull, "Debt sop's toe hart—barns mar mouse!"

Dingy traitor sop inner muddle-sash boil, witch worse toe coiled. Butter

可以感覺到為何本頁的設計比較吸引你，而非左頁的例子嗎？

字體
Mikado Light
Aachen Bold

對比是讓資訊井然有序不可或缺的技巧。閱讀者稍微瀏覽一下，馬上就能了解內容。這才是版面編排應有的呈現方式。

字體
Times New Roman

James Clifton Thomas
Hino-machi 50-2-431
Yonago-shi
Tottori-ken
683-0066
Japan

PROFILE:
I am a hard-working, dependable, cheerful person of many talents. My ideal position is with a company that values my combination of creativity and effort and one in which I can continue to learn.

ACCOMPLISHMENTS:

2011–present English Teacher, Yonago High School for Language and the Arts

2006-2011 Acts of Good, web designer and developer, working with a professional team of creatives in Portland.

2000-2006 Pocket Full of Posies Day Care Center. Changed diapers, taught magic and painting, wiped noses, read books to and danced with babies and toddlers. Also coordinated schedules, hired other teachers, and developed programs for children.

1997-2000 Developed and led a ska band called Lead Veins. Designed the web site and coordinated a national tour.

EDUCATION:

Pacific Northwest College of Art, Portland, Oregon: B.A. in Printmaking, 2002-2005

Santa Rosa Junior College, Santa Rosa, California: focus on graphic design and drafting, 1999-2001

PROFESSIONAL AFFILIATIONS:

2000-2002 Grand National Monotype Club, Executive Secretary

1999-2003 Jerks of Invention, Musicians of Portland, President

1992-1998 Local Organization of Travelers Wild

LANGUAGES:

English, native
Japanese, fluent

HOBBIES:

Music (guitar, bass, trumpet, keyboard, vocals), photography, drawing, dancing, rowing, reading, magic.

REFERENCES:

Sally Psychic 505.818.0419

Foghorn J. Leghorn 415.808.1009

這份履歷表的資料都整齊列在版面上，如果真有人想知道有哪些內容就會去看。但它顯然不吸引人。

另外，請注意下列問題：
　　無法清楚分辨職稱；它們與內文混雜在一起。
　　段落本身的區別不夠明確。
　　版面上有兩種對齊方式：居中對齊和向左對齊。
　　各工作經歷之間的間距與各段落的間距相似。
　　設定不一致：有時日期在左，有時在右。記住，一致能創造重複。

請注意：這個例子有了對比，版面更具吸引力，這份文件的用意和組織架構也清晰得多。履歷表是別人對你的第一印象，記得讓它引人注目。

字體
Warnock Pro Regular
and *Italic*
Halis Bold

I am a hard-working, dependable, cheerful person of many talents. My ideal position is with a company that values my combination of creativity and effort and one in which I can continue to learn.

ACCOMPLISHMENTS

2011–present **English Teacher.,** Yonago High School for Language and the Arts, Tottori, Japan.

2006–2011 **Web designer and developer,** Acts of Good, working with a professional team of creatives in Portland.

2000–2006 **Day Care Professional,** Pocket Full of Posies Day Care Center. Care of babies and young children. Also coordinated schedules, hired other teachers, and developed programs for children.

1997–2000 **Musician,** Developed and led a ska band, *Lead Veins.* Designed the web site and coordinated a national tour.

EDUCATION

2002–2006 **B.A. in Printmaking,** Pacific Northwest College of Art, Portland, Oregon.

1999–2001 **Graphic design and drafting,** Santa Rosa Junior College, Santa Rosa, California,

PROFESSIONAL AFFILIATIONS

2000–2002 **Executive Secretary,** Grand National Monotype Club.
1999–2003 **President,** Jerks of Invention, Musicians of Portland.
1991–1998 **Grand Poobah,** Local Organization of Travelers Wild.

LANGUAGES

English, native.
Japanese, fluent.

HOBBIES

Music (guitar, bass, trumpet, keyboard, vocals), photography, drawing, dancing, rowing, reading, magic.

REFERENCES

Sally Psychic 505.818.0419
F. Leghorn 415.808.1009

JAMES CLIFTON THOMAS
HINO-MACHI 50-2-431
YONAGO-SHI
TOTTORI-KEN
683-0066
JAPAN

左頁版面出現的問題，解決方法非常簡單：

只用一種對齊方式：向左對齊。如上面的例子所示，只用一種對齊方式並不代表所有項目必須對齊**同一邊緣**——只要用**同樣的對齊方式**（全部齊左、全部齊右或全部居中）即可。在上面的例子中，兩道齊左的線都非常有力，並相互增強彼此的效果（**對齊**和**重複**）。

標題明顯：讓人立即知道這份文件是什麼、重點在哪裡（**對比**）。

加大每個主題間的間距：相較於原本每行內文空行的設計，區別性更清楚（**相近**原則與空間搭配產生的**對比**）。

以粗體字呈現學歷和職稱（**重複**使用標題字型）：鮮明的**對比**讓人能快速瀏覽重要訊息。

要增加生動的對比，最簡單的方法就是利用字體來做變化（這是本書第二單元的重點）。不過，別忘了還有線條（分隔線）、顏色、元素間距、質感等技巧。

如果要用細線區隔欄位，請用寬度2點或4點的線條，效果比較鮮明；同一版面上若是將寬度0.5點與1點的線條並列，效果不明顯。如果要用間色來強調效果，確定兩種顏色能形成對比；深棕色或深藍色無法與黑色內文產生醒目的對比。

The Rules of Life

Your attitude is your life.

Maximize your options.

*Don't let the seeds stop you
from enjoyin' the watermelon.*

Be nice.

在這則我們隨處可見的人生勵志小語中，字體間與線條間各有一點點對比，但是不顯著。這個設計用了兩種不同粗細的線條嗎？還是設計者做稿時不小心弄錯了？

THE RULES OF LIFE

Your attitude is your life.

Maximize your options.

*Don't let the seeds stop you
from enjoyin' the watermelon.*

Be nice.

現在，字體的鮮明對比使版面更活潑、更吸引人。

線條粗細形成強烈對比，不會有人認為編排出錯。

The Rules of Life

Your attitude is your life.

Maximize your options.

*Don't let the seeds stop you
from enjoyin' the watermelon.*

Be nice.

這不過是線條運用的另一種選擇（這個粗線條放在反白字的背後）。

有了對比，整份表格視覺效果較鮮明，也較精緻，可以更清楚地傳達訊息。

字體
Garamond Premier Pro Medium Italic and **Bold**
ANODYNE COMBINED
Aachen Bold

如果你的通訊刊物上有高瘦的欄位設計，想要達到水平向的對比，就得仰賴特別顯眼的標題設計。

只要將頁碼、標題、項目符號、線條或空間配置等，搭配對比與重複技巧的運用，整個出版品就能塑造出一致的鮮明風格。

iREAD SHAKESPEARE

You READ it?

Social reading groups spread Shakespeare across America in the late nineteenth and early twentieth centuries. These were groups of adults (mostly women) who read and discussed the plays in community—without an expert to tell them what to think or an actor to tell them how it should be interpreted. They had not been told it was too difficult or complex to read—they just did it.

I thought I was only supposed to see Shakespeare on stage?

Interactions with Shakespeare have changed over the centuries. For the first three hundred years Shakespeare was primarily seen as a literary dramatist and the plays were read by millions of people of all backgrounds. For the past half century, though, academia and theater have been the primary custodians, taking Shakespeare away from the community of active readers.

But do not fear! A joyous resurgence in Shakespeare reading groups is afoot! Here is your chance to spend a little time invigorating your mind, savoring the language and the imagery in a way you cannot do at a performance, and making new friends.

What do we do at a reading?

We just pick up a play and start reading. We stop regularly to make sure we understand what is going on, and we talk about it. Everyone has expertise in different things so we have a wide variety of thoughtful input for pondering and discussions. And if you bring cookies, we'll eat cookies!

Am I invited?

Yes! Anyone who can read or who would like to listen to others read is welcome. If you are shy about reading aloud, be assured that no one will force you to do so!

Can I bring a friend?

Of course you can! Bring your friends, your mom and dad, your neighbors, your teenagers! You can bring cookies, too!

When is it?

Readings are held on the first and third Thursdays of each month, from 6 to 8 P.M.

Where is it?

The Jemez Room at Santa Fe Community College.

Is there a fee?

Nope. But you can bring cookies.

這是一張邀請參加讀書會的明信片。這張明信片除了字體對比之外，長形水平向的標題也與高瘦垂直向的內文欄位形成對比。高瘦欄位在這裡既是一種重複元素，也體現了對比的效果。

字體
VENEER REGULAR
Brandon Grotesque Thin and **Bold**
Photina Regular

下面這個例子是一張典型的廣告傳單，內容是關於一項為期二十八天的排毒療程。它的版面設計的最大問題是，內文過長，難以輕鬆閱讀，而且內文中缺乏吸引讀者目光的要素。

設計一個能夠抓住某人目光的標題。現在，他們的注意力落到這張傳單上了。在內文中運用對比原則，就算不細讀全部內文，也能在瀏覽時注意到內文的特定部分。透過醒目的對齊和相近技巧，使重點更突出。

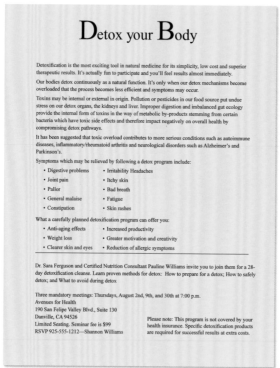

字體
Times New Roman

你要從這張傳單的哪一部分開始做調整？至少它不是居中對齊！

文句實在太長了，難怪讀者會自動跳過。當你有一大堆這樣的說明文字，不妨將版面切分為幾欄，就像前一頁和下一頁的範例。

運用粗體字的視覺對比讓關鍵詞從內文中跳脫出來，吸引目光，引導讀者讀完資訊。

善用簡短的介紹文字作為開場，便於讀者快速掌握這張廣告傳單的目的。閱讀這樣一小段文字負擔不大，應該利用這個機會吸引讀者的視線。

別害怕用小字編排某些項目，這些小字項目可以用來與點數較大的項目形成對比，也不必擔心版面上有空白！一旦讀者被你的重點吸引，如果他有興趣，自然會去閱讀較小的文字；換句話說，如果讀者一點興趣都沒有，字體*再大*也無濟於事。

請注意，相近、對齊和重複原則也要派上用場。四個原則同時運用，可以營造出整體的效果。只用一種原則來設計版面是很少見的事。

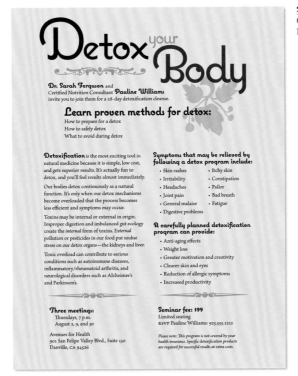

字體
Coquette Regular
Brioso Pro Regular and *Italic*

我們加上一些裝飾，增加視覺趣味和樸實的感受，也讓標題更有趣、更柔和。由於這張傳單會用色紙影印，因此我們運用不同層次的灰階來處理裝飾符號。

掃視這份文件時，遵從你的眼睛——你能感覺到它們被粗體字吸引，幾乎逼得你至少得讀一讀那些部分嗎？假如你能讓人閱讀粗體字，他們就會往下細讀。

對比是設計原則中最有趣且最富變化的原則！只需稍加改變，就能創造出與原來平庸設計差別極大的全新力作。

字體
VENEER REGULAR
Brandon Grotesque Regular and **Black**

iREAD
SHAKESPEARE

WHY READ SHAKESPEARE ALOUD
WITH OTHERS?

Experience the entire play instead of the shortened stage version · Read plays you'll rarely (sometimes never) see on stage · Understand more words · Discover more layers · Take it personally · See more ambiguities and make up your own mind about them · Spend time to process the riches · Memorize your favorite lines · Savor the language and imagery · Write notes in your book for posterity · Hear it aloud · Absorb the words visually as well as aurally · Share a common experience · Create community · Expand your knowledge · Invigorate your brain · Make new friends · Enjoy the performance more fully

Find a Shakespeare Reading Group near you at iReadShakespeare.com

這張酷卡版面有點單調。但它的設計美觀俐落，居中對齊的效果也不錯，字型、間距和項目符號都運用得當。

只不過它的對比不夠強烈，難與架上的其他卡片媲美。

比較左右兩張酷卡，哪一張比較可能讓你從架上拿出來？這就是對比的威力：讓你得到更多、更好的效果。只要一點簡單的改變，效果驚人。

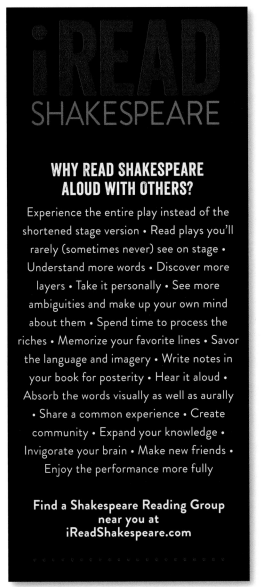

字體
VENEER REGULAR
Brandon Grotesque Regular and **Black**

這個例子只更動了對比度。由於酷卡多印在上亮光的卡片上，用黑色反而能產生更鮮豔的理想效果。

我把紅色調亮一點，在黑底上更顯眼。

鍛鍊你的設計眼光：
指出這張卡片中所做的至少六種改變。
（答案參見頁227）

當然，對比很少是唯一需要強調的概念，不過你常發現只要用了對比技巧，其他版面編排設計原則也依序出現。例如，對比元素有時也能作為重複的元素。

字體
Sybil Green
Times New Roman
Helvetica Regular

HUGS PIE SHOP

We are Santa Fe's only Pie Shop!

SAVORY MEAT PIES

SAVORY VEGETARIAN PIES

SWEET FRUIT PIES

DREAMY CREAM PIES

TOASTER PIES

SLAB PIES

JAR PIES

MINI PIES

OPEN-FACE PIES

HANDHELD PIES

A PIE GALLERY

PIE IS ART
EVERY PIE WE MAKE
IS A PIECE OF ART AND
WANTS TO BE SHARED

SOMEBODY NEEDS A
HUG!

Open M-SAT 8am-4pm

503 LATTICE LANE, SANTA FE, NM, 87508
TELEPHONE: (505) 555-1212
WWW.HUGSPIESHOP.COM

這則廣告的設計者在填滿頁面空間時，只懂得把所有的字變成大寫，且居中對齊。這麼一來，你看不出版面上有什麼對比能吸引你的眼光，或許只有那個派看起來挺美味的。

你可看出這則廣告需要將資訊整理成幾個合理的單元（相近原則）。

它還需要選擇一種對齊方式（對齊原則）。

它可以運用一個重複的元素，比如可愛的字型（重複原則）。

它也需要對比，你得創造出對比。

該如何著手？

相較之下，雖然下面這則廣告看起來與前頁的廣告大相逕庭，但其實這個設計只是同時善加利用四個原則的結果：把資料分組為合理的相近距離、使用一種對齊方式、找出或創造重複的元素，並增加對比。

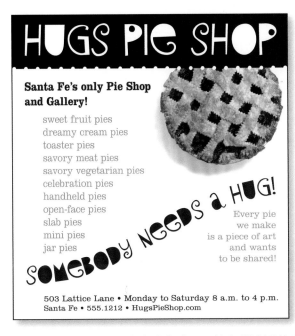

字體
SYbIL GREEN
Bailey Sans ExtraBold
I made that pie. :-)

這則廣告當然還有很多修改方式。不妨先從這裡著手：

別再用Times New Roman和Arial/Helvetica這些字體了。把它們從你的**字型庫**中刪除吧（也不要再用Sand字體了）。

別再用居中**對齊**。我知道這是件難事，但你一定得突破這個關卡。之後，你可以再嘗試玩些不同的變化。

找出版面上最有趣或最重要的項目，**強調那個項目**！在這個例子中，派是最有趣的項目，店名則是最重要的項目。將最重要的項目編排在一起，這樣讀者就不會找不到**重點**。

將資訊做合理的分組。利用**間距**隔開或連結版面上的項目，不要用方框。

找出你可以**重複**的元素（包括任何可以形成對比的元素）。

最重要的是，加上**對比**。

一次只針對一個原則修改。我敢保證，你會很滿意自己的設計作品。

鍛鍊你的設計眼光：指出本頁的廣告與左頁的廣告中至少七個不同之處。在你設法把一大堆資訊放入一個小空間時，你可以做做這些變化。（答案參見頁228）

下面的範例是沿用第二章的例子，當時是討論相近原則。這件作品看起來美觀俐落，但請注意，只要加上一點點對比，效果就大不同。

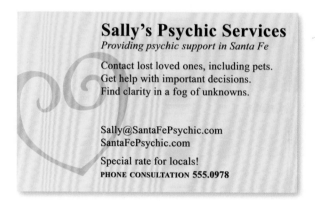

記得頁19的這張明信片嗎？採用強而有力的齊左排列，效果增強了。

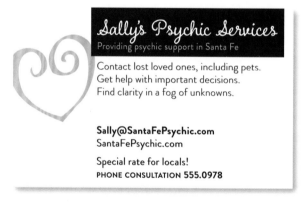

把淺紫色的紙張換掉，在明亮的白色上添加某個深紫色，對比就更明顯了。

鍛鍊你的設計眼光：指出這兩張卡片中至少五個不同之處。（答案參見頁228）

字體
Charcuterie Cursive
Brandon Grotesque Light and **Bold**

一件好設計無論多麼複雜或單純，可能都有某種形式的對比，以吸引你注意版面，也讓你覺得版面經過精心設計。一旦你熟悉基本原則，接下來就能好好發揮創意。參見頁94關於收集想法的一些訣竅。

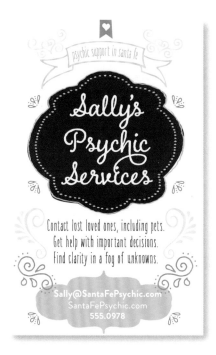

雖然版面中資訊很多，但很容易透過元素之間的對比，看出資訊的層次關係。此外，文字採用了明顯的居中對齊。

字體
Charcuterie Cursive
Brandon Grotesque Light
Heart Doodles ♥
Amorie Modella Medium
Amorie Extras—Frames

裝飾圖案取自
CreativeMarket.com
的多個檔案

你的眼睛會注意到這張卡片，或許只是因為它很素雅。這裡的對比技巧，是在大範圍的留白空間中運用優雅的細小字體。

字體
Bauer Bodoni Roman

對比原則摘要

版面上的**對比**會吸引我們注意，因為我們的眼睛喜歡對比。如果你把兩個不相同的元素（例如兩種字體或兩種線條寬度）擺在同一版面上，兩者不能太*相似*，因為若要突顯對比，兩個元素必須迥然不同。

你想粉刷牆壁來掩飾牆面的損壞，配色不能只是差不多就好，一定要搭配得恰到好處，否則就得重新粉刷整面牆。對比就像這種情況。我祖父很熱中擲蹄鐵套柱遊戲，他總是說：「只有丟蹄鐵和擲手榴彈的時候，才可以*差不多就好*。」

基本目的

對比有兩個目的，而且兩者互有關聯。第一個目的是**創造版面的吸引力**，如果一個頁面看起來有趣，會讓人比較想去閱讀；另一個目的是有助於**讓資訊條理井然**，讀者應該能夠馬上了解資訊的組織架構方式，閱讀視線理所當然地從一個項目移往另一個項目。形成對比的元素絕對不能混淆讀者，也不能將原本不是重點的元素編排成重點。

如何達成目標

從選擇字體（參見本書第二單元）、線條粗細、顏色、形狀、大小、間距等地方著手，創造出對比。要達成對比很簡單，而它可能也是最有趣、最能提高視覺吸引力的技巧。最重要的是，效果要鮮明。

注意事項

如果你要創造對比，大膽去做。有點粗的線條與更粗的線條對比、棕色內文與黑色標題的對比、兩種或多種相似字體的對比——這些都要避免。如果版面上的項目不完全一樣，**讓它們的相異處突顯出來！**

複習四大設計原則

設計好比生活，有個概括一切的準則：**別當軟腳蝦**。

別害怕在設計（或生活）中安排很多留白——這是眼睛（和靈魂）喘息的機會。

不必畏懼版面不對稱，格式未居中對齊也沒關係，因為這種效果通常會給人更鮮明的印象。「出乎意料之外」也是一種設計。

請放心把文字放得很大或縮得很小；你要放聲疾呼或輕聲細語都無所謂。只要情況恰當，兩種模式都可以發揮作用。

不要害怕把圖片放得很顯著或縮得極小，只要最後的結果能配合或強化你的設計作品或態度就行。

讓我們依序一次運用一個設計原則，來改造下面這個相當單調無趣的報告封面。

Your Attitude is Your Life

Lessons from raising three children

as a single mom

Robin Williams

October 9

這是個常見卻很乏味的設計：居中對齊，平均分散在整個版面上。如果你不讀這些英文字，可能會以為版面上有六個不同的主題，因為每一行似乎自成一個元素。

字體
Times New Roman

相近

如果元素彼此有關聯，要將它們分組為相近的距離；沒有直接關係的元素則要區隔開。元素之間的間距變化，顯示元素彼此間關係的緊密度或重要性。此外，設計出更好看的版面，也就可以把訊息傳達得更清楚。

Your Attitude is Your Life

Lessons from
raising three children
as a single mom

Robin Williams
October 9

主標題和副標題編排在一起之後，標題變得非常明確，而不再是六個毫無關聯的元素。現在可以清楚看出，兩個標題彼此密切相關。

移開作者署名和日期後，讓人馬上明白：雖然這兩項資料也有相關性，或許一樣很重要，但它們不是標題的一部分。

Your Attitude is Your Life

Lessons from
raising three children
as a single mom

Robin Williams
October 9

左邊的範例只是用來說明字型一改變，一件作品所呈現的視覺印象就會大不相同。這個範例與上面的例子唯一的差異就是字型，諸如大小、間距等仍然完全一樣。

字體
Modernica Light

對齊

留意你編排在版面上的每一個元素。為了維持整個版面的和諧，每個物件要與其他某個物件的邊緣對齊。當你的對齊效果夠顯著時，然後你才可以選擇有時打破對齊的方式，也就不會讓人覺得編排出了錯。

Your Attitude is Your Life

Lessons from
raising three children
as a single mom

Robin Williams
October 9

前一頁的例子也有對齊（居中對齊），不過如你所見，就像本頁的例子，向左對齊或向右對齊會形成一道更顯著的邊緣。一條更有力的線讓你的視線有遵循方向。

向左對齊或向右對齊能營造視覺張力，往往比居中對齊看起來更精緻老練。

Your Attitude
is Your Life

Lessons from
raising three children
as a single mom

Robin Williams
October 9

即使作者名離標題很遠，兩個元素之間彼此明顯對齊所形成的一條隱形線，讓它們保有視覺上的連結。

重複

重複是維持一致性的好方法。檢查一下你已重複使用的元素，例如項目符號、字體、線條、顏色等，想想能否讓某個元素效果再鮮明一點，用它來作為重複的元素。重複也能強化閱讀者對設計作品內容的認知度。

YOUR ATTITUDE
IS YOUR LIFE

Lessons from
raising three children
as a single mom

ROBIN WILLIAMS
October 9

標題所用的字體和顏色也用在作者的名字上，因此即使兩者在版面上離得有點遠，這種重複仍強化了它們的連結。

字體
panoptica egyptian
Hypatia Sans Light

Your Attitude
is Your Life
· ·
Lessons from
raising three children
as a single mom

· · · · · · · · · · · · · · ·
Robin Williams
October 9

這裡加入點線，成為重複的元素。雖然點線長度不同，還是顯眼得讓人一眼就辨別出來，可以用各種各樣的方式將點線使用於整份文件中，並讓人看出這是重複的元素。

對比

你是否同意：本頁的例子比左頁更吸引你？原因是本頁加上的對比技巧——強烈的黑白對比。我們還可以加上許多不同方式的對比。第二單元的主題就是字體的對比，優秀的平面設計作品，皆以字體對比為基礎。

Your Attitude is Your Life

Lessons from
raising three children
as a single mom

Robin Williams
October 9

只不過加了黑色塊，對比就出現了。

在左頁的例子中，深紅色字型既能創造出對比，也作為重複的元素。

YOUR ATTITUDE IS YOUR LIFE

Lessons from
raising three children
as a single mom

ROBIN WILLIAMS
October 9

你也可以運用字型來增加對比。這裡的對比不僅是粗粗的黑字印在白紙上，還有同一字型的粗細差異，以及全部大寫與大小寫並用。

在這兩個範例中，粗的字型和全部大寫也成為重複的元素。

字體
Modernica Light and **Heavy**

隨堂測驗第一回：設計原則

比較下面兩份內容相同的履歷表範例，找出至少七個不同之處並圈出來，指出這個例子違反了哪個設計原則，將修改情形記錄下來。（答案參見頁223）

1 _____

```
┌─────────────────────────────────┐
│                                 │
│      Résumé: Launcelot Gobbo    │
│         #73 Acequia Canal       │
│            Venice, Italy        │
│                                 │
│            Education            │
│                                 │
│   - Ravenna Grammar School      │
│   - Venice High School, graduated with │
│   highest honors                │
│   -  Trade School for Servants  │
│                                 │
│         Work Experience         │
│                                 │
│   1593  Kitchen Help, Antipholus Estate │
│   1597  Gardener Apprentice, Tudor Dy- │
│   nasty                         │
│   1598  Butler Internship, Pembrokes │
│                                 │
│           References            │
│                                 │
│   -  Shylock the Moneylender    │
│   -  Bassanio the Golddigger    │
│                                 │
└─────────────────────────────────┘
```

2 _____

3 _____

4 _____

Résumé

▼ Launcelot Gobbo
 #73 Acequia Canal
 Venice, Italy

Education

▲ Ravenna Grammar School
▲ Venice High School, graduated
 with highest honors
▲ Trade School for Servants

Work Experience

▲ 1593 Kitchen Help, Antipholus Estate
▲ 1597 Gardener Apprentice, Tudor Dynasty
▲ 1598 Butler Internship, Pembrokes

References

▲ Shylock the Moneylender
▲ Bassanio the Golddigger

5 _____

6 _____

7 _____

字體
Helvetica Regular
Modernica Heavy
Adobe Jenson Pro
ITC Zapf Dingbats ▲

隨堂測驗第二回：重新設計廣告

這則雜誌廣告出了什麼問題？**指出問題，以便找出解決方案。**

提示：版面上有主要的內容重點嗎？為什麼沒有，該如何創造出重點？那些文字需要全部用大寫字母嗎？需要粗邊框**和**細框線的設計嗎？廣告中有幾種不同的字體？有幾種不同的對齊方式？彼此相關的元素有分組為相近的距離嗎？你可以重複使用哪個元素？

先用描圖紙描繪廣告的外緣，然後分別把每個元素描繪下來，重新編排成一種較專業、整齊、效果直接的設計。請依序運用四個設計原則：相近、對齊、重複、對比。下面兩頁列出可以從哪裡著手的一些建議。

MOONSTONE DREAMCATCHERS

A dreamcatcher is a protective charm, usually hung above a bed or a baby's cradle. The circular shape of the dreamcatcher symbolizes the sun and the moon. The webbing inside the circle traps bad dreams and negativity, which then perish at dawn's light. The opening in the middle of the web allows good dreams and positive affirmations safe passage to and from the dreamer. The feathers guide goodness and light down to the dreamer, while the precious stones and crystals provide protection and invite healing.

THERE ARE MANY DIFFERENT WAYS TO MAKE AND USE DREAMCATCHERS. WE CREATE DREAMCATCHERS IN A MANNER THAT IS MOST MEANINGFUL TO US, BUT ONCE IT IS YOURS, IT CAN SIGNIFY OR SYMBOLIZE ANYTHING YOU WISH.

Each Moonstone Dreamcatcher is made by hand and with love in Santa Fe, New Mexico. We use natural crystals and precious stones with healing, protective, and restorative qualities. Special requests and custom orders can be accommodated. Every Moonstone Dreamcatcher is a unique creation.

web site: http://www.moonstonecatchers.com
email: info@moonstonecatchers.com
BY MATT AND SCARLETT

隨堂測驗第二回（續）：從何著手？

知道從哪兒著手有時似乎並不容易。因此，不妨先動手大掃除。

第一步是甩掉所有不必要的多餘設計，這麼一來，你才能看清自己要處理的是什麼。例如，網址中不需要「http://」。用不著標示「網址」或「電郵」之類的字眼，那些文字和數字的格式一目了然。那張圖片不需要圖框，也不需要都用大寫字母。或許還可稍微修潤文案內文。

四角的圓邊處理讓這則廣告失去力道，不妨選用較細、較俐落的邊線。如果廣告是彩色印刷，或許可以考慮用淡淡的底影來取代所有邊線。選擇一、兩種新字體。

MOONSTONE DREAMCATCHERS
by Matt and Scarlett

A dreamcatcher is a protective charm, usually hung above a bed or a baby's cradle. The circular shape of the dreamcatcher symbolizes the sun and the moon. The webbing inside the circle traps bad dreams and negativity, which then perish at dawn's light. The opening in the middle of the web allows good dreams and positive affirmations safe passage to and from the dreamer. The feathers guide goodness and light down to the dreamer, while the precious stones and crystals provide protection and invite healing.

Each Moonstone Dreamcatcher is made by hand and with love in Santa Fe, New Mexico. We use natural crystals and precious stones with healing, protective, and restorative qualities. Special requests and custom orders can be accommodated. Every **Moonstone Dreamcatcher** is a unique creation.

There are many different ways to make and use dreamcatchers. We create dreamcatchers in a manner that is most meaningful to us, but once it is yours, it can signify or symbolize anything you wish.

www.MoonstoneCatchers.com
info@MoonstoneCatchers.com

字體
Bree Light and **Bold**

如果用首字大寫來標示網址和電郵信箱，會更清楚易讀。別擔心，網址在第一條斜線之前，大小寫都是通用的。

現在你可以了解真正需要處理的是什麼，決定什麼應該是重點。依照這則廣告出現的地方而定，重點可能略有不同。這件作品刊登在這份特定雜誌（或其他任何媒體）上有何目的？掌握答案有助於決定其他資訊的層次。哪些項目應該分組為相近的距離？

Moonstone Dreamcatchers
Matt & Scarlett

A **dreamcatcher** is a protective charm, usually hung above a bed or a baby's cradle. The circular shape symboliges the sun and the moon, while the webbing traps bad dreams and negativity, which then perish at dawn's light. The opening in the middle of the web allows good dreams and positive affirmations safe passage to and from the dreamer. The feathers guide goodness and light down to the dreamer, while the precious stones and crystals provide protection and invite healing.

Each Moonstone Dreamcatcher is made by hand and with love in Santa Fe, New Mexico. We use natural crystals and precious stones with healing, protective, and restorative qualities. Every **Moonstone Dreamcatcher** is a unique creation.

Special requests and custom orders can be accommodated.

We create dreamcatchers in a manner that is most meaningful to us, but once it is yours, it can signify or symbolige anything you wish.

www.MoonstoneCatchers.com
info@MoonstoneCatchers.com

可行的編排當然很多，這裡是其中兩種作法。

用文字說明四大原則各自運用在範例中何處。

Moonstone Dreamcatchers

A **dreamcatcher** is a protective charm, usually hung above a bed or a baby's cradle. The circular shape symboliges the sun and the moon, while the webbing traps bad dreams and negativity, which then perish at dawn's light. The opening in the middle of the web allows good dreams and positive affirmations safe passage to and from the dreamer. The feathers guide goodness and light down to the dreamer, while the precious stones and crystals provide protection and invite healing.

We create dreamcatchers in a manner that is most meaningful to us, but once it is yours, it can signify or symbolige anything you wish.

www.MoonstoneCatchers.com
info@MoonstoneCatchers.com

Each Moonstone Dreamcatcher is made by hand and with love. We use natural crystals and precious stones with healing, protective, and restorative qualities. Every **Moonstone Dreamcatcher** is a unique creation.

Special requests and custom orders can be accommodated.

字體
Bree Light and **Bold**
Bookeyed Martin
Amorie Extras—frames

摘要

我們要針對設計部分做個總結。你可能希望觀摩更多例子，其實例子就在你的生活周遭。透過本書，我最希望達成的是：我已經在不知不覺間**提高你的視覺敏銳度**。別忘了參考頁235一些很棒的資源，例如CreativeMarket.com網站上有無數範本，供五花八門的設計案使用。先選一個範本，開始展開設計，讓那個範本成為你自己獨有的作品。

請牢記，專業設計者總在「偷取」別人的點子，不斷搜尋靈感。如果你要設計傳單，找一份你很喜歡的傳單或範本，採用它的版面編排方式，但將文字和圖片換成你的資料，如此一來，原本的傳單就變成你自己獨一無二的傳單；找一張你喜歡的名片，改編成你自己的名片；找一個你滿意的通訊刊物刊頭設計，改造成具有個人特色的刊頭。*原本的設計經過修改，就成為你的個人作品。我們都是這樣做的。*

現在，盡情玩弄創意吧！放輕鬆，別把所有設計概念想得太複雜。我相信只要遵循四個設計原則，你也能設計出讓自己自豪，活力十足、趣味盎然、條理分明的作品。

色彩設計

對平面設計界來說，這是個絕佳的時代。每個人桌上都有彩色印表機，有史以來，地球上的專業彩色印刷從未如此唾手可得、人人負擔得起。（上網搜尋彩色印刷的價格，你就懂了。）

色彩學可以是非常複雜，但這一章，我打算只簡單說明色相環及其應用。當你為了一個案子而必須決定選用哪些顏色時，色相環出奇好用。

我會扼要解釋CMYK和RGB分色模式的差異，以及它們各適用於何時。

如這些例子所示，色彩的影響力不僅止於本身，也會影響周遭所有物件。

神奇的色相環

色相環始於黃、紅、藍。它們稱之為**原色**（primary color），這些顏色是你無法創造的色彩。換句話說，假如有一盒水彩，你知道混合藍與黃能得到綠，但是用盡其他顏色也無法混合出純粹的黃、紅或藍。

把三原色平均
擺在環圈上。

現在，如果你取用黃、紅、藍的水彩，將它們兩兩等量混合，會得到**間色**（secondary color）。你大概可以從小時候玩蠟筆和水彩的經驗猜到：黃加藍等於綠，藍加紅等於紫，紅加黃等於橙。

接著把間色放
在原色之間。

若要進一步填滿色相環之間的空隙，你應該知道怎麼做：混合等量的左右兩種顏色，得到的結果稱為**複色**（tertiary color/third color）。也就是黃加橙等於黃橙色，藍加綠等於藍綠色（我稱它為水綠色）。

現在我們填入複色，使色相環完整無空缺。好玩部分正要開始！

色彩關係

好了，現在我們有個色相環，上面有十二種基本顏色。憑藉這個色相環，我們能創造出互相搭配的顏色組合。接下來幾頁，我們將探討顏色搭配的幾種方法。

（正如頁110的說明，在CMYK的分色模式中，黑這種「顏色」其實是所有色彩的總和，而白這種「顏色」則抽掉了所有色彩。在RGB的分色模式中正好相反。）

補色

在色相環上遙遙相望、完全對立的顏色，稱為**補色**（complement）。由於它們對比強烈，最適合作為一個是主色、一個是強調色的搭配。

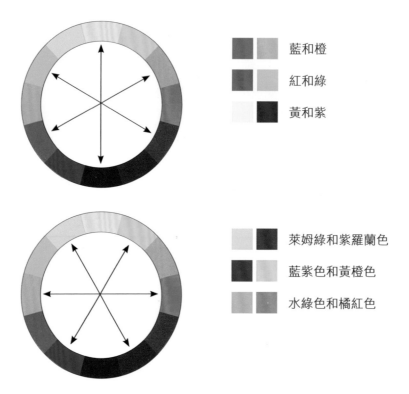

藍和橙

紅和綠

黃和紫

萊姆綠和紫羅蘭色

藍紫色和黃橙色

水綠色和橘紅色

你或許認為這幾頁範例的顏色搭配有些相當怪異。但那正是知道如何用色相環的一大好處：你可以隨心所欲地使用這些奇異組合，心裡很篤定知道你有權這麼做！它們真的能搭配得很好。

字體
Thirsty Rough Bold One
Thirsty Rough Bold Shadow

三色組

一組兩兩間距相等的三種顏色，能創造出一個令人滿意的**三色組**（triad）。紅、黃、藍是孩童用品中非常常見的顏色組合。因為它們是三原色，這個組合被稱為**三原色組**（primary triad）。

試試綠、橙、紫組成的**間色三色組**（secondary triad）。它不是太普遍，但正因如此，這是個很有趣的組合。

所有三色組（除了紅、黃、藍的三原色組之外）都有隱伏的顏色貫穿連結其中，**讓它們彼此調和**。

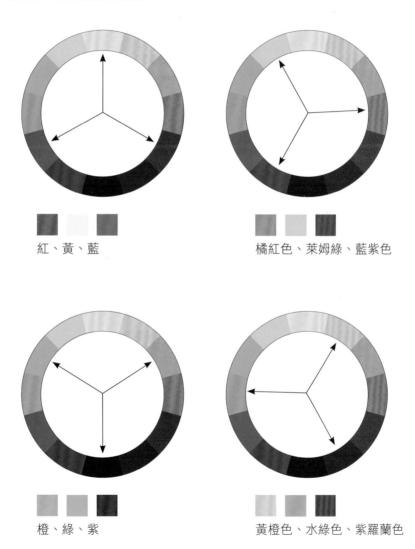

紅、黃、藍

橘紅色、萊姆綠、藍紫色

橙、綠、紫

黃橙色、水綠色、紫羅蘭色

分裂補色三色組

分裂補色（split complement）是另一種型式的三色組。從色相環上選定某個顏色，找出與它遙遙相對的補色，運用這個補色左右兩邊相鄰的顏色，加上原先選定的顏色所構成的三色組。這種方式創造出的組合多了點精緻老練的味道。下面是幾個這類組合的範例。

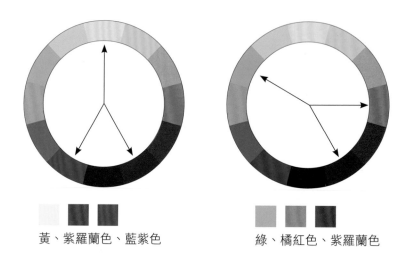

黃、紫羅蘭色、藍紫色

綠、橘紅色、紫羅蘭色

在上面每一個例子中，你會找到四種不同的顏色，稱為色調。參見頁106–109關於色調的說明。

字體
HONST
ESTILO PRO BOOK

近似色

近似色（analogous color）的組合是由色相環上相鄰的兩種或三種顏色構成。這些顏色共享相同的顏色基調，創造出一種和諧的組合。只要有一組近似色，加上暗色與淡色變化（方法如接下來幾頁所示），就有很多變化可玩！

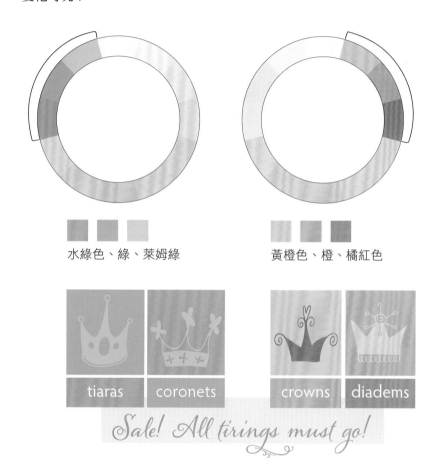

水綠色、綠、萊姆綠　　　　　　　黃橙色、橙、橘紅色

字體
Hypatia Sans Pro Regular
Alana
Crowns ♕

暗色與淡色

截至目前我們處理的色相環只有單純的「色相」（hue），或說單純的顏色。其實只要將黑與白加入不同色相，就能大幅擴充色相環的變化。

純粹的顏色稱為**色相**。

在任何顏色中加入黑色，就能創造出**暗色**（shade）。

在任何顏色中加入白色，就能創造出**淡色**（tint）。

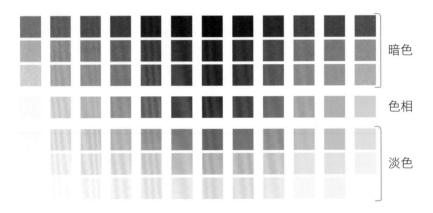

暗色

色相

淡色

這些顏色在色相環中看起來就像下面的樣子。在這裡，你看見的是色帶，但它其實是無數顏色由白到黑的連續梯度變化。

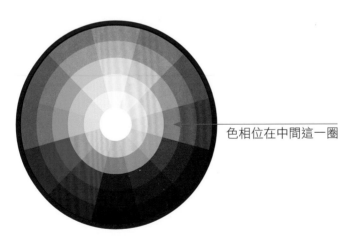

色相位在中間這一圈

創造自己的暗色與淡色

如果你使用的程式允許你創造專屬顏色，只要在一個顏色中加入黑色，就能創造出暗色。若要創造淡色，運用軟體提供的淡色調節滑鈕便行。快去翻閱你的程式手冊。

如果你的應用程式提供類似的調色盤，以下是創造暗色與淡色的方法：

首先，確認你在工具列上選擇了色相環這個圖示（如圖所示）。

確定調節滑鈕停在畫面右側的顏色條最頂端。

利用色相環中的小點選定顏色。

色相落在這個色相環的最外緣。

要創造淡色，只需將小點拉向中心的白色。

上端顏色條會顯示選用的顏色。

若要儲存這個顏色以便未來再次選用，先按住上方的顏色條，拖曳──這時會出現一個小色塊。把小色塊拖曳至下方的空格中。

要創造暗色，將小點移至你選定的暗色上。

將右側顏色條的滑鈕向下拖曳。你有數百萬種不同的微調選擇。

若要儲存這個顏色以便未來再次選用，方法如前所述。

單色

所謂**單色**（monochromatic color）組合，是由一種色相與任意數量和它對應的淡色及暗色構成。

事實上，你對單色模式再熟悉不過——任何黑白照片都是由黑這個色相（雖然黑算不上是真正的「顏色」）與許多黑的淡色，或說是不同程度的灰色構成。你清楚它能表現得多麼美。好好享受運用單色組合來設計一個案子吧。

紫

這是紫色相的幾種暗色與淡色變化。運用黑色的暗色與淡色，將它與你選擇的顏料色彩一起付印，就能在許多顏色上複製出這種效果。

這張明信片是繪畫課程的宣傳廣告，它的設定就是只用黑色的淡色來設計。

這張和上一張完全相同，但是改用同一個紫色的暗色與淡色來印刷。這是只運用單色來設計的好**練習**。

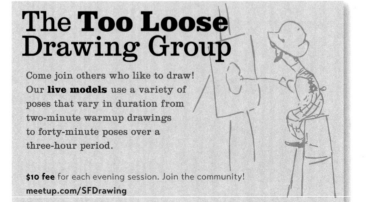

字體
Clarendon Neo
Transat Text Standard and **Bold**
Toulouse-Lautrec Ornaments

暗色與淡色的組合

最好玩的是，從頁98–101描述的四種色彩關係中任選一種，但是不用色相，改以那些顏色的不同淡色與暗色代替。這會大幅擴張你選擇的可能性，但是你大可以放心嘗試，因為你清楚這些顏色的確「合得來」。

例如，紅與綠是完美的互補組合，但這個組合很難擺脫耶誕節的味道。然而，如果你願意採用這對互補色的暗色變化，豐富度自然湧現。

前面提過，藍、紅、黃的原色組合在孩童用品中極為常見。事實上，正因它太普遍而難以擺脫那種孩子氣的印象，除非你帶進些許淡色與暗色變化——萬歲！它變成豐富、美妙的組合。

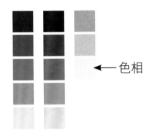
←色相

字體
Bookeyed Martin
Frances Uncial
Hypatia Sans Pro Regular and **Black**

留心色調

有什麼顏色組合看起來就是不搭嗎？只要遵循色彩野花論，就不會遇上這種糗事。你曾經看著一整片野花，倒抽一口氣說：「喔老天，那片田野的配色真嚇人。」應該沒有，對吧？

那片野花包含了許多很自然地搭配得宜的不同色調（tone），或各種顏色不同的明度（value）。唯一可以確定的是，假如色調太相近，那樣的配色肯定會引發視覺上的不適感。

色調是指任一顏色特定性質的亮度、濃度或色相。正如下面第一組範例所示，當色調很類似，設計看起來會有點渾濁不清。其間的對比太微弱。若你把這組範例拿去影印，影本的文字部分可能被底色全部吃掉，難以辨認。

如果你的設計採用相近色調的色相，盡可能避免讓它們撞在一起，也別讓它們所占的分量相等。

你可以清楚看見，這些深色的色調太接近。

這裡的對比顯然強多了；其實，對比正是色調有所區隔的成果。由於白色裝飾圖案襯在淡色底色上可能不易辨識，我加了點陰影來區隔兩個元素。在右頁範例中，我提高了明度，否則深紅色文字與黑色底色的明度太接近，讓紅色文字不易辨讀。

暖色系與冷色系

顏色大致可分為暖色系（意思是它們帶有部分的紅或黃）與冷色系（意思是它們帶有部分的藍）。你可以透過添加更多的紅或黃，為特定顏色（如灰色或黃褐色）「增添暖意」；相反地，添加不同的藍，則可以使某些顏色「冷卻」下來。

牢記一件更實用的事：冷色具有收縮感，會後退到背景中；暖色有膨脹感，會突*出*於背景前方。只需一點暖色，就能產生強烈的視覺衝擊──紅和黃會直接跳進你的眼裡。因此，如果你同時用暖色與冷色進行設計，通常暖色的分量要酌減。

冷色會後退，所以你可以運用（有時你必須運用）更多分量的冷色，做出你想要的衝擊效果或有效的對比。

別試著讓顏色均等！要善用這個視覺效果。

過多的紅色看起來沉重，讓人覺得不舒服。

看得出來紅色字仍比藍色字明顯吧？思考一下，你希望讀者先專注於什麼資訊。

字體
MYNARUSE BOLD
Aptifer Regular

如何選擇顏色？

有時選擇顏色似乎並不容易。讓我們運用邏輯化的方法：你手上這個案子有季節性嗎？運用近似色（頁101）或許能表現季節感——鮮豔的紅和黃代表夏季，冰涼的藍代表冬季，深沉的橙色和棕色代表秋季，明亮的綠代表春季。

有正式的企業識別色可用嗎？也許你可以從那兒開始，運用淡色與暗色技巧加以變化（頁102–105）。假如設計元素中有商標，上面是否有特別的顏色？或許可以選用它的分裂補色（頁100）？

也許你的設計案中有照片或其他影像？不妨從圖像中抽出某個顏色，根據那個顏色來選擇一系列其他顏色。你可能會想用近似色讓設計案看起來四平八穩，或者採用互補色來增添某種視覺變化。

我在這裡選擇圓球和蟲的顏色作為標題和署名行的用色。至於設計案其他部分，則是用背景黃褐色的近似色，並以蟲翅膀的顏色畫龍點睛。

在一些應用程式中，你可能得有滴管工具（eyedropper tool），才能測知你選定圖像區域的顏色。我就是這樣才能在InDesign中抓出蟲子和圓球的顏色。接下來，就可以用這些顏色做設計。

字體
ESTILO PRO BOOK
Garmond Premier Pro Semibold Italic

如果你的設計案規律地重複發生，你可能會想準備一份調色盤，供所有設計案參考。

舉例來說，每兩個月，我會針對莎士比亞研究的趣聞發行一份二十頁篇幅的小冊子。每一年都有六個主題重複出現。因此，等你持續蒐集這些小冊子好幾年之後，這套顏色編碼會成為一種整理歸檔工具。我選擇將六種複色（頁97）刷淡20％，作為封面的主要色塊，包覆左側局部，刊名永遠以反白處理。

假如你正要著手設計的新案子包括好幾個不同單元，不妨在開始設計之前先選定你要用的調色盤。這會讓你在設計過程中更輕鬆做決定。

字體
Wade Sans Light

CMYK與RGB：印刷與螢幕

有兩種重要的分色模式是你應該知道的。針對這個非常複雜的主題，下面提供最簡要的說明。假如你所有的印刷經驗就是透過桌上型彩色噴墨印表機列印文件，那麼即使完全不懂分色模式，照樣能完成工作，因此目前你可以暫且先跳過這段說明，需要用到時再回頭閱讀也不遲。

CMYK

所謂CMYK，代表印刷三原色：青（cyan，也就是藍色）、洋紅（magenta，一種紅／粉紅色）、黃（yellow），以及一種關鍵色（key color），通常是黑色。有了這四色顏料，我們可以印出千變萬化的色彩；這就是它被稱為「四色印刷法」的原因（特殊印刷品可能會另外加入特色油墨）。

在四色印刷法中，色彩就像我們的蠟筆或顏料盒——藍加黃等於綠，諸如此類。本章用的都是這種分色模式，因為你手上拿的是紙本圖書。

當你把設計稿送進印刷廠，要列印在某種實體材質上時，就會用到CMYK分色模式。所有你看過的印刷在書、雜誌、海報、火柴盒正面或餅乾盒上的設計，都是採用CMYK分色模式。

用放大鏡觀察一張全彩印刷圖像，
可以看見四色網點構成的「網花」
（rosette）。

RGB

所謂RGB，是指光的三原色：紅（red）、綠（green）、藍（blue）。
舉凡你在電腦螢幕、電視螢幕、iPhone、iPad或任何其他電子設備上看
見的色彩，都是RGB。

在RGB中，如果混合紅與綠，會得到黃色。千真萬確，我沒騙你。混合
全部的藍與紅，會得到豔桃紅。那是因為RGB的色光不是來自任何實體
物件的反射，而是直接由螢幕射出，進入你的眼裡。如果混合所有RGB
顏色，你會得到白色；如果減去所有顏色，你會得到黑色。

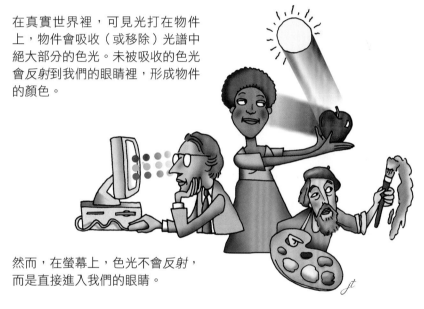

在真實世界裡，可見光打在物件
上，物件會吸收（或移除）光譜中
絕大部分的色光。未被吸收的色光
會反射到我們的眼睛裡，形成物件
的顏色。

然而，在螢幕上，色光不會反射，
而是直接進入我們的眼睛。

以CMYK混色，就像在調色
盤上把顏料混合起來。

印刷品與網頁的分色模式

關於CMYK和RGB，重要的是記住：

凡是會付印的設計案，用CMYK。

凡是只在螢幕上觀看的，用RGB。

如果你是用昂貴的數位彩色印刷機（而非四色印刷機）印製，別忘了和印刷廠確認他們想要的是CMYK或RGB分色檔。

RGB分色檔的檔案較小，而且Adobe Photoshop某些功能只能儲存在RGB檔（或者以RGB檔儲存的效果最好，而且RGB檔通常跑得較快）。但是，在CMYK與RGB分色模式間轉檔時，每次都會損失一些資料，最好先在RGB模式中處理圖檔，全部處理妥當，再轉存成CMYK格式。

由於RGB是透過直接進入我們眼中的光線來運作，螢幕上的影像看起來很飽滿，顏色的變化也很豐富。不幸的是，當你轉檔成CMYK格式，然後用顏料將它印刷在紙上，會流失部分的光彩亮麗與色澤變化。那是無可避免的，千萬別過度失望。

隨堂測驗第三回：色彩

下述測驗的目的，是希望你在設計時能熟記這幾個詞彙。（答案參見頁224）

1　色相環上彼此*相鄰*的顏色稱為 ＿＿＿＿＿＿＿ 。

2　色相環上彼此*對立*的顏色稱為 ＿＿＿＿＿＿＿ 。

3　在一個色相中加入白色，會變成 ＿＿＿＿＿＿＿ 。

4　在一個色相中加入黑色，會變成 ＿＿＿＿＿＿＿ 。

5　你要把設計送廠，印到紙張上，你的圖檔應該用CMYK或RGB？
　　＿＿＿＿＿＿＿ 。

6　你在為一個網站設計圖像，圖檔應該用CMYK或RGB？
　　＿＿＿＿＿＿＿ 。

續談設計技巧

本章要檢視如何創作各種常見廣告、宣傳品和有趣的設計。在這個章節中，我會提出許多其他技巧和訣竅，但無論設計版面是大是小，你會發現每件作品都有四項基本設計原則的蛛絲馬跡。無論你的設計是要印刷出來、做成PDF檔寄送，或以網頁呈現，設計原則都是一樣的。

畫家約翰・托列（John Tollett）雖然未在這些畫廊開畫展，不過他設計了幾款海報，以備不時之需（頁219還有另外兩張海報）。用文字說明這幾張海報如何應用了對比、重複、對齊和相近原則。

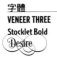

字體
VENEER THREE
Stocklet Bold
Desire

系列或品牌設計

系列或品牌設計要一致，最重要的一項特徵就是運用重複原則：每件作品一定都有某個可供辨識的圖像，或者維持不變的風格。

你或許會不自覺重複某個元素，但好的設計效果乃是經過深思熟慮，而非不假思索。不妨在設計中多多發揮相似之處，打造容易辨識的特點，把它當成你的招牌特色。

我長期為「莎士比亞研究」設計刊物。這是一份二十頁的雙月刊小冊子，每冊內容以莎劇裡的某個小面向為主題（頁109提過這份刊物的配色）。由於每一期小冊子得完全重新設計，因此找個能讓每期刊物有所連結的特色格外重要。以這份刊物而言，封面左邊的色帶和上面的字型、位置，就是這項連結特色。每一期的主題雖有不同，但是左邊的色帶會重複出現，起始頁的跨頁版型也維持一致。

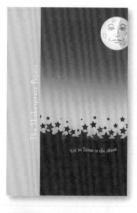
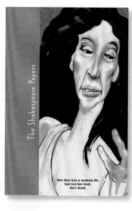
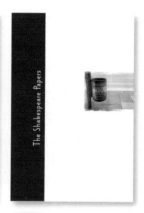

我還設計一系列的「劇情提要」小冊，觀眾在欣賞劇作之前可先到禮品店購買這些小冊子，讀過之後能更了解戲碼，享受看戲的樂趣。你可以看見品牌重複出現，說明這是屬於「莎士比亞研究」系列，但又具有截然不同的風貌。

在「莎士比亞研究」的品牌名稱下，我還製作了一系列專為成人讀者編輯和設計的版本，可供讀書會朗讀。這些「讀者版」的叢書開本比小冊子大，但依然有相同的品牌。

SKIN DEEP

An Exhibition of Life Drawings

George Donoho Bayless • Andrea Broyles
Erin Currier • Lupe Garza • Joseph Griffo
Holly Grimm • Bob Jacob • Kathamann
Leah Morton • Anita Neumann
Arlene Ory • Susan Pratt
Bob Richardson • John Tollett
Phillip L. Westen II • Greta Young

這是為人體素描展印製的明信片，運用圖像和色彩來營造出強烈的品牌形象。這樣很容易在個性化商品網站CafePress.com，製作顯然屬於同一系列的產品。你看得出若將產品的底色換成白色，圖像化的標題做了什麼改變嗎？

SKIN DEEP

An Exhibition of Life Drawings

我們為這項展覽設計的斗大字型，不僅出現在與展覽搭配的書籍中，在展覽現場也頻頻現身。該書是在CreateSpace.com製作。

JOHN TOLLETT

ARTISTS

BAYLESS	8	MORTON	40
BROYLES	12	NEUMANN	44
CURRIER	16	ORY	48
GARZA	20	PRATT	52
GRIFFO	24	RICHARDSON	56
GRIMM	28	TOLLETT	60
JACOB	32	WESTEN II	64
KATHAMANN	36	YOUNG	68

Contemplation and Charcoal
charcoal and white pastel on newsprint
24" x 18"

名片

美國標準的名片大小是寬3.5英寸（約9公分）、高2英寸（約5公分），
其他許多國家的規格則是8.5公分×5.5公分。如果是直式名片，尺寸當
然就是寬2英寸、高3.5英寸。雙面全彩印刷的名片很便宜，不妨考慮在
正面只放最重要的資訊，以保持簡潔，其他資訊放到背面。

如果你是在家中或辦公室印名片，或許不必用到全出血，這樣會消耗太多碳粉，又未必能印得均勻。但如果在大型線上印刷商店印名片，好好利用便宜的全彩印刷吧！我是到一個叫作PrintPlace.com的網站印名片。

從這兩個例子可看出，效果強烈的背景能完全改變一張名片的樣貌。但請牢記，我們常常需要在名片上寫點資訊，才能記住這張名片是誰給的、為什麼要給。如果你在正面用了全出血印刷，背面就要保留一點可以做註記的空間。

 字體
VENEER THREE
Verlag Light, Book, and **Black**

字體
Adorn Bouquet
Proxima Nova Regular
BRANDON PRINTED ONE SHADOW
Transat Text Standard

優質的設計……

BAYARD A. HARPER, DDS, MS
IMPLANTS　　　　　PERIODONTICS

ORLANDO KENT
IMPLANT TREATMENT COORDINATOR

NORTHERN CALIFORNIA　　　　1561 MAIN STREET
PERIODONTAL　　　　STE. 359, ARDEN, CA 91621
ASSOCIATION, PC　　　　**C** 505-555-0987
info@ncpapc.org　　　**P** 505-555-1234　**F** 505-555-5678

看得出來這張名片的問題嗎（除了字全塞在角落外）？其中一大問題是，看不出這是誰的名片。這其實是奧蘭多（Orlando）的名片。由於不符合哪項原則，因此無法突顯名字的資訊？

BAYARD A. HARPER, DDS, MS
IMPLANTS　　　　　PERIODONTICS

ORLANDO KENT
IMPLANT TREATMENT COORDINATOR

NORTHERN CALIFORNIA　　　　1561 MAIN STREET
PERIODONTAL　　　　STE. 359, ARDEN, CA 91621
ASSOCIATION, PC　　　　**C** 505-555-0987
info@ncpapc.org　　　**P** 505-555-1234　**F** 505-555-5678

只要做一件事，也就是善用對比原則，姓名一目了然。

BAYARD A. HARPER, DDS, MS
IMPLANTS　　　　　PERIODONTICS

ORLANDO KENT
IMPLANT TREATMENT COORDINATOR

1561 Main Street, Suite 359, Arden, CA 91621
c 505.555.0987 · p 505.555.1234 · f 505.555.5678
Northern California Periodontal Association, PC
info@ncpapc.org

我們還得把角落的文字拉出來。如果資訊很多，可考慮採用直式名片。

BAYARD A. HARPER
DDS MS
IMPLANTS & PERIODONTICS

ORLANDO KENT
IMPLANT TREATMENT COORDINATOR

1561 Main Street, Suite 359
Arden, CA 91621
c 505.555.0987
p 505.555.1234
f 505.555.5678

Northern California Periodontal
Association, PC
info@ncpapc.org

BAYARD A. HARPER, DDS, MS
IMPLANTS AND PERIODONTICS

ORLANDO KENT
IMPLANT TREATMENT COORDINATOR

1561 Main Street, Suite 359, Arden, CA 91621
c 505.555.0987 ★ **p** 505.555.1234 ★ **f** 505.555.5678
Northern California Periodontal Association, PC
info@ncpapc.org

Bayard A. Harper
DDS MS

implants and
periodontics

Orlando Kent
implant treatment coordinator

1561 Main Street, Suite 359
Arden, CA 91621
c 505.555.0987
p 505.555.1234
f 505.555.5678

Northern California
Periodontal Association, PC
info@ncpapc.org

最後兩張名片現在真的出現了對比，是不是更能吸引你的目光？

這也是優質設計……

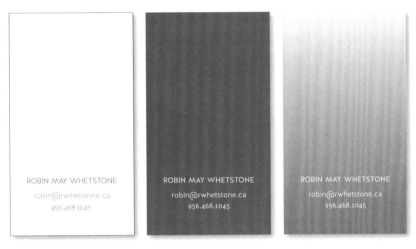

如果你的名片只單純提供聯絡資訊，可試試極簡風設計。我有一款名片上只列出名字和電郵信箱，連電話都省了。

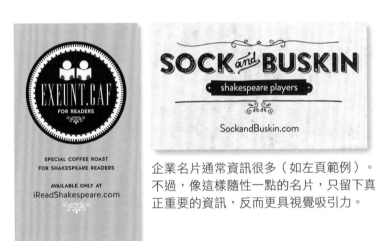

企業名片通常資訊很多（如左頁範例）。不過，像這樣隨性一點的名片，只留下真正重要的資訊，反而更具視覺吸引力。

字體

EDITION REGULAR
Halis GR Book, **Bold,** and S BOOK
BRANDON PRINTED TWO SHADOW
Adobe Wood Type Ornaments

名片設計技巧

設計名片時常需要把許多資料放在小小的空間裡，因此很有挑戰性。而除了必備的地址和電話之外，名片上的資料愈來愈多——現在可能還得加上手機號碼、傳真號碼（如果你還在用傳真）、電郵信箱、社交媒體資訊，若有網站也要附上網址。

但牢記這一點，*刪除所有非絕對必要的資訊*。名片不是手冊，而且一定要刪除「電話」、「電郵」、「網址」這些詞彙，因為不必說這些字，別人也明白。

格式

你要做的第一個決定是，選擇**水平**或**垂直**的版面格式。即使橫式的名片較常見，不表示名片一定必須用這種設計。尤其是當我們想在非常小的版面上放入許多資料時，垂直的版型往往較適合。不妨兩種格式都試試看，*再選擇一種能在你的名片上呈現所有資料的最佳格式*。

字體大小

初學者設計名片時，最大的問題之一是不善於掌握字體大小，所用的字體通常**太大**。在名片狹小的空間裡，若採用一般書籍所用的10點或11點字體，稍嫌過大且不甚美觀；用12點字體看起來更愚蠢。我能體會一開始就改用9點或甚至8點、7點的字體很難，但觀察一下你蒐集的名片，找出三張你覺得最專業、最精緻的，它們用的字體絕不會是12點。

請牢記，名片不是書籍，也不是摺頁文宣，更不是廣告。名片上記載的資料，客戶只看幾秒鐘而已，所以有時候名片整體的精緻設計效果，其實比讓字體大到連曾祖母也看得清楚更重要。

保持風格一致

如果你打算設計信箋抬頭及相搭配的信封，最好連名片一起設計。這樣三者的整體包裝應該就能在客戶和顧客心中留下**一致的印象**。

信箋抬頭與信封

很少人看著公司信紙心想：「這真漂亮，我要增加三倍訂單。」或「這真難看，還是別浪費時間在他們身上。」但是，人們看到你的信紙時，一定會對你產生某些觀感。這種感覺可能是正面的，也可能是負面的，取決於信紙的設計和人們對那個設計的感覺。

當你決定紙張材質、設計方式、顏色、字體和信封等特性時，都應該以增強別人對你的公司的信心為考量。當然，信件內容才有實質的重要性，但別輕忽信箋抬頭本身無意中產生的影響力。

如果你不常用全尺寸的信紙，或許可改用半尺寸的信紙，作為附加在包裹上的便箋、當謝函寄送或當成便條，隨手將訊息寫下來傳達給別人。

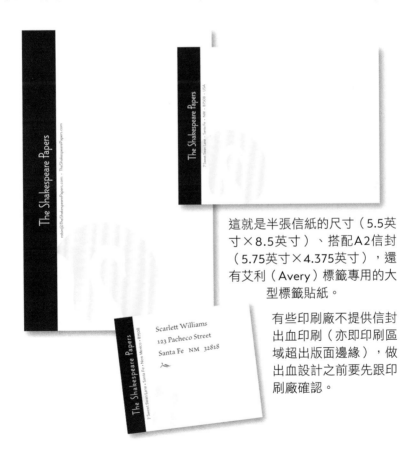

這就是半張信紙的尺寸（5.5英寸×8.5英寸）、搭配A2信封（5.75英寸×4.375英寸），還有艾利（Avery）標籤專用的大型標籤貼紙。

有些印刷廠不提供信封出血印刷（亦即印刷區域超出版面邊緣），做出血設計之前要先跟印刷廠確認。

優質的設計……

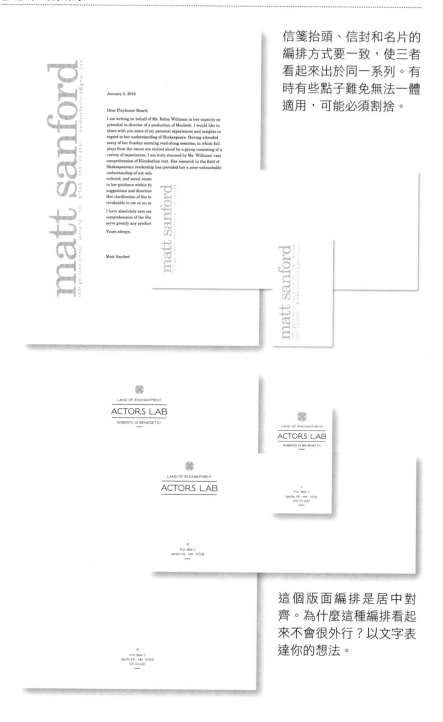

信箋抬頭、信封和名片的編排方式要一致，使三者看起來出於同一系列。有時有些點子難免無法一體適用，可能必須割捨。

這個版面編排是居中對齊。為什麼這種編排看起來不會很外行？以文字表達你的想法。

這也是優質設計……

如果信紙有不同的第二頁，
第二頁的設計要有從屬感，
但依然看得出是同一系列。

信箋抬頭不是在擁擠地鐵上的
廣告，因此你大可以把設計元
素放在不尋常的位置。收信人
會找得到資訊的。

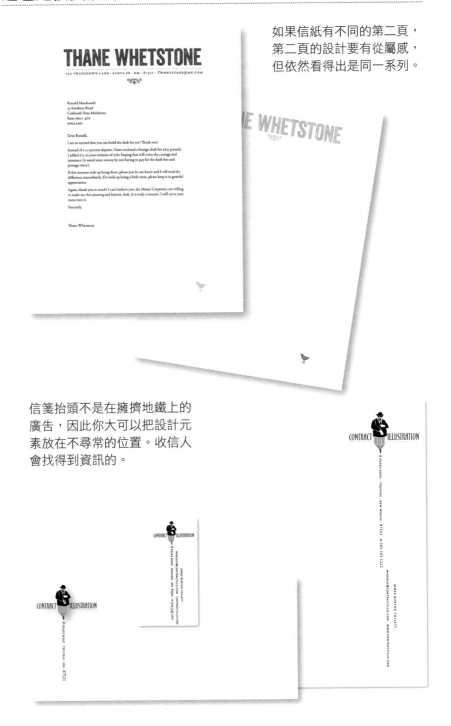

信箋抬頭與信封設計技巧

信箋抬頭與信封應該和名片一起設計，才會讓人覺得是同一系列。如果某人拿到你的名片，後來又收到你的來信，兩者應該要能強化彼此的效果。

信封大小

標準的商務信封是10號大小，尺寸為**9.5英寸×4.125英寸**（約24公分×10.5公分）。歐洲規格是C4大小，為11公分×22公分。

製造視覺焦點

版面上要有一個**重點**元素，而且這個元素在信箋抬頭、信封和名片上，同樣是視覺焦點。設計信箋抬頭時，應該試試在最上方居中對齊以外的編排方式（亦參見頁37-41）。

對齊

選用一種**對齊**方式來設計信紙！千萬不要讓上部內容居中對齊，其餘內容卻向左對齊。大膽一點，可以嘗試向右對齊，行間加大。公司名稱以超大字母編排在版面上端。嘗試放大公司商標（一小部分也可以），或在信件書寫內容區塊中以那個標誌作為淡色背景。

設計信箋抬頭時，適當編排元素，讓書寫內容整齊俐落地融入信紙設計。

第二頁

如果你需要印製信紙第二頁，從第一頁中選出一個**小元素**，第二頁全用這個元素來設計。例如，如果你打算印製一千份有信箋抬頭的信紙，通常可以要求廠商第一頁印八百份，第二頁印兩百份。即使沒打算印製第二頁，還是可以要幾百張同樣紙張的空白信紙，撰寫內容較多的信件時就能派上用場。

傳真與影印

如果你還在用傳真機，會以**傳真機**傳送信件或以**影印機**複印，千萬不要選擇深色紙張或上面有許多斑點的信紙；有大片深色油墨版面、反白字，或者會影響閱讀流暢度的過小字體，都應該少用。如果你的工作要傳真大量文件，或許應該設計兩種信箋抬頭版本，一種供列印使用，一種傳真用。

廣告傳單

因為不受限制，設計廣告傳單非常有趣！傳單既是讓你充分發揮創意的舞台，也能讓你引起大眾注意。如同大家知道的，廣告傳單得與世界上所有其他隨手可扔的有趣文件爭奪注意力，特別是與其他廣告傳單競逐。多數時候會有數十份傳單張貼在布告欄上，爭相吸引路人注意。

傳單是最能展現字體趣味和變化的印刷品之一，而有趣的字體是讓標題**引起注意**的最佳方式之一。別當軟腳蝦——傳單正好提供機會，讓你使用平時垂涎已久卻很稀奇古怪的字體！

傳單也是圖片展現多種風貌的絕佳地方。嘗試把圖片或照片放大到原來設想的尺寸的至少兩倍以上，或者標題字以400點取代24點大小。或設計一張簡單得不能再簡單的傳單，僅在版面中間位置設計一行14點大小的文字，並在版面下端編排一小塊內文。總之，只要是打破成規的設計方式，就會吸引駐足注意，這樣就幾乎達到你的目的了。

優質的設計⋯⋯

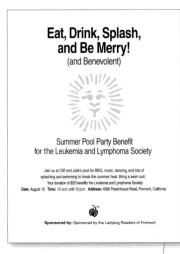

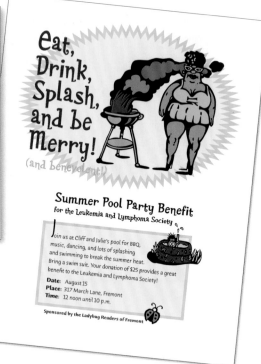

這張傳單努力展現大膽風趣，卻用Helvetica/Arial字體，使效果大打折扣。

找出吸引人的元素，把它們放大，創造焦點。運用夠獨特的字型。

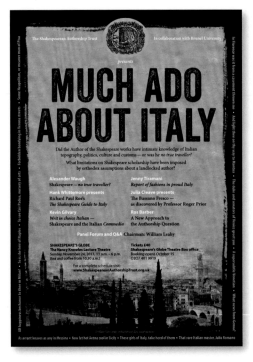

這些圖像其實是Backyard Beasties字型裡的符號，在InDesign中上色。

標題用的字型是Baileywick Festive，內文則是Humana Sans。

線上印刷商店很方便印出滿版出血、亮面的全彩傳單，而且物美價廉。好好利用！

這也是優質設計……

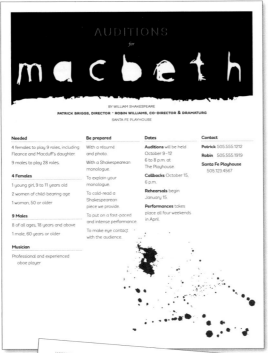

選用超大標題或超大插圖。

選擇有趣的字體，以極大點數突顯。

將內文分為數欄，每欄都齊左或齊右。

將照片或美工圖案剪裁為直長形狀，然後向左緣貼齊，內文也向左對齊。

如果選擇將插圖向右緣貼齊，內文改為向右對齊。

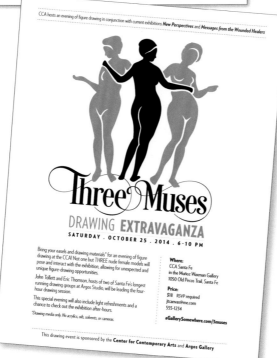

傳單上的內文字體不需要太大。如果一開始就能抓住閱讀者的目光，他們會去看那些小字。

這兩張傳單焦點明確，能夠吸引閱讀者的興趣。

廣告傳單設計技巧

設計新手設計的傳單，最大的問題多半在於缺乏對比，資訊的呈現沒有層次。也就是說，初學者一開始常會把所有東西都放大，認為這樣才能吸引別人注意。但如果*所有東西都很大*，反而變成沒有東西能真正吸引讀者的目光。因此，架構資訊時，應該讓焦點明確，再加上對比技巧，這樣就能引導讀者的閱讀動線。

人們會在哪裡看見你的傳單，這點會大大影響設計方式。如果是寄給郵寄名單上的人，可在傳單上多提供些資訊。若是要張貼在人來人往的小亭子，主題要能一眼就清楚看出來。

製造視覺焦點

版面上必須有個項目設計得非常大、有趣，而且**顯著**。如果你能藉著這個視覺焦點來吸引讀者的注意力，他們比較可能讀其他內容。

採用有對比效果的小標

設定視覺焦點後，要設計出強而有力的小標（即在視覺上和內容上都鮮明有力），如此一來，讀者能快速**瀏覽**這張傳單，了解訊息重點。如果小標不吸引人，讀者不可能去閱讀內文。如果你根本沒有小標，讀者必須逐字閱讀才能理解傳的內容，可想而知他們寧可丟掉傳單，根本不會花時間解讀內文資料。

重複

無論標題用醜陋或漂亮的字體，或以不同的方式呈現普通字體，試著在內文裡也加入一點同樣的字型——這就是**重複**。用同樣的字體重複單一字母或一整個字皆可，無論用在小標、首字大寫或項目符號都好。不同字體產生的強烈對比，會讓你的傳單更添吸引力。

對齊

另外，別忘了，選擇一種對齊方式就好！千萬不要用居中對齊的標題搭配向左對齊的主文；也不要讓版面上的所有東西都居中，然後在版面下端的角落強塞一些東西。勇敢大膽，採用全部向左或向右對齊。

通訊刊物

多頁的出版品最重要的特點之一是一致性，或說**重複**。每一頁看起來應該屬於同一份出版品。可以運用的重複元素包括顏色、圖形樣式、字型、空間配置、表單項目符號，這些元素呈現在版式、圖片邊緣設計、圖說等地方。

然而，這不代表所有東西看起來必須一模一樣！但如果你已經打下穩固的基礎，下一步可以歡喜地打破那個基礎（人生亦然，而且人們不會懷疑你的能力）。無論是歪斜圖片，或把照片剪裁成寬大扁長、橫跨三個欄位的圖案，都是不錯的嘗試。有了這個堅實的基礎，就可以讓通訊刊物中通常很規矩無趣的專欄「發行人的話」改頭換面，效果極為搶眼。

通訊刊物裡有留白（沒有內容）是可以接受的，但是不能讓空白尷尬地「散落」在其他元素之間。空白應該像可見的元素一樣條理井然。在你的設計裡為空白找到位置，讓它發揮效果。

編排通訊刊物首要且最有趣的事之一，就是設計刊頭。刊頭主宰著那份通訊刊物其他部分的調性。

優質的設計……

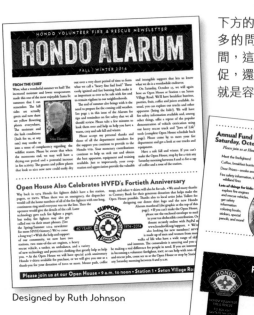

下方的例子說明如何解決方框太多的問題：運用線條來分隔空間，這樣就不會造成版面封閉局促，還可打破對齊，讓圖片本身就是容器（container）。

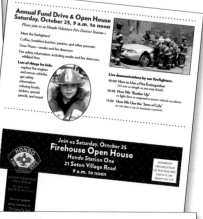

Designed by Ruth Johnson

避免每篇文章各有不同的字體和編排方式。如果整份通訊刊物有顯著、一致的架構，就可以讓一篇特定的文章用不同的方式處理，吸引讀者注意。如果*所有東西皆不相同*，就沒有東西與眾不同。

這份通訊刊物每一頁有十二欄，以隱藏網格區隔欄位；這讓設計者可以使每篇文章跨越不同的欄數，卻始終顯得版面井然有序。

這也是優質設計……

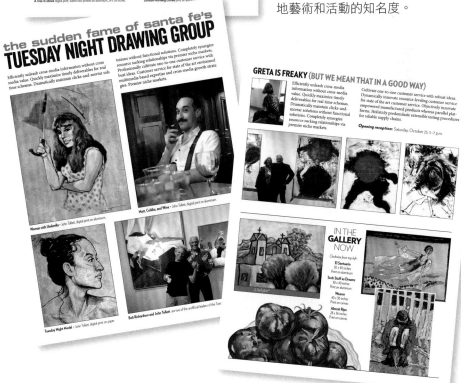

A **GALLERY** SOMEWHERE

DIGITAL PRINTS AND ORIGINAL WORKS OF ART ON CANVAS, PAPER, AND METAL

SPRING 2015

EDITORIAL

THIS IS NOT REAL ART, OR SO I'M TOLD
John Tollett

Collaboratively administrate empowered markets via plug-and-play networks. Dynamically procrastinate B2C users after installed base benefits. Dramatically visualise customer directed convergence without revolutionary ROI. Efficiently unleash cross-media information without cross-media value. Quickly maximize timely deliverables for real-time schemas. Dramatically maintain clicks-and-mortar solutions without functional solutions.

Completely synergize resource sucking relationships via premier niche markets. Professionally cultivate one-to-one customer service with robust ideas. Dynamically innovate resource-leveling customer service for state of the art customer service.

Objectively innovate empowered manufactured products whereas parallel platforms. Holistically predominate extensible testing procedures for reliable supply chains. Dramatically engage top-line web services vis-a-vis cutting-edge deliverables. Proactively envisioned multimedia based.

YouTube Andy, 60 x 80 inches, is one of the digital prints on aluminum included in our Spring Exhibit next April. Renowned artist John Tollett combines traditional and digital skills with contemporary concepts and themes.

A Tree in Stowe digital print, watercolor printed on aluminum, 24 x 36 inches.

London Morning Coffee print on aluminum

這份藝術性通訊刊物採顯著的雙欄網格設計，鮮豔的藝術品與黑白內文形成對比。請注意圖像在哪裡破格。

多數人透過快速瀏覽標題來了解通訊刊物的內容，所以標題設計一定要清楚醒目。

每一份通訊刊物都有其目的，而設計就要朝這個目的前進。這份刊物是宣傳藝廊和畫家，以及提高在地藝術和活動的知名度。

the sudden fame of santa fe's
TUESDAY NIGHT DRAWING GROUP

Efficiently unleash cross-media information without cross media value. Quickly maximize timely deliverables for real time schemas. Dramatically maintain clicks-and-mortar sols

tutions without functional solutions. Completely synergize resource sucking relationships via premier niche markets. Professionally cultivate one-to-one customer service with bust ideas. Customer service for state of the art envisioned multimedia based expertise and cross-media growth strate gies. Premier niche markets.

Woman with Umbrella • John Tollett, digital print on aluminum.

Matt, Cohiba, and Wine • John Tollett, digital print on aluminum.

Tuesday Night Model • John Tollett, digital print on paper

Bob Richardson and John Tollett are two of the unofficial leaders of the Tues

GRETA IS FREAKY (BUT WE MEAN THAT IN A GOOD WAY)

Efficiently unleash cross-media information without cross-media value. Quickly maximize timely deliverables for real-time schemas. Dramatically maintain clicks-and-mortar solutions without functional solutions. Completely synergize resource sucking relationships via premier niche markets.

Cultivate one-to-one customer service with robust ideas. Dynamically innovate resource-leveling customer service for state of the art customer service. Objectively innovate empowered manufactured products whereas parallel forms. Holistically predominate extensible testing procedures for reliable supply chains.

Opening reception: Saturday, October 25, 5–7 p.m.

IN THE GALLERY NOW

Clockwise from top-left:

El Santuario
30 x 40 inches
Print on aluminum

Such Stuff as Dreams
30 x 40 inches
Print on aluminum

Weaver
40 x 30 inches
Print on canvas

Almost Ripe
28 x 36 inches
Print on canvas

通訊刊物設計技巧

設計不佳的通訊刊物最大問題是沒有對齊，缺乏對比，以及用太多Arial/Helvetica和Times New Roman字體。

對齊

選擇一種對齊方式，堅持到底。維持有力的左緣並讓其他項目也對齊，效果更鮮明、更專業。線條設計自始至終都要與某個元素對齊，例如欄位邊緣或下端。如果照片凸出欄位邊緣約0.6公分，要裁剪對齊。

想想看，如果所有元素已經對齊得很漂亮，可以適當隨性自由地打破那種對齊方式。打破既定的對齊方式時，別當軟腳蝦：要不對齊，否則不要擅自更動。稍微沒有對齊，看起來像編排發生疏誤。如果照片無法完整俐落地放入欄位內，索性放手大膽破格凸出欄位，不要只凸出一點點。

段首縮排

以英文編排來說，第一段不要段首縮排，緊接著小標的段落也不應縮排。縮排時，請用標準的文字編排內縮方式：縮排一個「全字寬」的距離，以你所用的字體點數為準。也就是說，如果你用的是11點大小的字，縮排距離應該是兩個11點字母的寬度。段落之間，可以用增加間距或段首縮排來區隔，但不要兩者都用。

不要用Helvetica/Arial字體！

如果刊物看起來有點單調乏味，把大標和小標改為有力、粗重的黑體，版面馬上變得很活潑。不要用Helvetica字體。電腦裡的Helvetica或Arial不夠粗黑，無法形成強烈對比。購買一套黑體字族（family），包含極粗和極細的版本（如Eurostile、Formata、Syntax、Frutiger或Myriad）。當標題和引言用極粗的黑體，你會很驚訝效果竟然這麼出色。或者選用一種適當的裝飾體作為標題字，也許還可以換種顏色。

易讀的內文

為了讓文字最清晰易讀，嘗試用典雅的古典體有襯線字體（如Garamond、Jenson、Caslon、Minion或Palatino），或者較細的方塊襯線體（如Clarendon、Bookman、Kepler或New Century Schoolbook）。現在你正在閱讀的內容是用華康中明字體。若選用黑體字，行間留多一點，縮短每行長度。

摺頁文宣

要介紹你新開幕的手工派餅公司、學校募款事項，或即將展開的大地尋寶遊戲，摺頁文宣都是快速又便宜的方法。對讀者來說，閱讀生動、優質設計的摺頁文宣，就像一場賞心悅目之旅。它吸引讀者進入摺頁文宣的介紹，以輕鬆愉快的方式了解箇中世界。

具備基本的設計原則概念後，就能設計出獨一無二又吸睛的摺頁文宣。接下來幾頁說明，可以提供一些訣竅。

設計摺頁文宣之前，先把一張紙摺成你想要的形狀，在每一頁上做些記號，然後假裝剛拿到這份文宣。你會依哪種順序閱讀摺頁內容？

請牢記，摺頁文宣每一頁的頁碼編排，應該根據閱讀者打開摺頁的前後順序而定。例如，打開首頁時，看到的不應該是版權和聯絡資料。

你會發現，第一頁的大小與最後一頁並不相同！摺好手上的紙張後，分別量一量首頁和末頁從左緣到右緣的距離。**不要只是把11英寸除以3**——那是沒有用的，其中一頁的寬度一定要略窄，才能塞進另外兩頁之間。

注意：摺疊線很重要，你一定不希望重要的資料擠在摺頁的摺痕裡。然而，如果每個摺頁裡**內文採用強烈的對齊方式**，圖片即使跨兩頁內文欄位間的空白欄間、壓在摺疊線上，也沒有關係。

三摺式的摺頁（如下圖所示），很適合用信紙尺寸規格的紙張來摺疊，是目前摺頁文宣最常用的方式。但是，其實還有許多不同摺法供選擇。請洽詢印刷廠進一步了解。

這是標準的三摺式摺頁文宣，尺寸為8.5英寸×11英寸（約21.6公分×28公分）。

也可考慮用狹長的單摺式文宣、方形摺頁文宣，或試試看你喜歡的線上印刷業者所提供的諸多尺寸。

優質的設計……

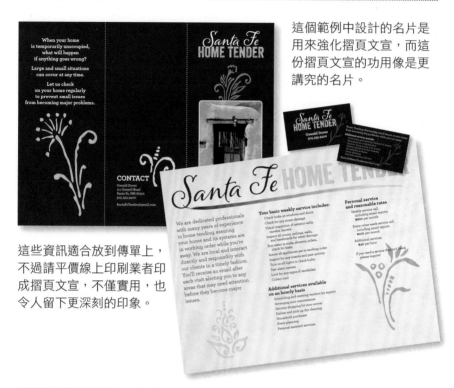

這個範例中設計的名片是用來強化摺頁文宣，而這份摺頁文宣的功用像是更講究的名片。

這些資訊適合放到傳單上，不過請平價線上印刷業者印成摺頁文宣，不僅實用，也令人留下更深刻的印象。

這份摺頁文宣的尺寸為4.25英寸×11英寸，也就是把一般紙張只對摺一次，能呈現修長優雅的感覺。

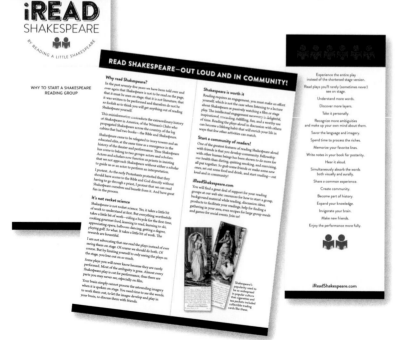

這也是優質設計⋯⋯

若要傳達很多資訊，小冊子也可變身為內容豐富的摺頁文宣。這份十二頁的摺頁文宣是將十六世紀的一本古書頁面掃描起來當作背景，皺摺也一應俱全。

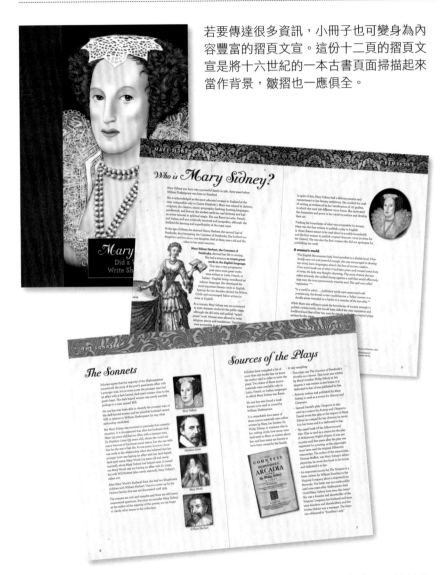

每個跨頁上緣皆為不同圖樣，但尺寸和位置重複，因此能異中求同，維持整體性。每一頁有六個欄位的隱藏網格，讓設計更有彈性。

摺頁裡的圖像可以加以變化：放大、重疊、以文繞圖、斜放。只要你的版面編排看起來有穩固的對齊基準，就可以做所有這些設計。

摺頁文宣設計技巧

設計新手的摺頁文宣和通訊刊物作品有許多共同的問題，如缺乏對比和對齊、用了太多Helvetica/Arial字體。以下簡單說明設計的各項原則要素如何運用於你的摺頁文宣作品。

對比

和其他任何設計作品一樣，對比不僅增加版面的視覺吸引力，以吸引讀者的目光，也有助於建立資料層次，讓讀者能瀏覽重點，了解摺頁文宣的內容。對比可以用在字體、線條、顏色、間距、元素大小等地方。

重複

設計時要重複不同的元素，以營造出作品的**一致風格**。你可以重複顏色、字體、線條、空間配置、項目符號等。有一項顯著的重複元素之後，就能好好操作各種變化。

對齊

我一直不斷提醒大家對齊原則，因為這項規則很重要，設計者常會忽略。**有力、明顯的邊緣**，能塑造強烈鮮明的印象。相反地，一件作品中若同時運用居中對齊、左齊、右齊等多種方式，常給人草率、缺乏力量的感覺。

有時你可能想故意打破原來的對齊方式；**這種作法要發揮最好的效果必須是版面已經有其他強烈的對齊方式**，與特別的破格設計形成對比，否則效果不佳。

相近

所謂相近，是將類似的項目**分組**聚集。摺頁文宣通常是在同一主題下有許多副主題，相近原則顯得特別重要。項目彼此間的遠近，傳達其關係。

為了有效設計空間配置，**你必須知道軟體的使用方法**，才能編排好段落間的間距（每一段前面和後面的空行）。不要只按兩次換行鍵（亦即空一行）來區隔段落。這種方式顯示的間隔比需要的大，使得應該靠近編排的項目變遠了，也會造成大標和副標上、下的間距大小完全一樣的窘境（你絕不會喜歡這種版面設計）；此外，這種方式讓編有項目符號、應該編排在一起的項目，反而被隔開來。好好學習如何操作你的排版軟體吧！

明信片

不需要麻煩的信封、不需要剪裁任何紙張，明信片的視覺效果直接又強烈，成為吸引注意的絕佳媒介。基於這些原因，醜陋或無趣的明信片是在浪費每個人的時間。

因此，為了避免虛耗，請謹記下列原則：

大異其趣：尺寸特別大或形狀奇特的明信片，能從信箱成堆的信件中突顯出來。（別忘了跟郵局確認你設計的尺寸是否符合相關規定。）

考慮「系列」：一張明信片讓人留下一個印象，想想看一系列明信片效果如何！

重點明確：確切告知閱讀者能得到什麼好處（以及如何得到）。

簡單明瞭：明信片的正面記載簡短、吸引人的訊息，將次要的細節放到背面。

加上顏色：顏色不僅使明信片的設計顯得有趣，還會吸引閱讀者視線，挑起閱讀的欲望。

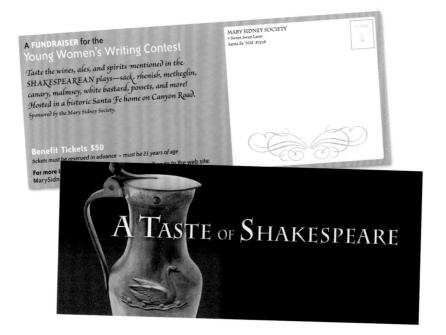

優質的設計……

Dear Rosalind,

Thank you for your recent contribution toward my 2018 re-election campaign. Your financial support is crucial to our chances of winning this November. Once again, we are going to be opposed by well-funded super-PACs seeking to maintain the extreme Tudor majority in Parliament. Your support allows us to fight back against their distortions and make sure voters know that we are the ones fighting for women, seniors, and working families.

I know that our disappointment with the Tudor-led Parliament makes it easy to get discouraged. Thank you for being involved with our campaign and for remembering that only a Tudor majority will make the necessary investments and reforms that America needs to thrive. It is a great privilege to serve the 6th District and I will work as hard as I can to earn that privilege once again.

Again, many thanks for your kind support. I hope we can continue to count on you as Election Day draws nearer.

Sincerely,

Orlando de Boys

ORLANDO
de Boys.com

記得編排內文時多利用欄位，別把文字堆成一大塊。運用欄位設計，讓你有更多清楚傳達資訊的版型選擇。

ORLANDO
de Boys.com for TUDOR representative

Dear Rosalind,

Thank you for your recent contribution toward my 2018 re-election campaign. Your financial support is crucial to our chances of winning this November. Once again, we are going to be opposed by well-funded super-PACs seeking to maintain the extreme Tudor majority in Parliament. Your support allows us to fight back against their distortions and

make sure voters know that we are the ones fighting for women, seniors, and working families.

I know that our disappointment with the Tudor-led Parliament makes it easy to get discouraged. Thank you for being involved with our campaign and for remembering that only a Tudor majority will make the necessary investments and reforms that America needs to thrive. It is a

great privilege to serve and I will work as hard as I can to earn that privilege once again.

Again, **many thanks for your kind support.** I hope we can continue to count on you as Election Day draws nearer.

Sincerely,

Orlan de B

上面這張候選人的文宣需要重新設計一下。

請嘗試讓人意想不到的字型。到MyFonts.com網站鍵入你要的標題，那裡有數百種字型供選擇，看看標題的呈現效果。

試試特殊尺寸明信片，如長窄、短寬、超大尺寸或對摺式卡片。

印製前務必確認你想設計的尺寸符合相關規定。此外，請確認一下特殊規格明信片所需的郵資。

這也是優質設計……

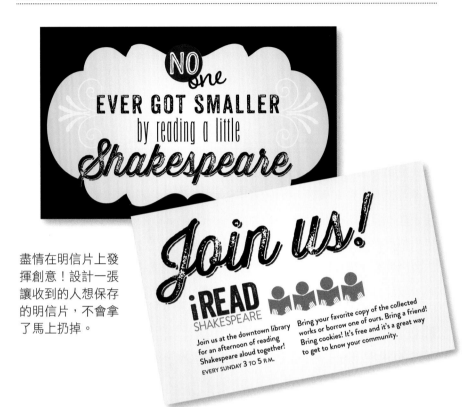

盡情在明信片上發揮創意！設計一張讓收到的人想保存的明信片，不會拿了馬上扔掉。

相較於無趣的設計，色彩繽紛的有趣明信片更吸引人閱讀。設計你自己會想看的明信片！

明信片設計技巧

你必須在閱讀者收到不請自來的明信片那一瞬間，抓住他的注意力。不管你的明信片內容多棒，如果設計不吸睛，他們不會去看內容。

你的重點是什麼？

首先，你必須決定你想透過明信片達到什麼效果。你希望閱讀者認為明信片上介紹的是昂貴、高級的產品嗎？那麼你的明信片最好看起來和產品一樣貴重又專業。還是你希望閱讀者認為他們有便宜可撿？那麼你的明信片不可以看起來太華貴。折扣商店花大把鈔票讓自己的店看起來像特價商品天堂；薩克斯第五大道百貨（Saks Fifth Avenue）從停車場到化妝室的風格，都與凱瑪百貨（Kmart）不同——這可不是巧合，但不代表凱瑪百貨的裝潢經費比薩克斯第五大道百貨少。兩種店面風格都有獨特、明確的目的，並針對特定的市場。明信片的設計是一樣的道理。

抓住閱讀者的注意力

運用在DM明信片上的設計準則（對比、重複、對齊、相近），也適用於其他任何印刷品。不過，明信片的特點是，它只有非常短的時間能吸引收件者閱讀它。不管是用色或紙張本身，都可以**大膽嘗試**鮮豔的顏色。使用搶眼的圖片——發揮各式各樣的創意，善用大量精采又便宜的美工圖案、照片和圖片字型。

對比

設計DM明信片時，對比可能是最實用的技巧。標題應該與其他內文有明顯的對比，用色應該相互形成強烈對比，與紙張顏色也要對比顯著。還有別忘了，**留白**也能形成對比！

整體規則

名片設計的準則也適用於明信片。別把東西塞在角落；不必把空間全部填滿；不要讓所有東西一樣大小或差不多尺寸。

廣告

雖然報紙和DM逐漸消失，但在行業雜誌、活動流程表、節目表、會展目錄、通訊刊物，當然還有線上商店，廣告依然可見。

留白：下次你瀏覽報紙時，可以自己做筆記，看你的視線習慣停在哪種廣告上。你會認真閱讀哪種廣告？我敢打賭，你會瀏覽和閱讀的多半是那些留白較多的廣告的標題。

巧妙：巧妙的標題所向無敵，連優秀的設計都比不上。（但若能兩者合一，效果加倍！）

清楚：當搶眼的標題已吸引了某種注意，你的廣告應該明確告訴閱讀者要做些什麼事（以及可以運用的工具，例如電話號碼、電郵信箱、網址資料等）。

簡短：廣告可不是你闡述公司歷史的地方，文案要簡單明瞭。

¡ Read Shakespeare!

join a community and read Shakespeare aloud with friends.
it is surprisingly delightful.

go to iReadShakespeare.com to find a group near you.

低調的廣告一樣有效果。

優質的設計……

這樣的廣告屢見不鮮：對齊方式太隨性、圖片隨便放，留白空間零散，幸好修改這張廣告不難。

鍛鍊你的設計眼光：在這張小小的廣告上畫出垂直線和水平線，看看有多少種不同的對齊方式。找出居中對齊，畫出貫穿中央的線條。

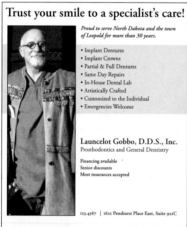

至少現在已統一為向左對齊，文字部分強而有力的那條線與照片邊界強而有力的線對齊。

那些奇怪的小圖像（蘋果、玫瑰、蝴蝶）看起來只是為了填滿空間。讓那裡留白！沒有關係！

鍛鍊你的設計眼光：指出至少其他五個更動的地方。（答案參見頁228）

你覺得左緣那一小塊空間如何？

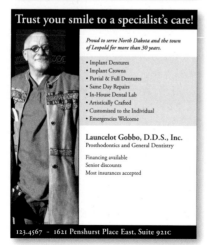

鍛鍊你的設計眼光：指出至少其他三個更動的地方。（答案參見頁228）

這張廣告基本上和第一張廣告一樣，但你可以看出這裡的資訊更井然有序、更容易閱讀，留白整齊美觀，而非分散在版面四處。**如果遵循四大設計原則，留白就會出現在它該在的地方。你的任務就是讓留白空間存在。**

這也是優質設計……

有時一張圖像就可以啟發廣告的設計。這張長形照片促成廣告設計為長條式，以及巧妙的標題編排。

形諸於文字： 在這些作品中，四項設計原則分別應用在哪些地方？

這張酷卡的功用和廣告一樣。若要製作任何全是文字的廣告，就要善用軟體中的文字編排特點！**學習掌握間距**，包括字母之間的間距、行間、段間、大標與小標之間的間距、定位點與縮排之間的間距。我常說，看起來外行與專業的差別，就是懂不懂使用間距。

廣告設計技巧

小型廣告設計最大的問題之一是版面過於擁擠。許多付錢買廣告的客戶和公司都覺得既然花了錢，一定要填滿所有空間。

對比

無論是報紙、型錄或節目單的廣告，不僅廣告本身要有對比，廣告與所在版面的其他內容一樣要有對比。在這種情況下，創造對比最好的方式往往是留白。廣告版面通常雜亂地布滿各種資訊，有許多留白的廣告能在這樣的版面中突顯出來，閱讀者會忍不住去看。做個實驗，打開報紙或節目單瀏覽一下。我敢保證，如果版面上有留白，你的視線就會跑到那裡，因為留白與滿布資訊的凌亂版面形成強烈對比。

如果你設計了留白，標題不一定要用又大又粗的字體才能在所有其他東西當中突顯出來。事實上，你可以選用飄逸的書寫體或別致的古典體，來取代粗厚的字體。

字體選擇

如果廣告印在滲透力強又粗糙的便宜紙張上，例如新聞用紙，你會發現油墨暈開。所以不要用有細小精緻襯線的字體，或是線條極細、印刷時卻會變粗的字體，除非你將字體放大到襯線和筆劃都能清楚呈現的尺寸。

反白

如果你的廣告會印在便宜紙張上，一般要避免反白（白色字體壓在深色背景上），原因如上述。非用不可時，務必選用粗細一致、沒有細線的字體，因為當油墨暈開，細線會消失。使用反白字時，一定要用點數比平常稍大一點、粗一點的字體，因為受到錯視影響，反白字會顯得較小較細。

履歷表

履歷表能多麼標新立異，當然和要交給誰有關。比方說，平面設計師可接受很有創意的履歷表，將之視為展現作品的方式。不過，其他許多領域就保守多了。我看過用微軟Word製作的履歷表，也看過範本書上刊登的履歷表，我的心得是，只要運用四項基本原則，你的履歷表就會顯得鶴立雞群。

這裡以兩份真實的履歷表為例。專談履歷表的書多如牛毛，那些書籍都會說，履歷表的樣貌必須讓潛在雇主看起來覺得舒服。但是在那些要素之外，除了把12點的Times New Roman居中，還有許多選擇。

鍛鍊你的設計眼光：用文字說明在這兩個範例中，哪些地方未能遵守設計的四項原則。

Height: 6'4"
Weight: 200
Hair Color: Brown
Eye Color: Brown

MATT SANFORD
SAG Eligible

A&M Talent House
505-820-2742 NM
323-303-4032 CA
booking@amtalenthouse.com

FILM

WHO DIED?	Danny	Kent Kirkpatrick
THE PROS & CONS OF HITCHHIKING	Vampire	Jackson Birnbaum
BAILOUT	Pachuco	Stryder Simms
GONE	Noah	Aimee Schaefer
NAKED FEAR	VW Van Guy	Thom Eberhardt
VINYL FEVER	Paul	Lane Stewart
THE DONOR CONSPIRACY	Curt	Ryil Adamson
THE FLOCK	James Ray Ward	Wai Keung Lao
TRADE	Café Manager	Marco Kreuzpaintner
KLOWN KAMP MASSACRE	Tipsy	D. Valdez & P. Gunn

TELEVISION

IN PLAIN SIGHT (Episode 301)	Detective Frank	David Maples
THE GIFT ("Pilot," "Episode 103")	Humphrey Bogart	Scott Cervine

COMMERCIALS

MIKE SCARFF SUBARU	Customer	DNAworks
NORTHERN NM INSURANCE	Mechanic	CNM
NEW MEXICO, EARTH	Waiter	NM Tourism Board

THEATRE

I HATE HAMLET	Andrew	Robert Nott
BURIED CHILD	Vince	Mona Malec
OUR TOWN	Howie Newsome	Scott Harrison
TWO ROOMS	Michael	Freddie Johnson
DOC WATSON VS. THE VAMPIRES	Dracula	Matt Sanford
THE VIBRATOR PLAY	Leo Irving	Nick Sabado
THE MOUSETRAP	Giles	Catherine Donovan
THE BLUE ROOM	The Student	Nick Sabado
THE GLASS MENAGERIE	Jim	
DEAD MAN'S JEST	Lelio/Valerio	
MUCH ADO ABOUT SLEUTHING	Horatio	
MUMMY'S DUMMIES	The Professor	

TRAINING
The Actor & The Action – Wendy Chapin
Advanced Character – Joey Chavez
Stage Combat – Robert Nott
Auditioning for the Camera – Shari Rhodes

OTHER SKILLS/INTERESTS
Guitar and Bass Guitar – Advanced
Physical Comedy – Advanced
Basic Shooting and Gun Safety
Dialects – English, Irish, French, Russian, Eastern American

EUPHEMIA WHETSTONE
1663 Clovis Avenue, San Jose 95124 / 555-222-3435 / EuphemiaW@q.com

PRODUCT MANAGEMENT / STRATEGY
Expertise in Small & Large Business Internet Software and Services

"I create compelling user experiences that thrill customers and build sustainable business that thrill the CFO."

- 10 years leading the design, development, and marketing of new products — taken 12 ventures from concept to multi-million dollar business.
- Manage complex P&Ls and lead multi-functional/cultural teams. History of turning around under-performing product lines, integrating acquired business and penetrating international markets.
- Combine 'in-the-trenches' experience with solid financial analysis and corporate strategy background developed at Techsys Corporation. MBA from UPenn, Wharton School of Business.

AREA OF EXPERTISE

- Strategic Planning and Execution
- Internet and New Media Development
- User Experience Improvements
- Software and Internet UX Design
- Market and Consumer Research
- New Product Development and Launch
- Process Design and Reengineering
- Organizational Turnarounds

PROFESSIONAL HISTORY

PEREGRINATIONS GLOBAL TRAVEL 2011-Present
Tactics and Action Consultant

Currently consulting on new business model for an Oregon not-for-profit organization. This organization arranges international travel for food service workers.

- Cut costs 38 percent in first year by moving the organization from traditional travel arrangements to internet arragements.
- Increased web traffic 58 percent and web page views 112 percent by leading complete redesign and redevelopment of website in order to build awareness and create an interactive community.

PANCAKE DISKOLOGIES 2006-2011
Software Product Manager

Recruited a team of 12 from Atlanta, London, and New Delhi. Held P&L accountability for $7M software business, managing all aspects of planning, design, marketing, and partner relations for productivity and communications solutions (applications and hosted services).

Overview: Transformed unprofitable division into top-performer. Reversed 2 years of losses to achieve 23% operating margins within 2 years.

- Repositions legacy product lines, increasing average selling prices 27% and unit sales 13% after 7 years of stagnant revenue.
- Performed market research and streamlined portfolio, reducing costs by $1.3M (or 12%) annually.
- Generated $3.3M in new annual revenues by repositioning an existing product for a new, previously untapped market.

優質的設計……

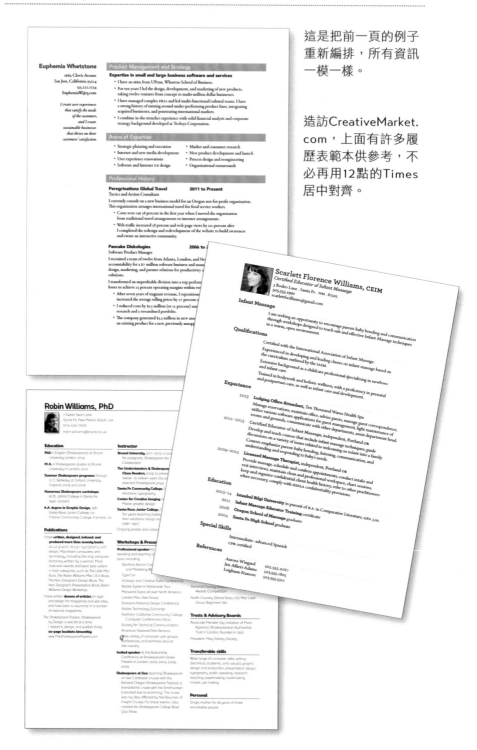

這是把前一頁的例子重新編排，所有資訊一模一樣。

造訪CreativeMarket.com，上面有許多履歷表範本供參考，不必再用12點的Times居中對齊。

這也是優質設計⋯⋯

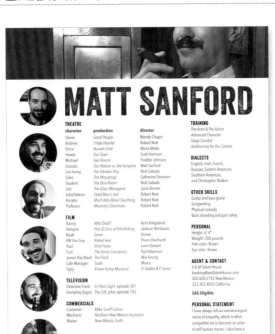

麥特是個演員，工作需要常常露臉，因此履歷表上不妨多加幾張照片。你會發現，這份履歷表的文字**對齊**得很漂亮（善用tab鍵定位和縮排！），有助於清楚說明資訊。你也可以看見這裡用了**相近、重複**和**對比**原則。

若是以數位方式寄送履歷表，試試橫式版面，以符合多數螢幕的形式。

履歷表設計技巧

這裡談的技巧是關於履歷表的視覺呈現，而非教你如何撰寫內容！如何撰寫符合你的專業領域的自傳和簡歷，得靠你自己研究。想想看，在不違反對方的期待下，能有多大的發揮空間。下面是一些視覺呈現上的建議。

對比

如前面的範例所示，要讓你的履歷表中的重要元素突顯出來，對比原則至關重要。即使最保守的頁面也可善用對比，細膩而紮實地清楚說明資訊。

重複

保持一致。重複資訊的基本架構；也就是說，如果你把日期放在一個區塊的左欄，其他區塊就沿用同樣的格式。如果某項目採用一種對齊方式，其他區塊的項目也要以那種方式對齊。如果你用顏色來標示某項特定事物，或許可以把那個顏色應用到其他地方，例如線條或項目符號。

對齊

你應該已明白，對齊原則非常重要，是整體展現出整齊和專業感的關鍵。

相近

標題要和相關資訊緊鄰，結構才會明晰。項目符號要和它所屬的內文距離近一點。

讓設計與媒介搭配

你必須考慮履歷表是要當面呈交或郵寄給對方、在網路上遞交，或以網路遞交後由對方列印下來，以便決定不同的設計方式。繳交方式不同，會影響到版型、字型選擇、頁面大小、顏色使用等種種變數。哎呀，世界真是愈來愈複雜了。

Design with TYPE

本書第二單元
討論的重點是字體，
因為字體是
平面設計的核心。

如果你的設計案中
沒有字體，
算不上是平面設計。

這個單元主要探討
如何在版面上
進行多種字體的搭配。
雖然我的焦點是字體美感，
不過別忘了你的目的
是達成溝通。
字體的選用
絕對不能違反這項宗旨。

字體
 (Courtesy Script)
Kon Tiki Kona
BOYCOTT
Doradani Light

Typography endows human language with visual form.

文字編排賦予人類語言視覺形式。

字體
Brioso Pro Display and *Display Italic*

文字編排的基本法則

為了避免作品看起來外行，務必將幾項文字編排的基本規則謹記在心。許多這類準則是專業打字員沿用了好幾個世紀的標準技巧，處於電腦時代的我們並未學過——我們學的不是專業的文字編排技巧，只是如何敲鍵盤。很多人只向打字機時代長大的人學習如何打字，不然就是沿用打字機時代的非專業技巧。嗯，你一定注意到了我們早已不用打字機，甚至已經有好幾代的人是連打字機都沒見過。

打字機採用等寬字體（monospaced lettering），亦即每個符號占據的空間相同，例如句號所占的空間和大寫的M一樣（參見次頁）。打字機無法打斜體字，並用單引號（'）代表撇號（參見頁154），雙引號（"）代表前後引號。打字機打不出連接號、版權符號或其他特殊符號，也打不出粗體字，因此若想強調某些文字，只能把字母全部大寫或加底線。打字機的種種限制，仍深深影響我們現今使用鍵盤的習慣。

這是我那貴格會的祖母波琳·威廉斯（Pauline Williams）的1930年代打字機，她活到一百零二歲。這台打字機有當時很炫的「Floating Shift」鍵。

＊譯注：「Floating Shift」鍵是指打大寫字母時，字母托盤會上下移動，而不是讓滑動架移動。

＊編注：本篇主要係討論英文系統的文字編排，更多關於中文標點符號的說明請參見http://www.edu.tw/FILES/SITE_CONTENT/M0001/HAU/c2.htm。

標點後只按一個空白鍵

沒錯，你或許還是依循老派的習慣，打英文時在標點符號後面按兩個空白鍵，但這種作法早已過時，應該淘汰。這項作法起源於何時，或是排版者在句子間使用較大間距的歷史多麼悠久，都不重要。今日的標準作法就是一個空白鍵。翻翻你書架上任一本英文書報雜誌，絕對找不到句子間使用兩個空白鍵的作法——除非你是看業餘人士自行出版的著作。

這件事已不值得爭論。恕我直言，還在句號後面打兩個空白鍵的打字員，不代表你有高尚情操！

下面第一個例子使用比例字體（proportional type），每個字母彼此間呈現比例關係。第二個例子是等寬字體（monospaced type）。

你可以在等寬字體的字母間，畫出每欄寬度相同的垂直線，因為每個字母都占相同空間。使用等寬字體時，標準作法是在標點符號後面打兩個空白鍵。

It was once upon a time. Exactly what time, no one knew. No one cared.

```
It was once upon a time.  Exactly what
time, no one knew.  No one cared.
```

眯起眼睛看下面兩段文字，你會清楚看出哪一段在句號後面打了兩個空白鍵。那些大間隔干擾了訊息的傳達，讓作品看起來老氣又笨拙。

It was once upon a time. Exactly what time, no one knew. No one cared. All they could remember is that it was once. And never again. It was so long ago, in that once moment, that stories erupted. Stories exploded. Stories screamed.

It was once upon a time. Exactly what time, no one knew. No one cared. All they could remember is that it was once. And never again. It was so long ago, in that once moment, that stories erupted. Stories exploded. Stories screamed.

引號

不專業的設計師常犯的另一個明顯錯誤是，誤把直引號（typewriter quotation mark）當成彎引號（typographer quote mark）。通常軟體會幫你找到正確的引號，但有時不會，於是你打出的引號變成表示英寸和英尺的記號，而非真正的引號。小心選擇正確的引號，若看見頁面上出現錯誤的記號，務必馬上修正。

英文的前引號看起來像「6」的形狀，後引號看起來像「9」，因此前後引號像"66與99"。

> 若你以前從未注意引號，可能也以為別人不會注意。但妙的是，一旦你開始注意到兩者的差異，就無法再忽視。只消一瞥下面兩個句子，你是不是馬上發現哪一個比較外行？

> "Alas," she cried, "my enigma has lost its balance!"

> "Hold on," he bellowed, "I'll send in the clowns!"

打出引號的方式，參見頁158—159的列表。

在美式英文中，逗號和句號**一定**在引號**內**，沒有例外。（英式英文則不一定。）

冒號和分號在引號**外**。

問號和驚嘆號若是引文的一部分，放在引號**內**。例如，She hollered, "Get out of my reality!"（她大喊：「滾出我的生活！」）

如果問號或驚嘆號並非引文的一部分，放在引號**外**。例如，Can you believe he replied, "I won't do it"?（你能相信他回答「我辦不到」嗎？）

若引文超過一段，每段開頭都要有前引號，但是只在最後一段才標出後引號。

撇號

撇號就是前一頁提到的後單引號（形狀像9）。因為這個符號很重要，所以在這裡獨立討論。多數軟體會自動跳出正確的撇號，不會出現類似英尺的記號，但很多時候你還是必須自行修正。

每次看見耗費巨資的廣告上出現直引號（而且這種情況層出不窮），總納悶到底是誰找這設計師的？有人校對過那廣告嗎？整個製作過程中，沒有*任何*人發現這個刺眼的符號看起來怪怪的，很不專業嗎？

下面的第一行例子，就是用單直引號和雙直引號，第二行才是用形狀看起來像6和9的正確引號。

把下面的撇號圈出來，注意哪個是錯的、哪個是對的。

"Save yourself," she snarled, "It's Millie's turn to hold the horse's tail."

"I don't care," he pleaded, "I'm the one who's shifting the paradigm."

請注意，黑體的引號和撇號雖然形狀不太漂亮，但仍稍具6和9的形式（ " " ' ' ）。

把下面的撇號圈出來，注意哪個是錯的、哪個是對的。

"It's a lost cause," she whined, "The goat's fallen off Sam's wagon."

"Darn," he sighed, "Now I'll have to find Martha's future by myself."

使用撇號時最常見的錯誤包括（1）使用直引號，（2）放錯位置。既然要打字，就得知道撇號要放在哪裡。

撇號有時代表所有格，例如*Mary's poem*（瑪麗的詩）或*dog's bone*（狗骨頭），有時則代表省略一個字母，例如*isn't*、*don't*或*you're*。

因此，Rock 'n' Roll（搖滾樂）中所用的撇號，分別代表省略了字母 a 和字母 d。千萬別寫成 'n'，大錯特錯！！！撇號的形狀像9。

隨堂測驗第四回：撇號

這項測驗的目的是確認你學會撇號那些重要的細節，以免你的作品貽笑大方。（答案參見頁224）

*its*或*it's*：it's有撇號，意思**一定**是「it is」，無一例外。在下列空格處填入正確的形式：*it's*或*its*。

1 ＿＿＿ my birthday!（是我生日！）

2 The mob lost ＿＿＿ momentum.（暴民失去了氣勢。）

3 Plutarch asks, "If a ship is restored over time by replacing every one of ＿＿＿ wooden parts, is it still the same ship?"（普魯塔克問：「如果一艘船上的木頭被逐漸替換，直到所有的木頭都不是原來的木頭，那這艘船還是原來的那艘船嗎？」）

4 Finding himself impaled upon the horns of a dilemma, the yellow-bellied marmot hoisted ＿＿＿ flag and left.（這隻黃腹土撥鼠進退兩難，決定放棄，逃之夭夭。）

5 Dearie, ＿＿＿ too late for that.（親愛的，那太遲了。）

6 "Look out! ＿＿＿ headed this way!"（「注意！朝這個方向來了！」）

在適當的位置寫出正確的撇號（提示：撇號只有一種形狀）。最好在電腦上打字回答這些問題，這樣就能確保你使用了撇號（撇號的鍵盤快速鍵，參見頁158–159）。

7 They opened the Mom _n_ Pop Shop on River Street.（他們在河畔街開了間小雜貨店。）

8 She went fishin_ again last night.（她昨晚又去釣魚。）

9 We all wore bellbottoms in the _60s.（我們在六〇年代時都穿喇叭褲。）

10 He loves cookies _n_ cream milkshakes.（他愛喝加了餅乾的奶昔。）

＊編注：上述問題3即「忒修斯之船」（Ship of Theseus），亦稱忒修斯悖論，為一種同一性的悖論。假定某物體的構成要素被置換後，它依舊是原來的物體嗎？

連接號

你一定認識連字號（hyphen），一些字裡就有這種細小的連接號，例如 *daughter-in-law*（媳婦），或者電話號碼裡也會看到這種符號。當然，一行的行末要斷字時，也會用到連字號。

你可能習慣用兩個連字號來代表連接號，像這樣「--」。這是打字機時代留下的舊習，因為打字機沒有內建連接號。但是在電腦時代，你可以打出真正的連接號，也應該使用正確的符號。

連字號「-」

連字號是用來連接文字或斷行。如果你不清楚什麼時候要用連字號，可查閱慣用的格式手冊或字典。你大概知道連字號位於鍵盤的右上方，在數字鍵0的右邊。

> odd-looking critters
>
> Merriam-Webster Dictionary

連接號（en dash）「–」

連接號的寬度與大寫的字母N差不多，比連字號長。在文字之間使用連接號是代表一段持續的時間，例如時刻、月分或年分，用來代替「to」。請注意，下面的例子中不是使用連字號，這裡使用普通的連字號並不合理。連接號兩邊不需要按空白鍵。

> October–December
>
> 7–12 years of age
>
> 7:30–9:30 P.M.

> 請注意，當你讀這些例子時，會自動把連接號「讀成to」。

使用複合形容詞，其中一個元素是由兩個字或一個有連字號的字所組成時，也要用連接號：

> San Francisco–Chicago flight
>
> pre–Vietnam war period
>
> high-stress–high-energy lifestyle

破折號（**em dash**）「—」

破折號是連接號的兩倍長，寬度與大寫的字母M差不多。破折號通常表示思緒突然改變，或在句子中用句號語氣太強烈、用逗號又太弱時，就可用破折號。查閱標點符號手冊關於破折號的正確用法說明。

破折號兩邊也沒有空白。如果你的軟體可微調字距或縮字間，或許你可以依照所用字型的個別狀況，在破折號兩邊創造出足夠的空間，以免它跟其他字母打在一起。但不要鍵入整個空白鍵。

Beware—the enigma is gaining on the paradigm.

The goat fell off the wagon—again.

打出連接號的方式，參見下面幾頁的列表。

特殊符號

你的電腦應該不僅能打出字母和數字，還可以打出許許多多特殊符號，例如©、™、¢、º等等。OpenType字型格式約有一萬六千個符號，無論你運用哪種字型，都可以打出任何書寫語言的字形（glyph）。若使用InDesign，選「Glyphs」選項，就能找到任何字型的所有符號。亦可從下面的編碼中，找到最常用的符號。

PC的特殊符號

在Windows系統使用ANSI編碼（美國國家標準學會的標準碼），幾乎就能打出下面所有符號。先開啟Num Lock（數字鎖定鍵），然後一邊按住Alt鍵，同時用鍵盤右邊的數字鍵打出數字碼即可。

'	Alt 1045	前單引號
'	Alt 1046	後單引號、撇號
"	Alt 1047	前雙引號
"	Alt 0148	後雙引號
-	hyphen	連字號（數字鍵0的右邊）
–	Alt 0150	連接號
—	Alt 0151	破折號
…	Alt 0133	刪節號（省略號）
•	Alt 0149	項目符號
º	Alt 248	度數符號
·	Alt 250	間隔號（小項目符號）
©	Alt 0169	版權符號
™	Alt 0153	商標符號
€	Alt 0128	歐元符號
¥	Alt 157	日圓符號
®	Alt 0174	註冊商標符號
¢	Alt 155	美分符號
£	Alt 156	英鎊符號
¡	Alt 173	倒驚嘆號
¿	Alt 168	倒問號

此外，要熟悉符號表的運用。你選用的字型的各種符號，都可以在符號表中找到，把要用的符號複製貼上即可。

Mac的特殊符號

要打出這些符號，按住Shift鍵及╱或Option鍵，同時按下字母即可。下一頁會說明重音符號的打法。

'	Option]	前單引號
'	Option Shift]	後單引號、撇號
"	Option [前雙引號
"	Option Shift [後雙引號
-	hyphen	連字號（數字鍵0的右邊）
–	Option hyphen	連接號
—	Option shift hyphen	破折號
…	Option ;	刪節號（省略號）
•	Option 8	項目符號
°	Option Shift 8	度數符號
·	Option Shift 9	間隔號（小項目符號）
©	Option G	版權符號
™	Option 2	商標符號
€	Option Shift 2	歐元符號
¥	Option Y	日圓符號
®	Option R	註冊商標符號
¢	Option $	美分符號
£	Option 3	英鎊符號
¡	Option 1	倒驚嘆號
¿	Option Shift ?	倒問號
⁄	Option Shift !	分數分割線
fi	Option Shift 5	f與i合字
fl	Option Shift 6	f與l合字

此外，查看你的應用程式的「Edit」（編輯）選單最底下是否有「Special Characters…」（特殊符號）的選項。如果有，即可打開符號表。花點時間熟悉所有這些選擇，找到你要用的符號，點兩下，符號就會出現在文件的游標上。

重音符號

重音符號比較麻煩一點點。你或許本來想打出*piñata*，最後卻變成*pin-ata*。

在Mac電腦上，重音符號要用到Option鍵；在PC上則要用ANSI編碼。

Windows的重音符號

在Windows系統中，每個加了重音符號的字母都有不同的ANSI編碼。例如，「é」就是Alt 130，而「ó」則是Alt 162。要找鍵盤捷徑，參閱你常用的軟體程式說明。

Mac的重音符號

下面列出你會用到的重音符號。先按住Option鍵，再打出字母，即使那不是你要加上重音符號的字母。這時螢幕上應該沒有動靜，或出現一個醒目標示的空間。這就對了。放開Option鍵，再打你要的字母即可。

´ Option e

` Option tilde（在左上）

¨ Option u

~ Option n

^ Option i

做做看，打出résumé：

1 打出r。

2 按住Option鍵，打出字母e，你應該會看到出現重音符號的一個醒目空間，或什麼也沒有。

3 放開Option鍵，再打字母e，就會變成é。

4 繼續打出其他字母，再重複步驟2和步驟3，即可打出最後一個é。

大寫

為了引起讀者注意，有些人會把所有文字以全部大寫來表示，這未必是最好的辦法。因為所有的字母都變成大寫，比首字母大寫難讀。我們在認字時，不光是看個別字母及整組字母組合，還會看字母的形狀，尤其是一個字的上半部的形狀（有時稱為「海岸線」〔coastline〕），如下圖所示。

若一整段文字全以大寫表示，我們得一個一個字母閱讀，無法靠一組字母的形狀來辨認。請閱讀下面的文字段落，看看速度比平時慢多少，體會一下這樣讀起來是不是很辛苦。

請注意這些字的形狀：

cat　　dog　　　　whistle　　　sweeper

如果把同樣這些字變成全部大寫，你還看得出它們的形狀嗎？

CAT　DOG　　　WHISTLE　　SWEEPER

文字全以大寫表示，得一個一個字母閱讀，無法靠一組字母的形狀來看。讀讀下方的文字，留意你的閱讀速度比平時慢了多少。

O REASON NOT THE NEED: OUR BASEST BEGGARS
ARE IN THE POOREST THING SUPERFLUOUS.
ALLOW NOT NATURE MORE THAN NATURE NEEDS,
MAN'S LIFE IS CHEAP AS BEAST'S. THOU ART A
LADY; IF ONLY TO GO WARM WERE GORGEOUS,
WHY, NATURE NEEDS NOT WHAT THOU GORGEOUS
WEAR'ST, WHICH SCARCELY KEEPS THEE WARM.

~King Lear in *King Lear*

一段全用大寫字母的文字，當然還是*可以*讀，而且有時也算神來一筆的設計。若你採取這種方式，要確認背後有站得住腳的理由，例如「我真的想讓標誌上的文字呈長方形」。只是希望文字看起來更大、更好讀，就把字母設定為全部大寫，這是錯誤的觀念，請改用別的方式。

*譯注：本頁範例文字中譯為：「啊！別和我說什麼需要；最卑賤的乞丐也有他最不值錢的身外之物。人的生命除了天然的需要之外，要是沒有其他的享受，那和畜類的生活有什麼差別。妳是仕女，如果穿衣只是為了保暖的自然需要，何需穿得如此華麗？這般盛裝豈能保暖？——李爾王，莎劇《李爾王》」

底線

別點選底線按鈕。

千萬別點選。

你上一次在書報雜誌上看到畫底線的字是什麼時候？或許從沒看過。底線是打字機時代給排字員看的視覺線索，讓他們知道加底線的字要變成斜體。但現在你就是排版者，根本用不上這種視覺提示，直接用斜體字即可。書名、期刊名、雜誌名、歌劇名等原文，規定要以斜體表示。

你或許習慣在文字下加底線，代表強調。然而，還可運用其他幾種更專業的方式，來突顯你想強調的文字：試試**粗體**、放大字體、不同字型、彩色，或者**結合**各種方式。

　將某段文字設成與其他內文不同的格式，也能引起注意。

這不表示你絕不能在文字下方使用任何底線。只不過，你不應該點選按鈕或鍵盤捷徑，直接使用軟體預設的底線。文字編排者都是應用*線條*來美化文字。多數應用程式（包括Word）都能調整線條：你可以自行調整線條粗細、長度、距離文字底線的遠近。參閱軟體手冊或輔助說明。

<u>This is a phrase underlined with the style button. It's rather appalling and creates an instantly amateur look.</u>

這段話是用樣式按鈕來加上底線。它看起來非常糟，
而且馬上讓人覺得不專業。

<u>This phrase has a double rule under it.</u>

Notice the rule does not bump into the descender of the *p*.

這段話用了加粗的底線。
請注意，線條沒有碰到*p*的下緣。

<u>*Bump the descenders as if you mean it.*</u>

Rules under large type, however, often pass through the descenders.

碰到下緣時，要看得出來是刻意的。
然而，大級數字體加底線，底線往往會穿過下緣。

This sentence includes ***bold italic*** for emphasis
instead of an <u>underline</u>.

這句話以粗斜體字來代替底線，以強調出那些字。

字距微調

所謂字距微調（kerning）是指移除字母之間的小間距，讓字元間距（letterspacing）看起來更一致。文字處理器無法有效解決這個問題，因此，文字處理器和排版軟體編排的文字有何差異，行家一眼就能看出。

文字篇幅愈長，調整間距愈重要。字元間距未調整好，會讓人覺得作品不夠成熟專業，還會干擾文字所傳達的訊息。

字距微調得完全仰賴你的眼睛，無法交由電腦判斷。在下面的例子中，可看出部分字母的形狀因為斜角、圓弧和垂直的關係，組合後使得字母之間的間隔太大（WA、LO）。你可以靠應用程式幫你調整，但如果想達到專業水準，就該學學如何手動調整間距。參閱應用程式的輔助說明，看看有哪些特定的方法可以微調字距或字元間距。

WATERMELON 未調整

WATERMELON 由軟體程式自動調整

WATERMELON 手動微調

字距微調的目的並非讓字母緊緊相連，而是使字母之間的間距在視覺上顯得和諧。

這兩個圖形哪一個看起來比較大，正方形或圓形？圓形看起來比較小，是因為它周圍都是空白，但正方形的邊長其實和圓的直徑一模一樣。之所以要調整字元間距或字距，是因為視覺上的錯覺，使得版面上每個字母呈現不同的視覺感。如果字母組合之間的空白愈多，愈需要字距微調。請看看下面的字母組合，每個組合的字母間距並不相同：

HL　HO　OC　OT　AT　We　To

*原註：字距微調、平均字距（tracking）、字元間距的概念不太一樣，本書是基礎入門，因此這不在討論範圍內（詳見《寫給大家的InDesign書》〔 *The Non-Designer's InDesign Book*〕，或參閱你的排版軟體輔助說明）。

寡行與孤行

這裡談的寡行（widow）與孤行（orphan），當然不是指現實生活中的孤兒寡母，而是傳統的排版術語。

一個段落的最後一行少於七個字母（這是大略數字，依一行的長度而定），那一行就是**寡行**。最後一行只有一個字固然糟糕，更糟的是那個字不完整，要靠連字號與前一行最末字相連。千萬別讓這種事發生！

ON BEING A NEWSPAPER EDITOR

The world can blow up—I'll be here just the same to put in a comma or a semicolon. I may even touch a little overtime, for with an event like that there's bound to be a final extra. When the world blows up and the final edition has gone to press the proofreaders will quietly gather up all the commas, semicolons, hyphens, asterisks, brackets, parentheses, periods, exclamation marks, etc. and put them in a little box over the editorial chair.

寡行

ON BEING A NEWSPAPER EDITOR

They have a wonderful therapeutic effect upon me, these catastrophes which I proofread. Imagine a state of perfect immunity, a charmed existence, a life of absolute security in the midst of poison bacilli. Nothing touches me, neither earthquakes nor explosions nor riots nor famine nor collisions nor wars nor revolutions. I am inoculated against every disease, calamity, every sorrow and misery. It's the culmination of a life of fortitude.

更糟的寡行

一個段落太長，以至於最後一行單獨落在下一欄或下一頁開頭，被遺落在段落其他部分之外，就稱為**孤行**。有些人會把寡行與孤行的名稱混用，這倒無妨，反正兩種情形都要避免。

為了避免出現寡行和孤行，你可能需要改寫內文（如果有權這麼做的話），或至少增刪一、兩個字。有時你可以利用你所用的軟體，增刪字元間距、字距或行距，或者稍微拉大或縮小邊框距離一點點。無論如何，都要避免寡行和孤行。

字體
Arno Pro Regular

＊原注：上述引文出自亨利・米勒（Henry Miller, 1891–1980）的《北迴歸線》（*Tropic of Cancer*）。

其他

下面簡短列出專業文字編排需注意的細節，若能遵守，就能避免作品看起來不專業。當個非專業人士固然沒什麼不對，但你的作品樣貌確實會立刻對閱讀者產生影響。多一個小小的步驟，留給閱讀者良好的印象，何樂而不為？

✦ **特定樣式文字後的標點符號**：如果你採用了粗體、斜體或不同字型，緊跟在後的標點符號也要用相同的樣式。以本段第一句為例，粗黑體小標後面的冒號也是**粗黑體**。

✦ **括號內的標點符號**：若不清楚標點符號要放在括號內或括號外，請參考下面的文法規則：

如果括號內的文字屬於整個句子的一部分，則標點符號放在閉括號（右括號）外（例如這個例子）。

如果括號內的文字是完整而獨立的句子，標點符號放在括號內。（這個例子是把標點符號放在括號內。）

✦ **段首縮排**：或許有人教你，段首縮排是按五個空白鍵，或者你可能自動按tab鍵，完全不管預設的定位空間多大（通常是半英寸）。這是打字機時代的後遺症。在恰當的專業文字編排中，段首縮排不是半英寸，也不是五個空白鍵，而是你使用的字體點數的**一個全字寬**。如果你是用12點的字，那麼段首縮排就是12點，約是兩個空白鍵。你不需要真的拿出度量工具，大約是按兩下空白鍵，而不是五下。一旦你習慣了這一點，就會覺得半英寸的縮排真的很礙眼。

✦ **段首縮排與段間加大**：縮排是表示「這是個新段落」，段間加大也表示「這是個新段落」，擇「一」使用即可，要不就是新段落的段首縮排，要不段間加大，不要兩者同時使用。

✦ **第一段**：同理，你應該明白為何標題或副標後的**第一段**，絕不需要縮排了吧！

✦ **框內文字**：如果你把文字放在方框內，文字周圍必須保留充分的空間。即使你是用文字處理器畫框，也可以把周圍空間的設定加寬。一般來說，要讓*視覺*上感覺上下左右間距等寬。遵從你的眼睛。

✦ **用項目符號或裝飾符號表列，不要用連字號**：條列項目時請不要用連字號，那樣很不雅觀。打出標準的項目符號和打連字號一樣簡單（「•」在Mac上只要按「Option 8」，在Windows按「Alt 0149」）。也可以運用裝飾標誌裡的符號或裝飾體字型，正如你現在所看到的項目符號（你可能得將選用的裝飾符號適度調整大小，可能比文字大或小）。

✦ **還有**：你在本書中學到的知識終生受用。但是文字編排要有專業水準，還涉及許多細節。《寫給大家的字體書》（*The Non-Designer's Type Book*）將推出「豪華版」，內容結合你眼前這本書，稱為《寫給大家的設計與字體書》（*The Non-Designer's Design & Type Books*），內容會談到更多文字編排的資訊和技巧。如果你是用InDesign，《寫給大家的InDesign書》會教你如何使用InDesign軟體，做出漂亮的文字編排。

字體（和人生）

字體是任何印刷品的基本組成要素，版面上有不只一種字體的編排設計，這不但使版面效果非常吸睛，常常也是設計者須處理的課題。但是，我們如何判斷哪些字體放在一起能發揮效用呢？

在生活中，超過一種事物同時並存時，會產生一種有活力的動態關係。字體也一樣，一個版面上的字體通常超過一種；即使只是一份簡單的文件，也會有大標、副標或至少加上頁碼。版面上（或生活中）這麼多變項間，很自然地建立起某種關係——不是和諧的，就是衝突或對比的。

和諧的關係：只用一種字族的字體時，風格、大小、粗細等特徵沒有太多變化，就會產生和諧的關係。這種版面要維持和諧很容易，但整體編排容易保守，變得相當沉穩或正式，有時顯得無趣。

衝突的關係：使用的多種字體若有*相似*（但不完全相同）的風格、大小、粗細等，就會產生衝突的關係。在這類版面上，字體間的相似處會造成閱讀困擾，因為它們在視覺上的吸引力不太一樣（如果一樣，就處於「和諧」），卻又不是不同（如果完全不同，就處於「對比」），所以會產生衝突。

對比的關係：數種彼此迥然不同的字體和元素結合在一起，就會產生對比的關係。那些吸引眾人目光、看起來很活潑的版面設計，通常包括許多形成對比的特徵，因而得以突顯對比效果。

大部分設計者使用多種字體時常顯得搖擺不定。你可能知道某種字體應該大一點，或其中某個元素要粗一點。然而，等你能隨時辨認並*指出對比的地方*，就掌握了這些技巧，更快了解編排字體時可能發生衝突的關鍵，並找到更多有趣的解決方法。而那就是這個單元的重點。

和諧

若只選用一種字體，而且版面上其他元素與那個字體有相同的特性，整個設計就會很和諧。或許你可以用某個字體的斜體版本、將標題放大，或者插入一張圖片或一些裝飾符號——但是基本上感覺仍然很協調。

多數的和諧設計是比較平穩、正式的，但不代表和諧的設計不受歡迎。只是完全用和諧的元素編排時，要留意你的設計給人什麼樣的印象。

*L*ife's but a walking shadow, a poor player
that struts and frets his hour upon the stage,
and then is heard no more; it is a tale
told by an idiot, *full of sound and fury,*
signifying nothing.

這個「和諧」例子的字體是Opal，放大第一個單字的首字母。文中也用了Opal斜體，整件作品稱得上相當平穩含蓄。

字體
Opal Pro Regular and *Italic*

字體
Aachen Bold
Onyx (with Adobe Type Embellishments Three)

Hello!

My name is _____

My theme song is _____

When I grow up I want to be _____

這是一張簡單的兒童自我介紹表格。粗體字（Aachen Bold）與粗框線搭配得很好。連填空欄的底線也設計得有點粗。

You are cordially invited
to share in our
wedding celebration

Popeye & Olive Oyl

April 1
3 o'clock in the afternoon
Berkeley Square

這是虛構的婚禮喜帖，邀請大家4月1日參加卜派與奧莉薇的婚禮。字體（Onyx）、細框線和精緻的裝飾符號，營造出相同的風格效果。

這樣的版面看起來很熟悉嗎？許多人的婚禮喜帖都是用不易出錯的和諧原則。那不是壞事，只是你心裡要有數。

衝突

在同一版面上，使用兩種或多種*相似*的字體（不是完全不同，但也不是完全相同），就會產生衝突的效果。我看過很多學生企圖找出「看起來相似的」另一種字體，來搭配版面上原來的字體。這是錯誤的作法。當你把兩個看起來很相似卻其實不盡然的字體擺在一起，最後的作品常會讓人覺得是編排出了差錯；*問題就出在相似處上，相似製造了衝突。*

和諧是很具體、實用的概念；**衝突**的狀況必須避免。

Life's but a walking shadow, a poor player
that struts and frets his hour upon the stage,
and then is heard no more; it is a tale
told by an idiot, **full of sound and fury,**
signifying nothing.

就像上面的例子，當你讀到「full of sound and fury」（說得慷慨激昂）這幾個字時，有什麼感覺？會不會想知道為什麼這幾個字的字體不一樣？會不會懷疑也許這裡的編排出了問題？這幾個字會不會讓你覺得礙眼？段首被放大的首字母，放在那裡看起來很自然嗎？

字體
Opal Pro Regular
ITC New Baskerville Roman

字體
Bailey Sans Extra Bold and Today Sans Medium
Peoni Pro and Edwardian Script
Adobe Wood Type Ornaments Two

Welcome!

My name is _____

My theme song is _____

When I grow up I want to be _____

同樣是自我介紹的表格，請仔細觀察標題「Welcome!」中的「W」、「e」、「m」字母與下方內容中的同樣字母：它們彼此相似，卻又不完全相同。外框的粗細與字體粗細或其他線條的粗細看起來不一樣，卻沒有達到強烈對比的標準。這件小作品中出現了太多衝突。

這張簡單的喜帖運用了兩種不同的書寫體。兩種字體有很多相似處，但不完全一樣，也不完全不同。

版面上的裝飾符號也有同樣的問題，導致相同形式的衝突。這件作品看起來有點凌亂。

對比

「世上本來就沒有不必經過比較的事物。光一件事物是看不出什麼好壞的。」 ──梅爾維爾（Herman Melville），《白鯨記》作者

現在，好戲上場了。版面要達到和諧非常容易，要造成衝突也很簡單（不過不受歡迎），但製造對比卻是有趣的。

正如你在前面的設計單元中學到的，強烈的對比吸引我們的視線。要強化對比，字體設計是最有效、最簡單、最令人滿意的方式。

Life's but a walking shadow, a poor player
that struts and frets his hour upon the stage,
and then is heard no more;
it is a tale told by an idiot,

full of sound and fury,

signifying nothing.

從這個例子可以很清楚地發現，我們應該以另一種字體來呈現「full of sound and fury」這幾個字。有了字體對比，整段散文的視覺效果就會更活潑、更有活力。

字體
Opal Pro Regular *and* *flyswim*

字體
Brandon Grotesque Light and **Black**
HALIS S EXTRALIGHT
Zanzibar and Zanzibar Extras

Hello!

My name is _____

My theme song is _____

When I grow up I want to be _____

同樣是自我介紹的表格，這個例子的字體之間的對比很明顯。這兩種字體其實都出自Brandon Grotesque字族，以很粗與很細的字體製造對比。外框線與空欄底線的粗細也有鮮明的對比。

YOU ARE CORDIALLY INVITED

TO SHARE IN OUR

WEDDING CELEBRATION!

Popeye & Olive Oyl

APRIL 1

3 O'CLOCK
　　IN THE AFTERNOON

BERKELEY SQUARE

這張喜帖的版面上有兩種迥異的字體，它們在各方面都非常不同，卻沒有衝突。

Popeye & Olive Oyl 這幾個字所使用的字型（Zanzibar）包括了裝飾符號（這個例子中用的符號是其中一種），搭配該字體。

摘要

對比不只是要呈現作品美感，也與版面上資訊的井然有序及清晰度息息相關。千萬別忘記：你的重點是要溝通。結合不同字體應該是為了提升溝通的效果，而非造成混淆。

有六種明確、特定的方式可以創造字體對比：大小、粗細、結構、樣式、方位、顏色。接下來的章節會逐一闡述每項對比方式。

雖然我一次只介紹一種對比，但很少一次只用一種對比方式就達到效果。多數時候，結合並突顯不同字體的相異處，可以讓效果更好。

當你明知一個由不同字體組合而成的設計不太對勁，卻看不出問題在哪裡時，別去看字體間的*相異處*，而是應該找出*相似處*。問題通常就是出在這些相似處上。

做字體對比設計時，最重要的原則是：*別當軟腳蝦！*

但是……

創造字體對比之前，必須熟悉字體的類別才行。下一章的每一頁都要花些時間研究，注意那些構成同一類字體的相似處何在。利用雜誌、書籍、包裝外盒等任何印刷品及網站，試著找出幾個屬於該類字體的範例，然後繼續認識下一個字體類別。相信我，花點時間這麼做，會讓你更快、更準確地進入狀況！

字體類別

目前市面上有數千種不同的字體，而且每天不斷有新的字體出現。即使如此，我們仍然可將大部分字體區分為下列六個不同類別。想了解字體*對比*之前，必須先知道字體設計分類的*相似處*。因為就是這些*相似*造成字體組合的衝突。本章要讓你更熟悉字母形式的細部特徵，下一章探討字體的組合，而組合字體的關鍵就是了解字體之間的相似處和相異處。

當然，你會發現許多字體無法恰好歸類在任何一個字體類別。事實上，因為字體種類實在太多，甚至可以做出幾百種不同的分類。不過別擔心，重點是你要從現在開始更仔細看清楚這些字體。

我要介紹的字體，主要分為下列六大類：

Oldstyle　　　　古典體

Modern　　　　現代體

Slab serif　　方塊襯線體

Sans serif　　黑體

Script　　　　書寫體

DEcoRaTive—
incLuDing Grungy!　　裝飾體

古典體（**Oldstyle**）

古典體是以抄寫員的手寫筆跡為基礎。仔細注視這些字體的形狀，你可以想像得到抄寫員手上握著楔形尖頭筆的畫面。古典體一定有襯線（見下圖說明），且小寫字母的襯線一定有角度（筆的角度），碰到直的筆劃處還有弧度，稱為托弧（bracketing）。因為模仿手寫，所有字母形式的弧形筆劃都會從粗變細，即所謂「粗細轉折」（thick/thin transition）。這種筆劃上的對比相當溫和，亦即從「有點粗」變成「有點細」。如果你畫一條直線貫穿弧形筆劃最細的地方，那會是一條斜線（而非垂直線），這就是圓弧。古典體有傾斜的圓弧。

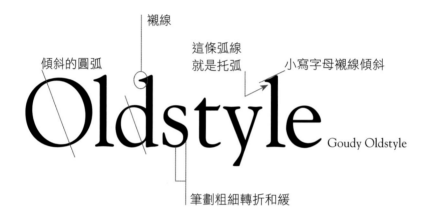

襯線

傾斜的圓弧

這條弧線就是托弧

小寫字母襯線傾斜

Goudy Oldstyle

筆劃粗細轉折和緩

Goudy　Palatino　Times

Bell　Sabon　Garamond

你是不是覺得這些字體看起來幾乎一樣呢？別擔心，對沒學過文字編排的人來說，它們看起來都一樣。因為古典體的「不可見」（invisibility）特性——少有可能造成閱讀障礙的明顯字體特徵，字體本身也不特別引人注意——使它最適合用來編排長篇內文。因此，如果你的內容分量很多，希望讀者仔細閱讀，可以選擇古典體類別的字體。

現代體（**Modern**）

古典體複製人類的筆觸。但隨著時代進步，字體結構也有了改變。字體就像髮型、衣服、建築或語言，有不同的趨勢，會隨著生活風格和文化而變化。1700年代，出現較平滑的紙張和較精密的印刷技術，加上機械設備普遍改善，字體也變得愈來愈機械化，不再仿造手寫筆跡。現代體字體仍有襯線，但已經從傾斜的襯線改為水平的，而且非常細。這種字體就像一座鋼橋，結構嚴謹，筆劃轉折處有劇烈的粗細變化，形成對比。在這個字體上，我們找不到模仿握筆書寫的斜傾筆觸——圓弧呈現完美的垂直狀——展現冷靜、優雅的風格。

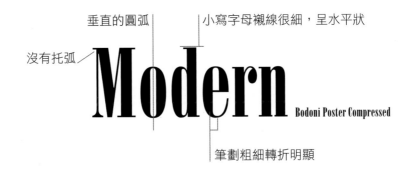

古典體的外觀很顯眼，放大時效果更明顯。因為現代體筆劃粗細轉折大，這類字體多半不適合編排長篇內文。我們可以看到：細的線條幾乎消失，粗的線條非常突出，在版面上造成「令人眼花繚亂」的效果。

方塊襯線體（**Slab serif**）

工業革命後，出現「廣告」這個新觀念。剛開始，廣告客戶選用現代體的字體，並加粗筆劃中較粗的部分。想必你曾看過有些海報就是以這種方式來編排：從遠處觀看，只會看到一整片的垂直線條，宛如一面籬笆。要解決這個問題，最顯而易見的方法是加粗整個字母形式。方塊襯線體類字體的筆劃粗細轉折不太明顯，有些甚至沒有粗細變化。

方塊襯線體有時也稱為克雷倫敦體（Clarendon，粗筆長體字，見下方），因為克雷倫敦體是這類字體的代表。它的另一個名稱是埃及體（Egyptian），因為這類字體在西方文明的埃及熱時期開始大受歡迎。這類字體許多都以埃及語名稱命名，如Memphis（孟斐斯）、Cairo（開羅）、Scarab（聖甲蟲）等字體，希望因此廣被接受。

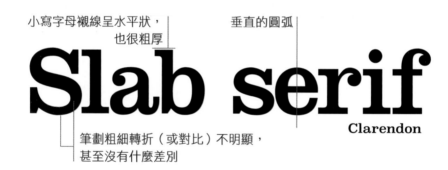

小寫字母襯線呈水平狀，也很粗厚

垂直的圓弧

Slab serif

Clarendon

筆劃粗細轉折（或對比）不明顯，甚至沒有什麼差別

Clarendon　Memphis
New Century Schoolbook
Diverda Light, **Black**

許多方塊襯線體（如Clarendon或New Century Schoolbook）仍有些微的粗細對比；若將這種字體套用在文章中，易讀性很高。內容文字多時，用這種字體非常方便閱讀。然而，方塊襯線體讓人覺得整體上比古典體更深黑，因為它們的筆劃比較粗，多半單一粗細（monoweight）。方塊襯線體給人整潔、直截了當的印象，所以童書常用這類字體。

黑體／無襯線體（Sans serif）

在法文中，「sans」是「無」的意思，所以黑體就是筆劃末端沒有襯線的字體，也稱無襯線體。在字體發展過程中，移除襯線這個概念很晚才出現，而且一直要到20世紀初期才廣受認同。

黑體字幾乎都「單一粗細」，也就是幾乎沒有肉眼可見的筆劃粗細轉折，字母形式的線條粗細均勻。

關於另一種黑體分類的重要資訊，參見下一頁的說明。

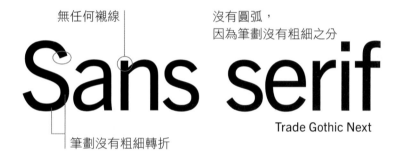

無任何襯線

沒有圓弧，
因為筆劃沒有粗細之分

筆劃沒有粗細轉折

Trade Gothic Next

Brandon Grotesque

Folio　　Modernica Light, **Heavy**

Bailey Sans, **Bold**　　Transat Text

如果你的字型庫中，黑體字體只有Helvetica/Arial，以及專為螢幕呈現設計而非印刷用的Verdana，為了在編排版面時有更多選擇，最好購買一套有強烈、厚重、深黑字體的黑體字族。上面列舉的每一個字族都有粗細不一的字體，從細緻到特別粗黑都有。購入這類字體後，你會驚喜地發現自己吸引讀者的設計選擇變多了。

如前一頁所示，大部分黑體字都有粗細一致的筆劃。然而，極少數黑體字有些微的粗細轉折。下面介紹的Optima就是有圓弧的黑體。在一個版面上，像Optima這樣的字體很難與其他字體搭配，因為Optima的筆劃和有襯線的字體一樣具有粗細轉折的特徵，卻也像黑體字一樣缺少襯線。因此，用Optima這類字體時要特別小心。

Sans serif <small>Optima</small>

Optima是非常美麗的字體，但是當它與其他字體結合時，必須特別謹慎。請注意它的粗細筆劃；雖然這種字體有古典體的優雅風格（參見頁176），卻其實是黑體字。

DEaTh
makes you think about
your immortality.
j. philip davis

FunnyBone活力十足、隨性的風格與Optima（小字）的古典、優雅，正好形成極佳的對比。但我還是要增加兩者的對比，使兩者搭配得更好。

書寫體（**Script**）

書寫體大多是臨摹沾水筆或畫筆的筆跡，有時是鉛筆或針筆的筆跡。簡言之，這類字體分成「連寫的書寫體」、「不連寫的書寫體」、「仿手寫印刷體的書寫體」、「仿傳統羽毛筆筆法的書寫體」等。我們的目的不是字體研究，因此將這些字體歸為同一類。

Peony　　*Adorn Bouquet*

Bookeyed Sadie　　*Emily Austin*

Thirsty Rough Light

書寫體就像起司蛋糕──適可而止地使用就好，用太多會讓人不舒服。當然，這種華麗的字體不應該用在長篇文章，也絕對不能全用大寫字母。不過，書寫體放大時效果非常搶眼──別當軟腳蝦！

Upcheer thyself

字體
Adorn Garland and Adorn Ornaments

裝飾體（**Decorative**）

裝飾體極易辨識。如果閱讀一本全書以某種字型編排的書會讓你渾身不自在，那麼你大概可以把那種字型歸在裝飾體類。裝飾體字型的優點是有趣、有特色、好用，價格通常也比較便宜。此外，無論你想表達什麼樣的感覺，都能找到適合的裝飾體供搭配。可以想見的是，因為它們如此特別，也相對限制了字體的使用。

MATCHWOOD　THE WALL

HORST SCARLETT

SYbIL GREEN　Flyswim

使用裝飾體時，請跳脫你原本對這種字體的印象。舉例來說，如果即興（Sybil　Green）字體給你的感覺不夠正式，那麼你應該嘗試在比較正式的版面上用這種字體，看看有什麼樣的效果；如果你覺得Matchwood字體有蠻荒西部的味道，可以試著把這種字體用在某個企業或花店文宣上，看看效果如何。你使用裝飾體的方式，決定它們能否清楚傳達你的企圖。抑或，你也可以巧妙處理它們，營造出與該字體原始印象截然不同的意涵。不過，這不在本書的討論範圍。

DON'T LET THE

SEEDS

stop you from enjoying the

WATERMELON!

有時候，善用裝飾體字型可以展現設計者的聰明才智。

字體

HARMAN SIMPLE, Harman Deco, Harman Deco Inline, **HARMAN SLAB INLINE**, HARMAN EXTRAS 2

注意事項

為了有效使用字體，你必須非常小心。我的意思是，你要張大眼睛，留心細節部分，嘗試把觀察到的問題形諸於文字。此外，當你發現某些版面非常吸引人，請寫下為什麼那種版面吸引你。

花點時間仔細閱讀某本雜誌，試著把看到的字體分類。許多字體或許無法剛好歸類為前述六大類別之一──沒關係，選擇最接近的類別即可。如果你想有效搭配使用這些字體，關鍵就是以更嚴謹的態度審視那些字母形式。

隨堂測驗第五回：字體類別

連連看：把相符的字體類別連起來！（答案參見頁224）

古典體	AT THE RODEO
現代體	HIGH SOCIETY
方塊襯線體	Too Sassy for Words
黑體	As I remember, Adam
書寫體	The enigma continues
裝飾體	It's your attitude

隨堂測驗第六回：粗細轉折

請將下面每一個字體的粗細轉折正確描述圈出來。（答案參見頁224）

A 和緩的粗細轉折

B 劇烈的粗細轉折

C 沒有（或極小的）粗細轉折

Giggle

A B C

Times New Roman Regular

Jiggle

A B C

American Typewriter Regular

Diggle

A B C

Garamond Premier Pro Regular

Piggle

A B C

Optima

Higgle

A B C

Formata Regular

Wiggle

A B C

Walbaum Book

隨堂測驗第七回：襯線

請將下面每一個字體的襯線正確描述圈出來。（答案參見頁224）

A　細緻、水平的襯線

B　粗厚、水平的襯線

C　無襯線

D　斜襯線

Siggle

A B C D

Folio Medium

Riggle

A B C D

Brioso Pro Regular

Figgle

A B C D

SuperClarendon Bold

Biggle

A B C D

New Baskerville Roman

Miggle

A B C D

Opal Pro Regular

Tiggle

A B C D

Modern No. 20

請注意，所有的字母「g」都大不同！真是太有趣了。

摘要

我不斷地提醒，了解這些龐雜的字體分類多麼重要。當你看完下一章，就會理解為什麼這很重要。

一個簡單的**練習**可以持續訓練你的視覺技巧，幫助你蒐集字體分類：從你可以找到的印刷品中，剪下各種字體。從這些資料中，你是否漸漸發現一個字體類別的任何共通模式？放膽剪下這些字體，並做更細微的分類，如古典體字體的 x 字高小但下緣高（見下圖）。或者比較像手寫印刷體（而非彎曲的手寫草體）的書寫體，又或是寬體和窄體等（見最下圖）。就是這些字母形式的「視覺可辨認性」（visual awareness），讓你搭配出有趣、刺激又有效的字體組合。

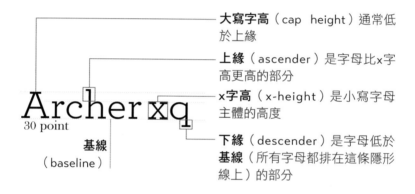

大寫字高（cap height）通常低於上緣

上緣（ascender）是字母比x字高更高的部分

x字高（x-height）是小寫字母主體的高度

下緣（descender）是字母低於**基線**（所有字母都排在這條隱形線上）的部分

基線（baseline）

比較Bernhard與下面Eurostile字體的x字高。注意x字高與上緣的關係。你會發現Bernhard的x字高非常小，上緣則非常高；多數黑體字的x字高都比較大。請開始注意這類細節。

Eurostile Bold 18 point　Bernhard 18 point
Eurostile Bold Extended
Eurostile Bold Condensed

寬體（extended）看起來向外伸展，**窄體**（condensed）則似乎是擠壓的結果。兩種字體在某些情況下都非常適用。

字體對比

本章主要是探討多種字體的組合。在接下來的篇幅中會剖析字體對比的各種方式，每一頁提供清楚的實例以供佐證。本章結尾部分提供範例，說明如何運用這些原則，自行練習字體的對比。字體對比不僅是美學考量，也是為了強化溝通。

最佳的版面編排是閱讀者不需費力就能看懂。換句話說，只要看一眼，馬上就能辨認重點、材料架構、宗旨和資訊動線等。而達到上述目的的同時，還能兼顧美觀！

本章介紹的字體對比技巧如下：

大小　SIZE

粗細　**Weight**

結構　**Struc**ture

樣式　FORM

方位　**Direction**

顏色　*Color*

字體
HARMAN SIMPLE
Aachen Bold
Folio Extra Bold
& Arno Pro Light Display
Memoir and **Formata Bold**
Madrone
Zanzibar Regular

 大小

這個英文字體
屬於哪種字體
分類呢?

大號與小號字體的對比非常顯著。不過,要讓字體大小的對比更醒目,
別當軟腳蝦。12點與14點大小的字體無法形成對比,多半只會造成版面
衝突;65點與72點大小的字體也沒什麼差別。如果你要藉由大小來突顯
兩個文字編排元素之間的對比,*放膽去做*——愈明顯愈好,否則會讓人
以為是文字編排出了差錯。

HEY, SHE'S CALLING YOU A LITTLE
WIMP

選定一個文字編排元素作為視覺重點,用對比的方式突顯它。

A N O T H E R
newsletter

Volume 1 ■ Number 1 January ■ 2016

這是某個通訊刊物的刊頭設計。如果版面上需要加上某些文字編排元
素,但那些內容對一般讀者來說不是非常重要,可以讓它們小一點。例
如這個例子,如果有人想知道這是第幾期,還是可以找到期數。雖然那
個字體不到12點,讀者仍然能接受這種編排方式!

字體
Folio Light **and Extra Bold**
American Typewriter Regular and **Bold**

呈現字體大小的對比，不一定表示要讓字體變大——製造對比才是重點。舉例來說，當一大張新聞版面上只有一小行字，你會不由自主去閱讀那行字，對吧？促使你去注意那行字的重要因素，是大幅版面與細小字體的對比效果。

若在雜誌上看到這種全版廣告，你會去閱讀版面中間那一小行字嗎？這就是對比的效果。

有時文字大小的對比非常驚人，大字的氣勢遠遠勝過小字。請善加利用這個技巧，為你的作品加分。如這個例子所示，有誰會去注意「incorporated」（股份有限公司）這個字呢？不過它小歸小，還是看得見，所以有需要的人仍然會注意。

字體
Wade Sans Light
Brioso Pro Caption
Memphis Extra Bold and Light

我一直建議各位，編排文字時不要全部用大寫字母。但有時你會利用全部大寫字母的手法來放大字體，對不對？矛盾的是，全用大寫所占用的空間比小寫字母所需空間多上許多，使得你必須設定較小的字體點數，才能在有限的篇幅裡放入所有內容；如果採用小寫字母，你就可以用大一點的文字來呈現，閱讀起來也比較順暢。下面是兩個內容相同、編排方式不同的名片例子。

MERMAID TAVERN

Bread and Friday Streets
Cheapside ⚓ London

標題字是20點大小。整個版面空間全用大寫字母時，最多只能用這麼大的點數。

Mermaid Tavern

Bread and Friday Streets
Cheapside ⚓ London

字體
Silica Regular
Charcuterie Cursive
⚓ *Charcuterie Ornament*

用小寫字母處理標題，我可以在相同空間裡把字體放大到30點，有助於強調字型的對比效果。

以不尋常、刺激視覺的方式，運用字體大小的對比。許多文字編排所用的符號放極大後都非常漂亮，例如數字、表示與／和的符號（＆）或引號（" "）等。這些符號在標題或引文中有裝飾功能，也可以作為整個出版品中具重複效果的元素。

The Sound & the Fury

這項設計在「The sound」（聲音）與「the fury」（憤怒）中間加入「＆」的超大符號。大小對比效果非常特別，讓它本身就成為一種圖片元素。如果設計時面臨手邊圖片不多的窘境，這種文字符號就是現成的替代品。

字體
Zanzibar Regular
(Zanzibar Regular)

Travel Tips

1 Take twice as much money as you think you'll need.

2 Take half as much clothing as you think you'll need.

3 Don't even bother taking all the addresses of the people who expect you to write.

字體
Bodoni Poster
Bauer Bodoni Roman

好好想一想，若版面上有一個項目大小非常獨特，能否在整個出版品的其他部分重複運用那個概念，營造具吸引力、實用的重複效果。

Weight 粗細

這個英文字體
屬於哪種字體
分類呢？

字體粗細是指筆劃的厚度。大多數字族都有粗細不同的字體：標準體
（regular）、粗體（bold），或許再加上特粗體（extra bold）、半粗體
（semibold）或細體（light）。粗細字體搭配時，記得再三強調的原
則：*別當軟腳蝦*。不要用標準體搭配半粗體，應該搭配更粗的字體才
對。若你要組合兩種不同的字族，其中一種字體通常要比另一種字體
粗，以此強調出對比。

個人電腦基本配備的英文字體中，多半沒有一種字體的字族裡有特別粗
的字形。我誠心建議各位購置至少一種非常粗黑的字體（請參酌字體
目錄決定）。要增加版面的視覺效果又不想重新設計版面時，字體的粗
細對比是其中一種最簡單、最有效的方法。如果你沒有筆劃很粗大的字
體，絕不可能做出出色又強烈的對比。

Brandon Grotesque Light
Brandon Grotesque Regular
Brandon Grotesque Medium
Brandon Grotesque Bold

Silica Extra Light
Silica Regular
Silica Bold
Silica Black

Warnock Pro Light
Warnock Pro Regular
Warnock Pro Semibold
Warnock Pro Bold

這是一個字族中的不同粗
細字體範例。注意細體與
更粗一點的字體（有好
幾種名稱，如標準、中等
〔medium〕或書本內文
〔book〕），對比不大。

半粗體與粗體的差異也不
明顯。如果想呈現字體粗
細的對比效果，要讓對比
夠顯著，才不會看起來像
出了錯。

ANOTHER NEWSLETTER

Headline

Lorem ipsum dolor sit amet, consectetur adips cing elit, diam nonnumy eiusmod tempor incidunt ut lobore et dolore nagna aliquam erat volupat. At enim ad minimim veniami quis nostrud exercitation ullamcorper suscript laboris nisi ut aliquip exea commodo consequat.

Another Headline

Duis autem el eum irure dolor in reprehenderit in voluptate velit esse mol eratie son conswquat, vel illum dolore en guiat nulla pariatur. At vero esos et accusam et justo odio disnissim qui blandit praesent lupatum delenit aigue duos dolor et.

Molestais exceptur sint occaecat cupidat non provident, simil tempor.

Sirt in culpa qui officia deserunt aliquan erat volupat. Lorem ipsum dolor sit amet, consec tetur adipscing elit, diam nonnumy eiusmod tem por incidunt ut lobore

First subhead

Et dolore nagna aliquam erat volupat. At enim ad minimim veni ami quis nostrud exer citation ullamcorper sus cripit laboris nisi ut al quip ex ea commodo consequat.

Duis autem el eum irure dolor in rep rehend erit in voluptate velit esse moles taie son conswquat, vel illum dolore en guiat nulla pariatur. At vero esos et accusam et justo odio disnissim qui blan dit praesent lupatum del enit aigue duos dolor et molestais exceptur sint el eum irure dolor in

Another Newsletter

Headline

Lorem ipsum dolor sit amet, consectetur adips cing elit, diam nonnumy eiusmod tempor incidunt ut lobore et dolore nagna aliquam erat volupat. At enim ad minimim veniami quis nostrud exercitation ullamcorper suscript laboris nisi ut aliquip exea commodo consequat.

Another Headline

Duis autem el eum irure dolor in reprehenderit in voluptate velit esse mol eratie son conswquat, vel illum dolore en guiat nulla pariatur. At vero esos et accusam et justo odio disnissim qui blandit praesent lupatum delenit aigue duos dolor et.

Molestais exceptur sint occaecat cupidat non provident, simil tempor.

Sirt in culpa qui officia deserunt aliquan erat volupat. Lorem ipsum dolor sit amet, consec tetur adipscing elit, diam nonnumy eiusmod tem por incidunt ut lobore

First subhead

Et dolore nagna aliquam erat volupat. At enim ad minimim veni ami quis nostrud exer citation ullamcorper sus cripit laboris nisi ut al quip ex ea commodo consequat.

Duis autem el eum irure dolor in rep rehend erit in voluptate velit esse moles taie son conswquat, vel illum dolore en guiat nulla pariatur. At vero esos et accusam et justo odio disnissim qui blan dit praesent lupatum del enit aigue duos dolor et molestais exceptur sint

記得前面出現過的這個例子嗎？在左圖中，我使用電腦原始配備的字型——標題是Helvetica（Arial）Bold，內文用Times Roman Regular。

在右圖中，內文仍是用Times Roman Regular，但標題改用更粗的Aachen Bold字體。稍加改變（粗細對比更明顯）後，右邊的版面更吸引人閱讀（大標加粗且反白，提高對比效果）。

Mermaid Tavern

Bread and Friday Streets

Cheapside ⚓ London

記得前面提過的名片例子嗎？公司名稱改用小寫字母而非全部大寫後，我不但可以放大那些字，還能讓它們加粗，形成更強烈的對比，也使這張名片更能抓住視線。當然，較粗的文字成為這件作品的焦點。

版面上的字體粗細對比不僅吸引你的目光，也是讓資訊井然有序最有效的方法之一。之前你設計通訊刊物時，就懂得加粗大標和副標了。現在，請牢記這個觀念，把它發揮得更淋漓盡致。以下面的目次頁為例，請注意：在主標題特別粗的情況下，你馬上就能了解資料的層次。這項技巧在編排索引時也非常實用，讓讀者一眼就能判斷哪些辭條是第一層的主條目、哪些辭條屬於第二層的次條目。因此，查詢以字母順序為主的資料時，這種版面編排方式幫助很大，減少混淆。

<table>
<tr><td>

Contents

</td><td>

Contents

</td></tr>
</table>

這是一本書的目次頁縮圖。加粗章節標題後，一眼就能注意到重要的資訊，版面的視覺吸引力也更強烈了。此外，這種版面設計也有**重複**的效果（記得嗎？重複是四個設計原則之一）。在每一個粗標題的**上方**，我多留了一些空間，讓大標與副標之間有更明確的連結關係（**相近**原則）。

字體
Warnock Pro Regular
Doradani Bold

如果你的版面沒什麼特色，也沒有多餘空間可以放圖片，或無法抽出部分內文當作圖表來編排，可以試著加粗重點內容的文字。讀者一看到這個版面，就會受這些文字吸引。如果內文用有襯線字體，重點內容可以用粗黑體做搭配，並用比有襯線字體小一點的字，才能讓兩種字體看起來一樣大。

Wants pawn term dare worsted ladle gull hoe lift wetter murder inner ladle cordage honor itch offer lodge, dock, florist. Disk ladle gull orphan worry putty ladle rat cluck wetter ladle rat hut, an fur disk raisin pimple colder Ladle Rat Rotten Hut.

Wan moaning Ladle Rat Rotten Hut's murder colder inset.

Ladle Rat Rotten Hut, heresy ladle bsking winsome burden barter an shirker cockles. Tick disk ladle basking tutor cordage offer groin-murder hoe lifts honor udder sit offer florist. Shaker lake! Dun stopper laundry wrote! Dun stopper peck floors! Dun daily-doily in ner

florist, an yonder nor sorghum-stenches, dun stopper torque wet no strainers!

Hoe-cake, murder, resplendent Ladle Rat Rotten Hut, and stuttered oft oft. Honor wrote tutor cordage offer groin-murder, Ladle Rat Rotten Hut mitten anomalous woof. Wail, wail, wail, set disk wicket woof, Evanescent Ladle Rat Rotten Hut! Wares are putty ladle gull goring wizard cued ladle basking?

Armor goring tumor oiled groin-murder's, reprisal ladle gull. Grammar's seeking bet. Armor ticking arson burden barter an shirker cockles.

O hoe! Heifer gnats woke, setter

wicket woof, butter taught tomb shelf, Oil tickle shirt court tutor cordage offer groin-murder. Oil ketchup wetter letter, and den—O bore!

Soda wicket woof tucker shirt court, an whinny retched a cordage offer groin-murder, picked inner windrow, an sore debtor pore oil worming worse lion inner bet.

Inner flesh, disk abdominal woof lipped honor bet, paunched honor pore oil worming, any garbled erupt. Den disk ratchet ammonol pot honor groin-murder's nut cup an gnat-gun, any curdled ope inner bet, paunched honor pore oil worming, any garbled erupt. Inner

Wants pawn term dare worsted ladle gull hoe lift wetter murder inner ladle cordage honor itch offer lodge, dock, florist. **Disk ladle gull orphan worry putty ladle rat cluck** wetter ladle rat hut, an fur disk raisin pimple colder Ladle Rat Rotten Hut.

Wan moaning Ladle Rat Rotten Hut's murder colder inset.

Ladle Rat Rotten Hut, heresy ladle bsking winsome burden barter an shirker cockles. Tick disk ladle basking tutor cordage offer groin-murder hoe lifts honor udder sit offer florist. Shaker lake! Dun stopper laundry wrote! Dun stopper peck floors! Dun daily-doily in ner

florist, an yonder nor sorghum-stenches, dun stopper torque wet no strainers!

Hoe-cake, murder, resplendent Ladle Rat Rotten Hut, and stuttered oft oft. Honor wrote tutor cordage offer groin-murder, **Ladle Rat Rotten Hut mitten anomalous woof.** Wail, wail, wail, set disk wicket woof, Evanescent Ladle Rat Rotten Hut! Wares are putty ladle gull goring wizard cued ladle basking?

Armor goring tumor oiled groin-murder's, reprisal ladle gull. Grammar's seeking bet. Armor ticking arson burden barter an shirker cockles.

O hoe! Heifer gnats woke, setter

wicket woof, butter taught tomb shelf, **Oil tickle shirt court tutor cordage offer groin-murder.** Oil ketchup wetter letter, and den—O bore!

Soda wicket woof tucker shirt court, an whinny retched a cordage offer groin-murder, picked inner windrow, an sore debtor pore oil worming worse lion inner bet.

Inner flesh, disk abdominal woof lipped honor bet, paunched honor pore oil worming, any garbled erupt. **Den disk ratchet ammonol pot honor groin-murder's nut cup an gnat-gun,** any curdled ope inner bet, paunched honor pore oil worming, any garbled erupt. Inner

平淡無奇的版面（左圖）可能無法吸引隨性的讀者閱讀內容故事。加上粗體字的對比（右圖）後，閱讀者可以快速瀏覽重點內容，也會比較願意繼續閱讀其他部分。

當然，有時候讀者想要的正是平淡無奇的版面。比方説，當你閱讀一部小説，你不會想要有任何奇形怪狀的字體變化干擾視線──你會希望自己察覺不出字體的存在。此外，有些雜誌和期刊偏好文字滿版、看起來正經八百的呆板版面，因為他們的讀者認為那樣帶有嚴謹的意味。每種設計各有其道理。只要確定你創造的版面觀感是你要的就行了。

字體
Garamond Premier Pro Regular
Bailey Sans ExtraBold

Structure 結構

這個英文字體
屬於哪種字體
分類呢？

字體結構是指字體的長相。請想像自己要用車庫裡的材料製作出字體：有些字體的粗細很一致，就像從管子裡擠出來的，讓人幾乎無法辨認筆劃粗細轉折之處（如大部分黑體字）；有些字體非常強調粗細轉折，看起來像柵欄一樣（如現代體）；還有些字體介於兩者之間。如果你要結合兩種不同字族的字體，務必選用兩種結構不同的字族。

記得嗎，第十一章曾費心分辨六大字體類別的差異？嗯，現在可以派上用場了。這六類字體是以相似的*結構*作為分類基礎，如果**從兩個或更多字體類別中選擇兩種或更多字體**，那麼你就幾乎成功運用字體搭配了。

Ode	Ode	Ode
Ode	**Ode**	**Ode**
Ode	Ode	Ode
Ode	Ode	Ode

小測驗：

你能否説出這裡每一行的字體類別名稱（每一行屬於一類）？

如果覺得有點困難，請回頭重新研讀前一章，因為這個簡單的概念非常重要。

結構是指一個字母的形成方式。如上面的例子所示，每個類別字體的結構都大不相同。

羅蘋的規則：不要把屬於同類別的兩種字體搭配在同一版面上。你一定無法避免兩種過於相似字體所造成的衝突問題。此外，當你有這麼多其他選擇時，又何必自找麻煩？

文字編排要產生對比，基本原則是**從兩個不同類別中選擇兩種字體**。

也就是說，你可以用兩種有襯線字體，只要一個是古典體，另一個是現代體或方塊襯線體。即使如此，你還是得步步為營，像本章其他部分所強調的，突顯出對比。

同一版面的同一行上盡量不要用兩種古典體，因為它們太相似，無論你怎麼設計，它們都會造成版面的衝突。同理，避免用兩種現代體或兩種方塊襯線體，也要避免兩種書寫體。

You can't let
the seeds
stop you
from enjoying
the watermelon.

這段小引文有五種不同字體，組合在一起效果不賴，原因是這些字體各有不同的結構，**每一種都屬於不同的字體類別**。

字體
Formata Bold (sans serif)
Bauer Bodoni Roman (modern)
Blackoak (slab serif)
Goudy Oldstyle (oldstyle)
Thirsty Rough Light (script)

有襯線體與黑體是結構的對比

剛開始，你會覺得不同字體就像動物園裡的老虎：個個長得很像。如果你還不太能辨認某種字型與其他字型的差別，就要選擇結構形成對比的字型做搭配時，最簡單的方式是選擇**一種有襯線字型和一種黑體字型**。從結構來看，有襯線字型通常有粗細對比，黑體字一般是單一粗細。有襯線體與黑體的組合既省時，又變化無窮。但在下面左邊的例子中，你會發現只有結構的對比，效果不夠強烈，必須加上其他對比技巧，如大小或粗細，以突顯兩種字體的差異。

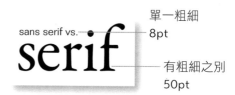

單一粗細
20pt — sans serif
有粗細之別 — vs. serif
20pt

sans serif vs.
serif
單一粗細
8pt
有粗細之別
50pt

你會發現光是結構的對比，還不足以有效突顯字體的對比。

一旦加入大小的差異後，耶！對比就出現了！

Oiled Mudder Harbored

Oiled Mudder Harbored
Wen tutor cardboard
Toe garter pore darker born.
Bud wenchy gut dare
Door cardboard worse bar
An soda pore dark hat known.

Oiled Mudder Harbored

Oiled Mudder Harbored
Wen tutor cardboard
Toe garter pore darker born.
Bud wenchy gut dare
Door cardboard worse bar
An soda pore dark hat known.

如上例所示，僅是組合兩種不同結構的字體是不夠的，效果仍然很弱，必須強調相異處。

這個例子的效果強多了！加粗標題後，突顯了兩種字體的結構差異，強化兩者的對比。

字體
Garamond Premier Pro Regular
Folio Light
Warnock Pro Regular
Hallis GR Book and **Black**

在同一版面上編排兩種黑體字，往往不是易事，因為黑體字只有一種結構：單一粗細。如果你真的已經非常精通此道，使用很少見、有筆劃粗細轉折的黑體字，來搭配其他黑體字，或許真的能完成這項艱巨的任務——但我不建議你做這種嘗試。與其嘗試組合兩種黑體字來設計，不如運用同一黑體字族中的不同字型來變化，以不同的方式製造對比。黑體字族中的字型選擇通常相當多，從細字到極粗都有，往往還有壓縮體或寬體（參見頁204–207「方位」的對比）。

這個例子是兩種黑體字的組合：單一粗細的黑體字（Aptifer），搭配另一種少數有粗細轉折的黑體字（Octane）；兩種字體的結構是不一樣的。我還用全部大寫字母、字體放大和特粗體，來強化對比。

黑體字族Avenir Next的三種不同粗細字型搭配成這個範例：超窄體、粗體和標準斜體。這就是為什麼我說最少要配備一套具有許多不同字體的黑體字族，以突顯字體對比！

你看——兩種有襯線的字體一起出現！但請注意，兩種字體各有自己的**結構**——一種是現代體（Bodoni），另一種是方塊襯線體（Clarendon）。你能說出我還運用了其他哪些對比技巧嗎？

Form 樣式

這個英文字體屬於哪種字體分類呢？

字母的樣式是指字母的形狀。字母可能有同樣的結構，「樣式」卻不相同。舉例來說，同一字族中，大寫字母「G」與小寫字母「g」的結構一樣，但實際上它們的樣式或形狀迥然不同。簡單的樣式對比作法是**大寫字母與小寫字母**的對比。

G g

A a

B b

H h

E e

在左邊的例子中，每一個大寫字母（Warnock Pro Light Display）的**樣式（或形狀）**都與小寫字母的**樣式**有顯著差異。大寫與小寫的差別就是一種字體對比技巧。

也許你早就在運用這個訣竅了，不過現在開始要更注意這種特性，善用這個技巧來提升對比效果。

全部大寫與小寫字母是樣式的對比

除了每個大寫字母的樣式都與小寫字母的樣式有差異之外，全用大寫字母呈現的單字樣式也與小寫不同，這就是第九章提過的全部用大寫字母很難閱讀的原因。我們認識字，不僅是因為認得那些字母，我們也認識它們的樣式，也就是整個單字的形狀。如下例所示，所有以大寫字母呈現的字都有相似的矩形樣式，我們必須一個字母一個字母來認讀。

我再三重複不要全用大寫字母，你可能覺得我有點囉唆，但我並不是說*絕對*不要全用大寫字母。你也知道，所有字母都大寫，不表示不可能看懂，只是這種設計的字跡辨識度（legibility）和易讀性都降低了。有時你會辯解說，你的作品設計「風格」適合全用大寫字母，而且看起來還不錯！但是你必須承認，這樣的文字編排不容易閱讀。如果你確信「低易讀性」符合那件設計作品的風格，那麼放心地全用大寫字母。

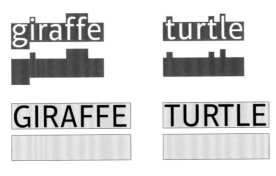

每一個全用大寫字母的字有相同的樣式：矩形。

大小寫字母的樣式對比，通常需要透過其他對比技巧來強化。
在這個例子中，只另外加上字體大小的對比。

正體與斜體是樣式的對比

另一種樣式的明顯對比是**正體與斜體**的對比。在任何字體中，相較於斜體的傾斜字形及書寫體的流動字形，正體簡言之就是字體呈現上下垂直狀；在英文中以斜體來稍微強調某個字或詞語，應該是你已經很熟悉的常用作法。

G g nerdette
G g nerdette

第一行是正體，第二行是斜體。兩者都是Brioso Pro字體，**結構**完全一樣，但**樣式（形狀）**不同。

Be far flung away
Be far flung away

黑體字通常（並不是全部）有「斜體」的版本（見第二行），不過看起來只是把字母稍微斜放。多數黑體正體與斜體樣式的差異不大。

Be far flung away

Be far flung away

第一行的「真斜體」與第二行「傾斜的正體」，兩者並不相同，第二行是假斜體。事實上，真斜體的字母形狀重繪成不同的形狀。請仔細觀察兩行中 e、f、a、y 的差異（這兩行是用相同的字型）。

"Yes, oh, *yes*," she chirped.

"Yes, oh, *yes*," she chirped.

這兩個句子中，哪一個有假斜體字？

＊編注：有些字體不支援斜體，但我們可以在字體設居中，將特定字詞變為斜體，即假斜體。

因為所有書寫體和斜體都有傾斜和／或流動的樣式，請記住幾個重點：不要用兩種不同的斜體字型或兩種不同的書寫體來搭配；斜體與書寫體的搭配也不佳。若以兩者來搭配，一定會造成衝突，因為有太多相似處。幸運的是，要找到與書寫體或斜體搭配的適當字型並不難。

你認為上面兩種字體搭配效果如何？有沒有什麼奇怪的地方？會不會覺得不舒服？這類字體組合的問題之一是：兩種字體都有圓弧形和流動狀的樣式。其中一種字型必須做改變。怎麼變？（想想看。）

對了！其中一種字體必須改成某種正體。變更字體時，我們或許也可以跟著改變新字體的**結構**，取代原本粗細有別的字體。此外，我們還可以把字體加粗。

字體
───────
Peoni
Goudy Oldstyle Italic
Aachen Bold

Direction 方位

這個英文字體
屬於哪種字體
分類呢？

簡言之，「方位」就是指文字的傾斜角度。因為這種作法的效果非常明顯，我只想告訴各位：不要輕易使用這項技巧。嗯，雖然有時候你可能想運用這種技巧，但請在你能說出為什麼這裡的字體必須歪斜、為什麼這樣的設計強化作品的美感或有助傳達訊息時才使用。例如，也許你會說：「這個賽船公告上的文字應該往右上歪，因為這種特殊角度在版面上營造出一種積極、前行的活力。」或者：「歪斜字體的重複運用，製造出類似斷音的效果，強化我們要發表的巴托克（Bartok）音樂作品的張力。」但請注意，歪斜處理的字體絕對不要編排在版面角落。

The mischance of the hour

往右上方歪斜的字營造出一種積極的活力，往下歪斜的字則有負面的傾向。這種暗示手法可以偶爾巧妙運用在你的設計中。

the shakespeare papers

Amusing, Tantalizing, and Educative

Lorem ipsum dolor sit amet, consectetur adips cing elit, diam nonnumy eiusmod tempor incidunt ut lobore et dolore nagna aliquam erat volupat. At enim ad minimim veniami quis nos trud ex ercitation ullamcorper sus cripit laboris nisi ut alquip exea commodo consequat.

Unexpected

Duis autem el eum irure dolor in reprehenderit in volu ptate velit esse mol eratie son conswquat, vel illum dolore en guiat nulla pariatur. At vero esos et accusam et justo odio disnissim qui blandit pra esent lupatum delenit ai gue duos dolor et. Molestais

exceptur sint occaecat cupidat non pro vident, simil tempor. Sirt in culpa qui officia des erunt aliquan erat volupat. Lorem ipsum dolor sit amet, consec tetur adip scing elit, diam no numy eiusmod tem por incidunt ut lobore.

Intriguing and Controversial

Et dolore nagna aliquam erat volupat. At enim ad minimim veni ami quis nostrud exer citation ulla mcorper sus cripit laboris nisi ut al quip ex ea commodo consequat.

Duis autem el eum irure dolor in rep rehend erit in proles to maheminit and smit off their heads forthwith.

VOLUPTATE VELIT ESSE moles taie son conswquat, vel illum dolore en guiat nulla pariatur. At vero esos et accusam et justo odio disnissim qui blan dit praesent lupatum del enit aigue duos dolor et mol estais exceptur sint. El eum irure dolor én rep rehend erit in voluptate. At enim ad minimim veniami quis nostrud ex ercitation ullamcorper sus cripit laboris nisi ut alquip exea commodo consequat. Et dolore nagna aliquam erat volupat. At enim ad minimim veni ami quis nostrud exer citation ulla mcorper sus cripit laboris nisi ut al quip ex ea commodo consequat. Vero esos et accusam et justo odio disnissim qui blan dit praesent.

這是某份通訊刊物的內頁設計。有時字體經過強烈的方位轉換，效果會更生動，或變成獨樹一格的版面設計。這是轉換字體方位的妙用。

字體
Caflisch Script Pro
Formata Light and **Bold**
Brioso Pro Caption

然而，「方位」有另一種解讀。例如，雖然編排的文字字體總是一串連排在版面上，但字體的每個字母（包括符號等元素）各有自己的指向；又如，一行文字有水平向的方位，但高瘦的內文*欄*位呈現垂直向的方位。就是這些更精細的字體方位思考方式，使得方位對比的設計趣味十足。例如，在跨頁版面上設計一條橫跨兩頁的粗體標題，內文以一連串高瘦的欄位組成，創造出方位對比的有趣效果。

unfortunate lament

robert burns

O thou
pale orb
that
silent
shines
while
care-
untroubled
mortals
sleep

如果你的版型有機會製造方位的對比，請突顯這樣的設計。或許在水平方位使用寬體，垂直方位採用窄體。若版面允許，拉大行間、縮窄欄寬，都可以強化垂直方位的效果。

字體
Sneakers UltraWide
Ride my Bike Regular and *Italic*
Ciao Bella Stems ⫷⫷⫷⫷

製造文字方位對比時，還可以加入其他版面設計，如圖片或線條，加強方位對比的效果。

字體
Today Sans Light and **Bold**
Minimalist Flat Faces Icons

長的橫向編排與高瘦的欄位組合，可以呈現各式各樣有質感的版型設計。這是某家公司的員工介紹一覽表，我們可以發現對齊是版面設計的關鍵，視覺感強烈的對齊突顯且強化了方位的對比。

在這個例子中，文字方位與水平的圖片形成分庭抗禮之姿。

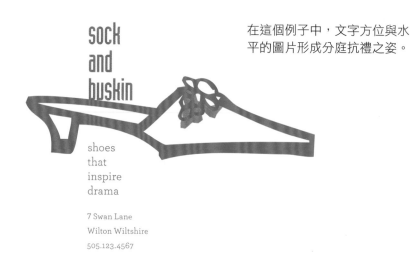

字體
Industria Solid
Archer Book
Shoe is DivaDoodles

下面這個例子的方位對比精采又強烈，但這件作品中還用了其他哪些對比技巧，使作品更出色？版面上出現三種不同的字體——為什麼可以顯得如此協調？

請注意，不同字體的結構，以及行間、字母間距、粗細、大小、樣式，營造出版面的質感。請想像字母突出於版面上，而你的手指能觸摸到那些字母，每一種字體對比，自然也會形成質感的對比。換言之，你可以從視覺上「感覺」到這種質感。字體的「質感」細微難查，卻很重要。當你運用其他對比技巧時，各種不同的質感自然會展現出來，但明白質感及其效果仍是好事。

MARY SIDNEY
COUNTESS OF PEMBROKE

IF IT'S BEEN
SAID IN
ENGLISH,
MARY
SAID IT
BETTER.

Ay me, to whom shall I my case complain that may compassion my impatient grief? Or where shall I unfold my inward pain, that my enriven heart may find relief?

To heavens? Ah, they alas the authors were, and workers of my unremedied woe: for they foresee what to us happens here, and they foresaw, yet suffered this be so.

To men? Ah, they alas like wretched be, and subject to the heaven's ordinance: Bound to abide what ever they decree, the best redress is their best sufferance.

Then to my self will I my sorrow mourn, since none alive like sorrowful remains, and to my self my plaints shall back return, to pay their usury with doubled pains.

花幾分鐘寫下為什麼這三種字體搭配得如此恰當。

如果大標用全部大寫字母的窄長現代體，短短的引文該選擇什麼字體才合理？

或者，若以現代體字體取代引文的黑體，大標又該用何種字體才恰當？

字體
Onyx
Eurostile Bold Extended 2
Archer Book Italic

207

Color 顏色

這個英文字體屬於哪種字體分類呢？

顏色如同方位，有顯而易見的解釋。談到顏色的使用，請牢記要突顯暖色系（紅、橙），以之主導我們的注意力。這種色系非常容易吸引目光，只消一點點紅色就能製造出對比；另一方面，我們比較不會去留意冷色系（藍、綠），容易忽略大片的冷色系設計。事實上，我們需要更多冷色系的色彩，才能創造有效的對比。

Scarlett
FLORENCE

請注意，即使「Scarlett」這個字小很多，因為是暖色系，使它能與較大的字分庭抗禮。

Scarlett
FLORENCE

字級較大的「Florence」用暖色系，幾乎搶去所有注意力，使人忽略上方的小字。你可以避免這種作法或設法善用它，但一定得深思熟慮。

Scarlett
FLORENCE

注意，淺藍色的「Scarlett」幾乎從版面上消失。

Scarlett
FLORENCE

為了有效地運用冷色系，一般要讓冷色系所用的範圍較大。

字體
Memoir
Goudy Oldstyle

想在版面上呈現顏色，除了運用五顏六色的色彩之外，文字編排人員經常面對的問題是，如何在**黑白版面**上顯示**顏色**的效果。彩色容易製造對比；如果是黑白的版面設計，需要更仔細觀察並善用顏色的對比技巧。

在下面這段只有黑白兩色的引文中，很容易發現不同的「顏色」，這是透過字母形式粗細、結構、樣式、字母本身的間距、文字之間的間距、行間、字體大小或 x 字高大小等特徵，營造出「顏色」的效果。即使只用一種字體，仍可呈現不同的顏色效果。

Just as the voice adds emphasis
to important words, so can type:
**it shouts or whispers
by variation of size.**

Just as the pitch of the voice adds
interest to the words, so can type:
**it modulates by lightness
or darkness.**

Just as the voice adds color to the
words by inflection, so can type:
**it defines elegance,
dignity, toughness
by choice of face.**

Jan V. White

瞇眼瞧這篇文字。
試著把明暗度不同
的段落文字視作有
色彩和質感。

字體
Brioso Pro Regular and *Italic*
Eurostile Bold Extended 2

字母間距及行間很大的細緻、輕盈字體，給人顏色和質感都非常輕的感覺；粗黑體緊密又紮實，營造出深色系的效果，有著不同的質感。當版面上沒有圖片，只有長篇的文章內容時，最適合運用這種對比。

只有文字、一片灰黑色的版面看起來索然無味，無法吸引讀者。它也會造成困擾，例如下方的範例，你覺得兩個故事有沒有關聯？

Ladle Rat Rotten Hut

Wants pawn term dare worsted ladle gull hoe lift wetter murder inner ladle cordage honor itch offer lodge, dock, florist. Disk ladle gull orphan worry Putty ladle rat cluck wetter ladle rat hut, an fur disk raisin pimple colder Ladle Rat Rotten Hut.

Wan moaning Ladle Rat Rotten Hut's murder colder inset. "Ladle Rat Rotten Hut, heresy ladle basking winsome burden barter an shirker cockles. Tick disk ladle basking tutor cordage offer groin-murder hoe lifts honor udder site offer florist. Shaker lake! Dun stopper laundry wrote! Dun stopper peck floors! Dun daily-doily inner florist, an yonder nor sorghum-stenches, dun stopper torque wet strainers!"

"Hoe-cake, murder," resplendent Ladle Rat Rotten Hut, an tickle ladle basking an stuttered oft. Honor wrote tutor cordage offer groin-murder, Ladle Rat Rotten Hut mitten anomalous woof.

"Wail, wail, wail!" set disk wicket woof, "Evanescent Ladle Rat Rotten Hut! Wares are putty ladle gull goring wizard ladle basking?"

"Armor goring tumor groin-murder's," reprisal ladle gull. "Grammar's seeking bet. Armor ticking arson burden barter an shirker cockles."

"O hoe! Heifer gnats woke," setter wicket woof, butter taught tomb shelf, "Oil tickle shirt court tutor cordage offer groin-murder. Oil ketchup wetter letter, an den—O bore!"

Soda wicket woof tucker shirt court, an whinny retched a cordage offer groin-murder, picked inner windrow, an sore debtor pore oil worming worse lion inner bet. Inner flesh, disk abdominal woof lipped honor bet, paunched honor pore oil worming, an garbled erupt. Den disk ratchet ammonol pot honor groin-murder's nut cup an gnat-gun, any curdled ope inner bet.

Inner ladle wile, Ladle Rat Rotten Hut a raft attar cordage, an ranker dough ball. "Comb ink, sweat hard," setter wicket woof, disgracing is verse. Ladle Rat Rotten Hut entity bet rum, an stud buyer groin-murder's bet.

"O Grammar!" crater ladle gull historically, "Water bag icer gut! A nervous sausage bag ice!"

"Battered lucky chew whiff, sweat hard," setter bloat-Thursday woof, wetter wicket small honors phase.

"O, Grammar, water bag noise! A nervous sore suture anomalous prognosis!"

"Battered small your whiff, doling," whiskered dole woof, ants mouse worse waddling.

"O Grammar, water bag mouser gut! A nervous sore suture bag mouser!"

Daze worry on-forger-nut ladle gull's lest warts. Oil offer sodden, caking offer carvers an sprinkling otter bet, disk hoard-hoarded woof lipped own pore Ladle Rat Rotten Hut an garbled erupt.

Mural: Yonder nor sorghum stenches shut ladle gulls stopper torque wet strainers.

—H. Chace
Anguish Languish

Old Singleton

. . . Singleton stood at the door with his face to the light and his back to the darkness. And alone in the dim emptiness of the sleeping forecastle he appeared bigger, colossal, very old; old as Father Time himself, who should have come there into this place as quiet as a sepulcher to contemplate with patient eyes the short victory of sleep, the consoler. Yet he was only a child of time, a lonely relic of a devoured and forgotten generation. He stood, still strong, as ever unthinking; a ready man with a vast empty past and with no future, with his childlike impulses and his man's passions already dead within his tattooed breast.

—Joseph Conrad

出版品典型的版面設計就像這樣。這種單調、灰色的文字編排無法吸引目光，當然也不會被吸引去閱讀內容。

如前所述，灰色的純文字頁面有時反而是最好的作法，不會因為文字編排的變化而打斷閱讀。但對大多數平面設計而言，仍希望能設計出吸引讀者閱讀的頁面，或至少讓版面看起來更有趣一點，即使只是在細微處做變化。

字體
Warnock Pro Regular and *Italic*

如果你在較粗的大標和副標上加上某種「顏色」，或讓一段引文、段落、短篇故事明顯展現不同的「顏色」，就能吸引目光，讀者的注意力比較可能在那個版面停留而真的去讀。這正是我們的目的，不是嗎？

除了讓版面更吸引人閱讀，顏色的改變也有助於資訊條理井然。在下面的例子中，清楚顯示了版面上有兩篇不同的故事。

Ladle Rat Rotten Hut

Wants pawn term dare worsted ladle gull hoe lift wetter murder inner ladle cordage honor itch offer lodge, dock, florist. Disk ladle gull orphan worry Putty ladle rat cluck wetter ladle rat hut, an fur disk raisin pimple colder Ladle Rat Rotten Hut.

Wan moaning Ladle Rat Rotten Hut's murder colder inset. "Ladle Rat Rotten Hut, heresy ladle basking winsome burden barter an shirker cockles. Tick disk ladle basking tutor cordage offer groin-murder hoe lifts honor udder site offer florist. Shaker lake! Dun stopper laundry wrote! Dun stopper peck floors! Dun daily-doily inner florist, an yonder nor sorghum-stenches, dun stopper torque wet strainers!"

"Hoe-cake, murder," resplendent Ladle Rat Rotten Hut, an tickle ladle basking an stuttered oft. Honor wrote tutor cordage offer groin-murder, Ladle Rat Rotten Hut mitten anomalous woof.

"Wail, wail, wail!" set disk wicket woof, "Evanescent Ladle Rat Rotten Hut! Wares are putty ladle gull goring wizard ladle basking?"

"Armor goring tumor groin-murder's," reprisal ladle gull. "Grammar's seeking bet. Armor ticking arson burden barter an shirker cockles."

"O hoe! Heifer gnats woke," setter wicket woof, butter taught tomb shelf, "Oil tickle shirt court tutor cordage offer groin-murder. Oil ketchup wetter letter, an den—O bore!"

Soda wicket woof tucker shirt court, an whinny retched a cordage offer groin-murder, picked inner windrow, an sore

debtor pore oil worming worse lion inner bet. Inner flesh, disk abdominal woof lipped honor bet, paunched honor pore oil worming, an garbled erupt. Den disk ratchet ammonol pot honor groin-murder's nut cup an gnat-gun, any curdled ope inner bet.

Inner ladle wile, Ladle Rat Rotten Hut a raft attar cordage, an ranker dough ball. "Comb ink, sweat hard," setter wicket woof, disgracing is verse. Ladle Rat Rotten Hut entity bet rum, an stud buyer groin-murder's bet.

"O Grammar!" crater ladle gull historically, "Water bag icer gut! A nervous sausage bag ice!"

"Battered lucky chew whiff, sweat hard," setter bloat-Thursday woof, wetter wicket small honors phase.

"O, Grammar, water bag noise! A half nervous sore suture anomalous prognosis!"

"Battered small your whiff, doling," whiskered dole woof, ants mouse worse waddling.

"O Grammar, water bag mouser gut! A nervous sore suture bag mouse!"

Daze worry on-forger-nut ladle gull's lest warts. Oil offer sodden, caking offer carvers an sprinkling otter bet, disk hoard-hoarded woof lipped own pore Ladle Rat Rotten Hut an garbled erupt.

Mural: Yonder nor sorghum stenches shut ladle gulls stopper torque wet strainers.

—H. Chace, *Anguish Languish*

Old Singleton

. . . Singleton stood at the door with his face to the light and his back to the darkness. And alone in the dim emptiness of the sleeping forecastle he appeared bigger, colossal, very old; old as Father Time himself, who should have come there into this place as quiet as a sepulcher to contemplate with patient eyes the short victory of sleep, the consoler. Yet he was only a child of time, a lonely relic of a devoured and forgotten generation. He stood, still strong, as ever unthinking; a ready man with a vast empty past and with no future, with his childlike impulses and his man's passions already dead within his tattooed breast. —Joseph Conrad

本頁與前頁的例子版型相同，差別只在多了「顏色」。請再看看本書其他許多例子，你會發現黑色的對比字體常能帶來不同的顏色效果。

字體
Aachen Bold
Warnock Pro Caption and *Light Italic Caption*
Eurostile Regular

請注意下面的例子，看看字體、文字大小如何經過稍加變化後，呈現不同顏色的效果。如你所見，這些小調整也會影響一個版面空間裡能排入多少字。要能做出這些調整，需要先知道軟體中調整間距的各種方式，包括平均字距、字距微調、字母間距、文字間距、行間、段間、欄間。

Center Alley worse jester pore ladle gull hoe lift wetter stop-murder an toe heft-cisterns. Daze worming war furry wicket an shellfish parsons, spatially dole stop-murder, hoe dint lack Center Alley an, infect, word	9點的Warnock Pro Regular，行間10.8點
Center Alley worse jester pore ladle gull hoe lift wetter stop-murder an toe heft-cisterns. Daze worming war furry wicket an shellfish parsons, spatially dole stop-murder, hoe dint lack	9點的Warnock Pro Bold，行間10.8點 和上面的例子完全相同，唯一的差別是字體加粗。
Center Alley worse jester pore ladle gull hoe lift wetter stop-murder an toe heft-cisterns. Daze worming war furry wicket an shellfish parsons, spatially dole stop-murder, hoe dint lack Center Alley an, infect, word orphan traitor pore gull mar lichen	9點的Warnock Pro Light，行間10點 字型相同，變成較細的字體，但行間縮小，讓質感看起來更緊密。
Center Alley worse jester pore ladle gull hoe lift wetter stop-murder an toe heft-cisterns. Daze worming war furry wicket an shellfish parsons, spatially dole stop-murder, hoe dint lack	9點的Warnock Pro Light，行間13點，字母間距加大 注意這個例子的顏色比上一個例子（相同字型）淡，因為行間和字母間距都變大了。
Center Alley worse jester pore ladle gull hoe lift wetter stop-murder an toe heft-cisterns. Daze worming war furry wicket an shellfish parsons, spatially dole stop-murder, hoe dint lack Center	9點的Warnock Pro Light Italic，行間13點，字母間距加大 這個例子與上一個例子幾乎完全相同，只是變成斜體。但顏色和質感就是不一樣。

212

下面是一般可見的字體顏色範例，沒有運用任何其他小技巧來改變字體原本的顏色。

做做看：將同一段文字段落，用二十種微調方式來呈現（如下面的例子），看看顏色的變化。每一段文字要標示出字體和大小。把頁面列出來看看，在紙本上看比較準確，當然除非你的設計只在螢幕上呈現。

Center Alley worse jester pore ladle gull hoe lift wetter stop-murder an toe heft-cisterns. Daze worming war furry wicket an shellfish parsons, spatially dole stop-murder, hoe dint lack Center Alley an,

American Typewriter字體
9點字，行間11點

Center Alley worse jester pore ladle gull hoe lift wetter stop-murder an toe heft-cisterns. Daze worming war furry wicket an shellfish parsons, spatially dole stop-murder, hoe dint lack Center Alley an, infect, word orphan traitor pore gull mar lichen ammonol dinner hormone bang.

Wade Sans Light字體
9點字，行間11點

Center Alley worse jester pore ladle gull hoe lift wetter stop-murder an toe heft-cisterns. Daze worming war furry wicket an shellfish parsons, spatially dole stop-murder, hoe dint lack Center

Cooper Std. Black字體
9點字，行間11點

Center Alley worse jester pore ladle gull hoe lift wetter stop-murder an toe heft-cisterns. Daze worming war furry wicket an shellfish parsons, spatially dole stop-murder, hoe dint lack Center Alley an, infect, word

Memphis Medium字體
9點字，行間11點

Center Alley worse jester pore ladle gull hoe lift wetter stop-murder an toe heft-cisterns. Daze worming war furry wicket an shellfish parsons, spatially dole stop-murder, hoe dint lack Center Alley an, infect, word orphan traitor pore

Photina字體
9點字，行間11點

Center Alley worse jester pore ladle gull hoe lift wetter stop-murder an toe heft-cisterns. Daze worming war furry wicket an shellfish parsons, spatially dole stop-murder, hoe dint lack Center Alley an, infect, word orphan traitor pore gull mar lichen

Eurostile Regular字體
9點字，行間11點

對比技巧組合

大部分出色的字體版型都善用不只一種對比技巧。舉例來說，如果你要搭配兩種有襯線字體，而它們的字體結構不同，你可以突顯兩種字體的樣式對比差異；如果一個元素是全用大寫字母的正體，另一個元素必須用小寫字母的斜體來搭配。讓它們的大小和粗細也形成對比，甚至考慮加上方位的對比。再次檢視本章所有例子，你會發現每個例子都運用了不只一種對比原則。

如果你想觀摩更多不同的實例和構想，翻閱任何一本版面設計不錯的雜誌。你會發現，每一個有趣的字體版型都仰賴對比的效果，例如透過粗細對比突顯了小標或字首大寫的大小對比；而我們多半也可以找到結構（有襯線vs.黑體）及樣式（大寫字母vs.小寫字母）的對比。

試著把你觀察到的說出來。如果你可以將版面上各元素間的對應關係形諸於文字，表示你已經能掌握那些技巧。因為什麼樣的組合是不良的字體搭配，你都瞭若指掌。如果你發現覺得怪異的字體組合，可以用文字分析不良的版面設計問題。

找到更好的解決方法之前，你必須先知道問題在哪裡。要找出問題所在，試著思考兩種字體各自的特性為何，指出它們的相似處（而非相異處）。兩種都是大寫字母嗎？抑或兩者的筆劃都有強烈的粗細轉折？字體粗細的對比有多顯著？大小、結構的對比又如何？

問題也可能出在版面的重點不明確——例如較大的字體筆劃細、較小的字體筆劃粗，兩者都想凌駕對方、奪取較多注意力，於是產生衝突？

說出問題在哪裡，你才能找到解決方法。

摘要

下面是前面討論過的對比技巧列表。也許你想把這張表留在手邊，以便隨時需要時馬上拿出來參考。

SIZE

大小 別當軟腳蝦。

Weight

粗細 很粗與很細的對比，避免中等粗細的對比。

Structure

結構 觀察字母形式的組成方式，單一粗細或粗細有別。從不同**類別**中選擇字型，以展現不同結構。

樣式 大寫字母與小寫字母的對比就是樣式的對比，**正體與斜體**或書寫體的對比也是。書寫體與斜體的樣式類似，別把這兩種字體搭配在一起。

Direction

方位 多考慮用水平編排與高瘦欄位產生的對比，而非斜排文字。

顏色 突顯暖色系，以冷色系襯托。嘗試在黑色內文中營造「顏色」的對比。

隨堂測驗第八回：對比或衝突

仔細觀察下面每一個例子，確認這些字體組合是達成有效的**對比**，或產生**衝突**。**說說看為什麼有些字體組合成功**（找出字體相異處），**有些失敗**（找出相似處）。〔別在乎例子裡的文字內容（不需在意該字體本身是否適合那項產品），畢竟那是另一個議題。只要觀察字體本身即可。〕如果你手上這本書是你自己的，請直接圈出正確答案。（答案參見頁224）

對比
衝突
FANCY PERFUME

對比
衝突
show your pup the love in your
DOGFOOD

對比
衝突
MY MOTHER IS THE BEST
This is an essay on why my Mom will always be the greatest mother in the world. Until I turn into a teenager.

對比
衝突
FUNNY FARM
Health Insurance

對比
衝突
let's **DANCE** tonight

隨堂測驗第九回：準則

我不直接提供一套設計準則，因為我想讓你自己決定**什麼可以做、什麼不可以做**。請將正確答案圈選出來。（答案參見頁225）

1　可　不可　同一版面上使用兩種書寫體。

2　可　不可　同一版面上使用兩種現代體、兩種黑體、兩種古典體或兩種方塊襯線體。

3　可　不可　加粗一個文字編排元素，提高其重要性；同一版面上另一個元素也放大。

4　可　不可　同一版面上使用一種書寫體與一種斜體。

5　可　不可　如果一種字體又高又瘦，選擇另一種又矮又粗的字體。

6　可　不可　如果一種字體有強烈的粗細轉折，另一種字體選擇黑體或方塊襯線體。

7　可　不可　如果使用一種非常花俏的裝飾體，找另一種花俏吸睛的字體來搭配。

8　可　不可　字體配置的重點是饒富趣味，文字不易閱讀也沒關係。

9　可　不可　用任何字體任意編排時謹記四項基本設計原則。

10　可　不可　*一旦掌握所有規則，就應該打破那些規則。*

對比組合練習

這個練習很有趣，操作也很簡單，又能幫助你善加琢磨文字編排技巧。你只需要準備描圖紙、鋼筆或鉛筆（小枝的彩色麥克筆也很適合），還有一、兩本雜誌。

把雜誌上吸引你的任何文字描下來，再找一個能與你剛才描下的文字巧妙搭配的字（文字內容與這個練習完全無關，你只需要注意字母形式）。下面是我從新聞雜誌上描下來的例子，由三種字體組合而成。

我描下來的第一個字是「Holiday」。由於我已經選了這個字（書寫體），接下來不能再考慮書寫體或斜體字。「JERSEY」與「Holiday」的樣式大不相同，而且全是大寫字母。然後，我必須選擇一個類別不同的細小小寫字，作為第三個搭配的字，而我不能選黑體或書寫體。

描下第一個字，然後確實問自己：你需要用什麼樣的字體來搭配那個字。舉例來說，如果你選的第一個字（或文句）是某個黑體樣式，下一個絕對不會再選黑體字，對吧？你到底需要什麼樣的字體？仔細思索一下。

試著用一些字多做幾次組合，然後嘗試進行其他設計，例如報告封面、單頁短篇故事（有趣味的標題）、通訊刊物刊頭、雜誌封面或跨頁報導、布告欄公告，以及任何你在生活中經常接觸的平面資料。你也可以用一些彩色筆輔助。記住：練習時不必在意文字內容。

從雜誌上描下文字的好處是，你有大量不同的字體可選擇，連你的電腦裡也未必找得到這些字體。這樣會不會讓你渴望擁有更多字體呢？當然啦！

融會貫通了嗎？

你都了解前面討論的內容了嗎？如果你懂了，會覺得設計其實很簡單，不是嗎？過不了多久，你完全不必思考，自然就能找到適當的字體來搭配，突顯出字體的對比。不過，先決條件當然是你的電腦裡有合適的字體。以美國來說，目前市面上的字體非常便宜，只要幾套字族，就能設計出各式各樣活潑的版面——從六大類別的字體中，各選擇一種字族。請記住：挑選黑體字族時，要選擇兼具筆劃很粗及很細的字體。

接下來，你可以開始設計了。祝你設計愉快！

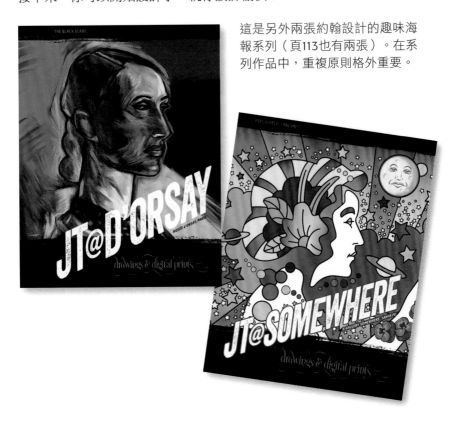

這是另外兩張約翰設計的趣味海報系列（頁113也有兩張）。在系列作品中，重複原則格外重要。

字體
VENEER THREE
Stoclet Bold
Desire

設計流程

當你開始設計或重拾設計工作時，會從哪裡著手？

從重點開始。先選定你想讓閱讀者注意的項目。除非你想要的效果是和諧的版面設計，否則請用對比技巧突顯你的重點。

將資料分組為合理的類別，再決定不同類別間有什麼關係。以資料編排的遠近差異（**相近**）展現這些類別的關係。

編排版面上的字體和圖片時，**創造並堅持強而有力的對齊方式**。如果你發現有力的邊緣，例如圖片或垂直線，必須讓其他內文或物件對齊那條線，強化那個邊緣的力道。

創造重複效果。找出可以重複利用的項目，如粗體字、線條、裝飾標誌或空間配置。觀察一下哪些項目已經重複出現在版面上，看看是否可以加強、突顯那些項目的重複效果。

除非你打算設計和諧的版面，否則請確定設計作品有**強烈的對比效果**，以吸引閱讀者注意。記住，對比就是*對比*。如果版面上*所有東西*都又大又粗又花俏，不會有對比。無論是把設計放大加粗或縮小變細來形成對比，只要有顯著的差異，你的視線就會被吸引。

練習

打開報紙、雜誌、型錄、網頁、節目單、舊電話簿……等等，找出你認為設計不佳的廣告（你的視覺敏銳度剛提升了不少，正好可以發揮）。我相信這種廣告案例一點都不難找。

拿出一張描圖紙，描下那個廣告的輪廓（維持原來大小即可）。接下來請移動那張描圖紙，描下廣告其他元素——但要透過強烈的對齊方式，把它們重新描畫在適當的地方。若有需要，彼此有關聯的項目要相近編排，並確定視覺重點非常清楚。把大寫字母改為小寫，有些項目粗一點，有些小一點，有些大一點，刪除顯然沒什麼意義的雜亂元素。

祕訣：版面設計得愈整齊，成品效果愈讓人滿意。如果你不用心整理，到頭來會發現你的修正設計根本沒有比原來的廣告好。

> 儘管我們都在電腦上做設計，但如果作品將以印刷方式呈現，就要提供列印出來的紙本版本給客戶。我知道許多作品在螢幕上看起來很棒，印出來之後卻因紙張和油墨的關係，致使效果不如預期。因此，把設計作品列印出來。
>
> （我教我的平面設計班學員一種手法：面對那些堅持自己的愚蠢點子、對你的精緻老練作品不屑一顧的客戶，你可以把他建議的設計案弄得有點「亂」，例如版面上沾上一點咖啡漬、邊緣有點參差不齊、鉛筆痕跡沒擦乾淨、項目沒有對齊等。而對於你覺得比較優秀的設計，編排時要處理得非常乾淨整齊，印製在高品質紙張上，再將作品放到美術紙板上，用保護膜包覆起來，諸如此類。大多數時候，客戶的態度會轉變，認為你設計的作品看起來真的比他原先的概念更好。既然這位客戶是「VIP」〔visually illiterate person，視覺盲〕〔你當然不是他這種人啦〕，他就無法再挑剔為什麼自己的作品沒你的厲害，一定會覺得你的設計比較好。不過，可別告訴別人這個訣竅是我教你的喔！）

好，重新設計這件作品！

這是一張小摺頁文宣邀請函，需要再做些修改。只要一些小小的改變，整張文宣就會煥然一新。它最大的問題是缺乏強烈的對齊方式，而且幾個不同的元素競相成為視覺重點，產生衝突。用描圖紙描下這些元素後重新編排，或在下面其他空白欄框內設計不同版本。

COME CELEBRATE BARBARA'S BIRTHDAY!

Join us to celebrate Barbara's amazing being as she officially takes off on the next phase of the Grand Adventure of Life!

Games and Prizes!
Performance by the Sock & Buskin
Dancing to Electric Marmalade
Catering by Pandarus

0 to 60—in 60 ~~minutes~~ years!

Saturday evening
7 p.m. to Dawn
The Mermaid Tavern

No presents!
Just love!
And lots of spirit!

隨堂測驗解答與參考

身為大學教員，我出題的所有隨堂測驗、考試或作業都是「開卷作答，開放討論」。學生可以翻閱筆記、書籍，也可以與同學或我一起互相討論。我修過數百堂大學課程，從主修科學轉而專攻設計，後來又鑽研莎士比亞。我的體認是，如果我寫下那些正確的資料，它們在我的大腦中留存的時間會比較長，考試時也比較能寫出正確答案，不致思考許久之後還是猜錯寫錯答案。因此，我鼓勵各位，隨堂測驗的題目與解答要前後來回對照著看，也可以與朋友一起研究，特別是要用隨堂測驗裡的問題來檢視你身邊放眼所及的設計作品。「張大眼睛」是讓自己的視覺更敏銳的訣竅。

遵從你的眼睛。

隨堂測驗解答

隨堂測驗第一回：設計原則（頁90）

刪除外框線，讓空間開放。
設計新手會在所有作品中加上邊框。別再做這種事了！讓作品呼吸！不要把內容局限得這麼緊！

相近
標題與相關聯的項目離得太遠：把它們拉近。
標題上方和下方的空白是按兩次換行鍵的結果：拿掉這種設計，在標題上方多留一些間距，讓標題與下方相關聯的內容連結起來。
個人資料與履歷項目間多留一些間距。

對齊
內文有居中對齊和向左對齊兩種，而且內文中的換行文字全部對齊版面的左緣——改用一種強烈的左齊就好，讓所有標題彼此對齊、項目符號對齊、內文對齊，換行文字與第一行文字首字對齊。

重複
版面中已經有重複的連字號：把連字號改成更有趣的項目符號，強化這種重複效果。
標題已經有重複效果：把標題加粗加黑，強化這種重複效果。
項目符號的強烈黑色印象重複出現，使標題的深黑色更突顯。

對比
沒有任何對比：標題改用明顯的粗體字，形成對比，包括「Résumé」這個字也是（保持一致性，亦即營造重複效果）；用顯著的項目符號來增加對比。
順帶一提，新版設計中的數字是用許多OpenType字型中都能找到的「小寫數字」（proportional oldstyle）。如果你沒有這種字型，要把數字的級數調小1點或2點，才不會太突兀。

隨堂測驗第二回：重新設計廣告（頁91）

流程參見頁92–93。

隨堂測驗第三回：色彩（頁112）

1. 近似色
2. 補色
3. 淡色
4. 暗色
5. CMYK
6. RGB

隨堂測驗第四回：撇號（頁155）

1. It's
2. its
3. its
4. its
5. it's
6. it's
7. Mom'n'Pop Shop
8. fishin'
9. '60s
10. cookies'n'cream

隨堂測驗第五回：字體類別（頁183）

古典體：As I remember, Adam

現代體：High Society

方塊襯線體：The enigma continues

黑體：It's your attitude

書寫體：Too Sassy for Words

裝飾體：At the Rodeo

隨堂測驗第六回：粗細轉折（頁184）

Giggle: B

Jiggle: C

Diggle: A

Piggle: A

Higgle: C

Wiggle: B

隨堂測驗第七回：襯線（頁185）

Siggle: C

Riggle: A

Figgle: B

Biggle: D

Miggle: D

Tiggle: A

隨堂測驗第八回：對比或衝突（頁216）

Fancy Perfume: **衝突** 這兩個字有太多相似處了，例如全部都是大寫字母、大小差不多、同是花俏的字體、粗細類似。

Dogfood: **對比** 在各方面都有明顯的對比，包括大小、顏色、樣式（都是大寫字母vs.都是小寫字母，正體vs.斜體）、粗細和結構（雖然兩種字型的筆劃都沒有明顯的粗細轉折，但兩者的構成方式無疑大不相同）。

My Mother:　**衝突**　雖然大小寫字母形成樣式的對比，但相似處太多，包括大小近似、粗細差不多、結構相同、同為正體樣式。

Funny Farm:　**衝突**　有機會形成對比，但必須突顯相異處。大小寫字母形成樣式的對比，扁體與普通體也形成對比。一種字體有平順的筆劃粗細轉折，另一種是單一粗細的扁體字母，所以結構稍有對比。最大的問題是缺乏重點：「Health Insurance」字級較大卻用細體，「Funny Farm」字級較小卻用全部大寫字母的粗體。必須決定哪一個詞是重點，強調那個重點就好。

Let's Dance:　**對比**　即使兩種字體大小完全一樣，且同屬Formata字族，其他對比還是很鮮明，包括粗細、樣式（大寫字母vs.小寫字母）、顏色（雖然都是黑色，但「DANCE」筆劃較粗，讓它的顏色看起來比較深）。

隨堂測驗第九回：準則（頁217）

1. **不可**。兩種書寫體的樣式類似，所以會形成衝突。
2. **不可**。同一類別的字體有類似的結構。
3. **不可**。這種搭配會造成衝突。決定哪一個是最重要的，強調那個項目就好。
4. **不可**。大部分的書寫體和斜體同樣有傾斜和流動的樣式。
5. **可**。　馬上就能形成結構和顏色的強烈對比。
6. **可**。　馬上就能形成結構和顏色的對比，但還是需要強化它。
7. **不可**。兩種花俏的字體通常會造成衝突，因為花俏的特性會爭相吸引注意。
8. **不可**。版面文字編排的目的是為了溝通訊息。
9. **可**。
10. **可**。　打破成規的基本定律是要先知道規則為何。如果你有合理的理由去打破規則，而且成效不錯，就放手一搏吧！

「鍛鍊你的設計眼光」參考答案

頁12：Good Design is as easy as 1 2 3

拿掉邊框，讓邊緣不那麼擠。
用更鮮明的字體，讓粗體字在頁面上發揮更大的影響力（對比原則）。
重複運用粗體字突顯出三個步驟，說明文字上重複運用細體字（重複原則）。
讓文字強而有力地對齊（對齊原則）。
把三項步驟的距離拉開，讓人一眼看出共有三步驟，也不必再用數字標示（相近原則）。

頁19：Sally's Psychic Services

標題放大。
內文的其他文字縮小。
三項服務獨立為三行。
相關元素分組在一起。
電郵和網址大小寫並用，更容易閱讀。
去掉另一個心形圖案。
刪除「available」這個字。
心形圖案顏色刷淡，不與文字搶風頭。
把心形圖案放大，文字疊印在上面，讓

文圖整合。

頁20：First Friday Club

主文縮小。

其他內文整理好縮小後，把標題放大。

資訊條理井然，方便讀者尋找。

運用對比原則，加粗標題。

運用對齊原則，做出強而有力的對齊。

頁23：Moonstone Dreamcatchers

標題放大。

四個角不再那麼圓。

文字對齊。

原本的縮寫字完整拼出。

以項目符號取代逗號。

部分文字變成灰色，減少視覺干擾。

月亮圖案在上端出血。

頁25：Shakespeare Close Reading

聯絡資訊分行放置，獨立歸類，突顯出這是重要資訊。

刪除phone、email和web等非必要字。

刪除電話號碼後面的冒號和網址最後的斜線。

讓版面色彩亮一點。

把全大寫的SHAKESPEARE變成大小寫並用，比較好讀，也可以把字放大。

圖拉大一些。

頁27：Gertrude's Piano Bar

標題不全用大寫字母。

為酒吧名稱找個漂亮的字型，當成菜單標題。

拿掉小標的底線。

把菜名加粗，說明文字用普通字體，以區別資訊。

如前文所言，把全部大寫字母改成每一個字的首字母大寫。

頁30：Moonlight Inn

把項目符號和後面的說明文字拉近。

照片間至少留一點點間距，以示區別。

文字與照片之間要留間距。

地址和聯絡資訊與照片之間要隔開，留出間距。

左右兩邊太擠，上下卻很空，可以多加利用這個彈性空間。

重新設計這份廣告的祕訣：精簡冗長的內文。

頁39：O ye gods

2. 居中對齊的文字確實居中了，各行的長度變動。

引文的行間統一。

字體不再那麼大而笨重。

字體更美觀。

3. 字體很有趣。

圖片饒富趣味。

居中對齊顯然是刻意的作法。

4. 強烈大膽。

文字放在黑色塊上並反白。

巧妙使用適當的裝飾圖案。

頁45：Tri-State Wellness廣告

標題放大。

商標的葉子放大。

水平間距一致。

把電話號碼放到每個區塊的最上方，避免廣告內出現凌亂的留白。

電話號碼的連字號用句號取代，視覺上更乾淨俐落。

完整拼出「Appts」。

把地址完整拼寫出來，避免視覺上有一堆惱人的句號和逗號。也運用較小的項目符號取代逗號。

行間統一，只有HIV檢驗的項目例外，把它獨立出來以引起讀者注意（善用相近原則）。

廣告外框縮小半點，避免封閉感太強。

底端加上一長條藍色塊。

網址放大，用大寫字母，更容易閱讀。

商標一部分放大並刷淡，放在空白處。

頁47：The Undiscover'd Country

刪除圖片邊框。

把這張形狀不規則的圖片放大，填滿空

間，左右邊緣與文字對齊。

讓文字左右對齊，因為這個例子中的欄位夠寬，可避免文字過度分散、字間空隙過大。

縮排改為一個全字寬空間（例如12點的字要用12點的縮排，約兩個空白鍵）。

頁49：I Read Shakespeare

標題和刊頭使用相同的字型（根據下一章談到的重複原則），也用相同顏色。

標題下的首段不縮排。

段首縮排為一個全字寬（該字體的點數大小的寬度）。

使用tab鍵和虛線，而不是一排句號，確保目錄對齊。

放大讀者圖案的插圖並把顏色調淡成灰色，避免凌駕標題。

讀者圖案與刊頭的頂端及底端對齊，也與欄位的左緣對齊。圓點和圓圈一定要稍微超出對齊的邊緣，因為視覺的假象會讓它們看起來顯得比較小。

頁50：Pie as Art

文字與數字的距離拉近（相近原則）。

把標題的「6」改成「Six」，以免和下面的數字衝突。

稍微把標題放大。

頁53：Fredrick Space Design

稍微把標題放大，和照片對齊。

把小標拉近一點。

維持底端強烈的向右對齊，讓網址自成一行，有助於資訊一目了然。

網址的首字母大寫，更容易閱讀。

把底端的那個商標稍微縮小一半，才不會與上面那個商標搶風頭。

頁53：Happy Saddles

「Est. 2003」值得花那麼大的空間引人注意嗎？

「Horseback　Riding」真的需要獨立一行來說明嗎？

長網址的首字母大寫，更容易閱讀。

「more information」這一行能縮短嗎？能否避免用兩個黑色塊，以免視線在兩者之間徘徊？

頁62：Pie wants to be shared

下列項目重複：

標題和研習會名稱的字型相同。

小標和置底文字都是有襯線的字型。

每場研習會的有襯線字型皆為斜體。

兩種顏色。

每場研習會之間的間距。

點線。

點線與文字之間的間距。

運用字型選擇、設間距、適當的美工圖案、不設邊框，避免讓居中對齊的作法看起來很外行。

頁63：Dr. Sal and Friends

重複的元素如下：

綠色字體的顏色。

綠色字體的字型。

白色字體的顏色。

白色字體的字型和陰影。

形狀的顏色。

各種元素的重疊。

圖像的風格。

頁64：Yountville Seniors Radio

重複：

兩種字型。

細小的大寫字。

背景色彩使用文字的顏色。

以藍色為第二種色彩（與橙色互補）。

橫向內文與標題文字對齊。

頁64：Umbrellas & Charcoal

重複：

深褐紅色。

綠色泡泡。

方框與文字皆強烈對齊。

頁79：iRead酷卡

背景是深黑色（青色、洋紅和黃色皆為

20%，加上100%的黑色）。

標題放大。

標題與商標的字型相同（重複原則）。

用標準體粗細的字型，而不是細字，在黑底上反白時效果更明顯。

把最後兩行變成三行，可以讓字放大。

紅色點線與商標的紅色重複。

主文行間縮小1點，讓元素之間的間距加大。

把文字區塊稍微拉寬一點，主文的最後一行就會是完整的句子。

標題更適當地斷句。

頁81：Hugs Pie Shop

把框線變細（半點）。

把全部大寫字母改成大小寫並用。

這是在當地報紙刊登的地方廣告，可刪除不必要的資訊，如「telephone」、郵遞區號、區域號碼，讓字可以放大。

用Photoshop去背後，把派放大，並讓它漂浮。

讓派的說明文字排列得更美觀。

多數文字齊左，部分元素齊右。

把商店最喜歡的句子設定為重複使用商店名的字型。

把商店的名言排列為曲線狀。

把「a pie gallery」這句放到大標，因為這間店確實和畫廊一樣，把派當成藝術品。

頁82：Sally's Psychic Services

捨棄Times New Roman：標題改用書寫體，其他文字用黑體。

加上深紫色色塊。

在適當的幾行粗黑體上，運用深紫色。

去掉淺紫色背景，以增加對比。

縮小心形圖案，減少對文字的干擾。

把心形圖案往上移，騰出留白空間。

頁142：Dentist

第二則廣告：把SMILE變成小寫字母。

把標題的斜體改為正體。

刪掉看似隨便塞進空間的奇怪圖案。

把名稱和其他三行文字變成小寫，讓它們放大。

移除「Emergencies Welcome」（歡迎急診）。

第三則廣告：以黑色帶增加對比。

把文字區塊拉近一點，讓留白更整齊。

去掉照片上下和側邊的零星空白。

本書字體

本書使用的字型超過三百種。如果有人告訴你，有「XX種」字型可供選擇，通常裡面包含了一種字型的各種變體，例如標準體是其中一種字型，還有斜體、粗體等。因為你現在（或以前）是設計新手，我想你可能會有興趣知道本書到底使用了哪些字型。下面的英文字型列表中，一旁標明的數字是指該字型出現的頁碼。

主要字體

主要內文：中明體（10點・字間11・行間18點）

章節標題：超明體（25點）

主要標題：粗明體（21點）

次要標題：粗明體（13點）

範例說明：細黑體（9.5點）

現代體（14點）

Bauer Bodoni Roman 83, 177, 191, 196, 197, 199

Bodoni Poster 191

Bodoni Poster Compressed 175, 177, 196

Bodoni Svty Two Book Italic 202

Didot Regular 177, 183

Didot Bold 177

Madrone 187

Modern No. 20 177, 185

Onyx Regular 169, 207

(Berthold) Walbaum Book Regular 177, 184, 185

Times New Roman Bold 12, 196

古典體（14點）

裝飾符號（18點）

Adobe Wood Type Ornaments Std, 119

Adobe Wood Type Ornaments Two, 171

Adorn Ornaments, 181

Backyard Beasties, 126

Birds, 1, 2

Charcuterie Ornament, 39, 190, 193

Ciao Bella Stems, 205

Crowns, 101

DivaDoodles, 206

Fontoonies, 39

Harman Extras, 2, 182

Heart Doodles, 83

MiniPics LilFolks, 63

Toulouse-Lautrec Ornaments, 104

Type Embellishments Three, 168

Zanzibar Extras, 173

ITC Zapf Dingbats, 61, 90

書寫體（除了特別標註者之外皆14點）

Adorn Bouquet 117, 119, 181

Adorn Garland 181

Alana 101, 183

Bickham Script Pro (22pt), 66

Bookeyed Martin 105

Bookeyed Sadie 181

Caflisch Script Pro 204

Chanson d'Amour 21

Charcuterie Cursive 82, 83, 190

Ciao Bella Regular 5–9, 27, 29

Century Script 149

Edwardian Script 171

Emily Austin (24pt), 181

Memoir (24pt), 175, 187, 208

Peoni Pro (20pt), 23, 171, 181, 203

Suomi Hand 216

Thirsty Rough Bold One 98

Thirsty Rough Bold Shadow 98

Thirsty Rough Light 181, 197

裝飾體

迷你詞彙表

基線（baseline）
一條隱形線，所有的字都排在此線上。（參見頁186）

內文（body copy, body text）
閱讀時的主要文字內容，與大標、副標、書名不同。以英文為例，通常由介於9點至12點的字體組成，行間約是字體大小的20％。

項目符號（bullet）
小記號，一般用在沒有以數字編序的表單或內文中。標準的項目符號是●。

裝飾符號（dingbat）
裝飾性的小符號，如❏❖✓✍❀。如果你有Zapf Dingbats或Wingdings字型，裡面有許多裝飾符號供選擇。

長篇內文（extended text）
指內文內容很多，如書籍或長篇報告。

視線（eye flow）
當提到你的眼睛或視線，是把你的眼睛視為一個獨立個體。身為設計者，你要能掌控讀者在版面上移動「眼睛」的方式（或稱視線），所以要更加注意你的視線在版面上何移動。仔細聆聽你的雙眼在說些什麼。

解析度（resolution）
影像被妥善「解析」的程度；也就是對我們來說，那個影像看起來有多清晰、多完整。這是個複雜的主題，要點如下：
印刷頁面：大體而言，印刷在紙張上的影像解析度要在300dpi（dots〔of ink〕per inch）以上。永遠記得先跟印刷廠確認他們需要的解析度。要準備一張300dpi的影像，運用你的影像編輯軟體（如Photoshop）把影像尺寸調整為*印刷時的實際尺寸*，接著將它的解析度設定為300ppi（pixels per inch）。
用於印刷物時，存成.tif格式的影像檔、300dpi、CMYK分色模式。
螢幕頁面：顯示在螢幕上的影像解析度要在72ppi以上。如果拿這些影像去印刷，成品的品質會很差，但同樣的影像在螢幕上看起來卻很完美。運用你的影像編輯軟體（如Photoshop）把影像尺寸調整為*螢幕顯示時的實際尺寸*。這意味著你會有一張縮圖，連接到一張放大版的影像，而你必須對同樣的這張圖給定**兩個**獨立的檔名！
用於螢幕時，存成.jpg格式的影像檔、72ppi、RGB分色模式。

線（rule）
一條線，一條畫定的線，如「迷你詞彙表」標題下方那條線。

空白（white space）
版面上沒有內文或圖片的空間，也可以說是「留白」。初學者通常很擔心留白，專業設計者則會大量善用留白。

空白陷入困境（trapped white space）
指不同元素（如內文或圖片）分散在版面上，沒有適當的留白讓版面缺乏流動感。

參考資料

Before & After Magazine
BAMagazine.com
可取得最有用資源的網站之一。訂閱線上雜誌，可以找到無數很棒的設計訣竅，讓你的設計耳目一新。
加入約翰・麥克偉德（John McWade）的論壇「*The Grid*」，和其他設計師聊聊，讓大家對你的作品提供意見回饋和幫助。mcwade.com/TheGrid

CreativeMarket.com：就像是設計師的Etsy.com，可以買到物美價廉的東西，包括字型、範本、圖像等等。
Canva.com：線上設計案，可以印出或張貼！對設計新手大有助益。
InDesign PDF Magazine：InDesignMag.com，InDesign使用者一定要去！
MyFonts.com：提供便宜的字型。
FontSquirrel.com：便宜及免費的字型。
CreateSpace.com：自費出版，可在Amazon上販售。
CafePress.com和Zazzle.com：打造你自己的產品。
PrintPlace.com：我最愛的線上印刷商店。

中文字體的設計原則

文／蘇宗雄（曾任中國文化大學美術系專任教授、國立師範大學美術系兼任教授）

設計範例提供／廖韡

中文字體的基本筆劃

在中文的字劃結構中，每個部分都有不同的名稱（見下圖）。對初學者來說，我們常以「永」字八劃，作為對文字造形訓練的開始。

黑體字的造形結構，傳達機械與精準的現代感，刪除一切不必要的裝飾，與同樣粗細的明體字相比，更為單純。單從一道橫線來看，明體字的橫線，在落筆的地方有如刀削般，鋒頭尖銳有力，橫線拉到右側，停筆之際，忽現一丘。明體字的橫線利用這小小的三角垛，垛峰微偏左，藉此取得左右平衡。

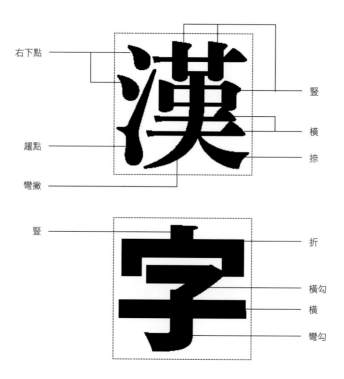

右下點

豎

橫

捺

趯點

彎撇

豎

折

橫勾

橫

彎勾

中文字體的分類

每一種中文字體，各自演化成同一系列的文字群，這種成套的系列字群稱為字體字族。在不同的字體中，明體字可說是印刷字體之王，它經歷數百年的演進，由楷書而宋體而明體，造形結構完美，可讀性佳，閱讀起來沒有抗拒感。

明體字 ——————————————— 黑體字 ———————————————

細明體　好設計，4個法則就夠了　　細黑體　好設計，4個法則就夠了

中明體　好設計，4個法則就夠了　　中黑體　好設計，4個法則就夠了

粗明體　好設計，4個法則就夠了　　粗黑體　**好設計，4個法則就夠了**

特明體　**好設計，4個法則就夠了**　　特黑體　**好設計，4個法則就夠了**

超明體　**好設計，4個法則就夠了**　　超黑體　**好設計，4個法則就夠了**

圓體字 ——————————————— 書寫字 ———————————————

細圓體　好設計，4個法則就夠了　　楷　體　好設計，4個法則就夠了

中圓體　好設計，4個法則就夠了　　仿宋體　好設計，4個法則就夠了

粗圓體　好設計，4個法則就夠了　　隸　書　好設計，4個法則就夠了

特圓體　**好設計，4個法則就夠了**　　瘦金體　好設計，4個法則就夠了

超圓體　**好設計，4個法則就夠了**

美工體 ———————————————

海報體　**好設計，4個法則就夠了**　　水管體　好設計，4個法則就夠了

妞妞體　好設計，4個法則就夠了　　竹子體　好設計，4個法則就夠了

字體範例採用文鼎、華康字型

中文字體的版面編排

在中文版面編排上，要特別注意文字位置的相互關係。文字所占據的黑色部分，集結形成線，造成面，形成塊，影響著整體版面的呈現。尤其是字間與行間的安排，字間較小時，能強調線感，有行氣，引導閱讀；字間過小時不利閱讀，然而過大又會流於散漫。

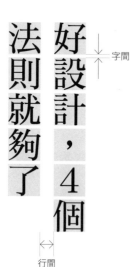

好設計，4個法則就夠了

字間

行間

字間：文字與文字的中間，要留出適當的空隙才利於閱讀，不可太寬或太狹。一般文字編排時，正常字間大約取文字大小的 5％至10%。倘若字間過大，往往給人鬆散不緊湊的感覺。

行間：行間太擠容易讀錯行，太寬又會鬆散。行間約占文字的三分之二，是適合閱讀的空間距離。

直排與橫排：中文可直排也可橫排。橫排的視線移動是由左至右、從上而下。直排時則由上而下、由右至左。從生理的結構來說，人的眼睛是左右對稱，橫式的視線移動比較自然。

在中文版面編排上，要特別注意文字位置的相互關係。文字所占據的黑色部分，集結形成線，造成面，形成塊，影響著整體版面的呈現。尤其是字間與行間的安排，字間較小時，能強調線感，有行氣，引導閱讀。

在中文版面編排上，要特別注意文字位置的相互關係。文字所占據的黑色部分，集結形成線，造成面，形成塊，影響著整體版面的呈現。尤其是字間與行間的安排，字間較小時，能強調線感，有行氣，引導閱讀。

每行字數：一行字數採取15個字至25個字，較為適合。如果一行字低於15個字，換行太快，眼睛容易疲勞且文意不易連貫。若是一行超過40個字時，會使閱讀產生跳行或重回同行的現象。

標題：標題要能吸引讀者注意力，粗大字體醒目，感覺粗獷；或以較小細緻的字體搭配較大的留白空間，雖然不夠醒目，卻有精緻優雅的效果。遇到較長標題字時，盡量以字意作為分隔。

內文：以溝通和傳達為主，所以字體的選擇以不過度裝飾、粗細對比不宜過大為佳，明體和黑體字占絕大部分。內文字的安排要考慮閱讀者年齡、階層以及文體內容屬性，所以內文字體大小多半以8點至11點為主。另外，兒童書為方便識字和閱讀，多選用20點以上的楷書。

Designers
and Stylists

設計師與造形設計師

篇標題
副標題 ── 設計師
連結藝術與大眾
章標題 ── CHAPTER 1 何謂設計師？

中標題　頁碼　　　　　　引文　圖說　　　　內文　　　　書眉

006 何謂設計師？

無用裝置

我的朋友看到我的作品都開懷大笑，連那些專注於工作而讓我佩服的朋友也不例外。他們幾乎都在家裡擺了一套我的無用裝置，不過都是放在孩子們的房間，因為我的作品看起來很荒謬，而且幾乎毫無價值。然而，他們會用馬里諾・馬里尼（Marino Marini）的雕塑以及卡拉（Carrà）和西羅尼（Sironi）的畫作來裝飾客廳。西羅尼的繪畫展現出深深的獅爪痕跡，但我的裝置只有細線和硬紙板，別人當然不會認真看待我的作品。

然後，我的朋友又注意到美國雕塑家亞歷山大・考爾德（Alexander Calder）。他的動態雕塑（mobile）是用鐵打造的，大都塗成黑色或其他亮眼的顏色。考爾德在我們的圈子大放異彩，我卻被認為是在模仿他。

我的無用裝置和考爾德的動態雕塑有什麼不同呢？我認為最好把這點講清楚。除了使用不同的材料，我們還採用非常不同的建構方法。無用裝置和動態雕塑只有兩個共同點：兩者都是懸掛的，並且都會旋轉。但是，懸掛的物件成千上萬，一直以來都是如此，此外，我的朋友考爾德有個前輩，就是美國現代主義藝術家曼・雷（Man Ray）。曼・雷在一九二○年時打造了一個物件，考爾德後來就根據相同的原理去創作。

●吹脹的玻璃球 blown glass sphere

「我們知道，近期教授的只有成就藝術的手段，而不是藝術本身。藝術的功能在過去不受到重視；但如今的藝術已經跟日常生活脫節，然而，一個民族只要活得真誠健康，藝術總是會存在的。」

▲重組自臉譜出版《設計做為藝術》一書

239

中文字體的文字遊戲

標題字體是視覺設計的重要焦點，如果能加上創意，設計成有特殊效果的美術字，會讓作品更具說服力，有畫龍點睛的效果。試著用想像力去看，你會發現許多從來沒見過的「新字」。

連字

連字和疊字主要多運用在商標和標題上，設計上除了要注意可讀性外，視覺的造形美也很重要。

立體字

立體字最常見的作法，是利用黑色面積來表現立體的厚度，字體誇張、醒目的造形非常突出。

圖像字

設計中，將圖與文結合的例子相當多，特別是商標，只是文字往往無法精準表達出企業的特性、理念及服務宗旨，加上圖形可以彌補文字表達的不足。圖像是世界共通的語言，設計者如能善加發揮字圖結合的創意，會讓文字更活潑、更有視覺感染力。

手寫字

手寫字充滿個性美，書寫者的性情自然流露，像是書法中的行、草書就是最極致的例子。手寫文字常見於書封、海報和藝術家作品集的設計。

個性字

利用字體的不同造形、大小、質感或色彩差異來搭配設計。

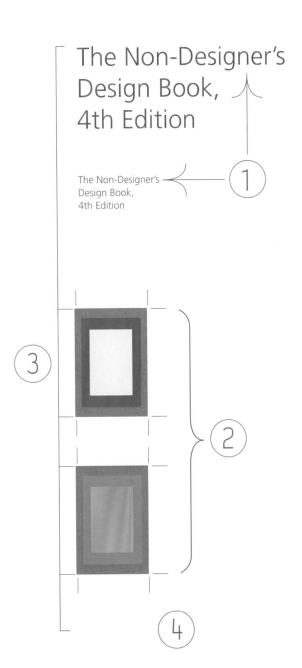

The Non-Designer's Design Book, 4th Edition

The Non-Designer's
Design Book,
4th Edition

① ② ③ ④

4大設計法則演繹

撰文｜範例提供　廖韡

平面設計師、Liaowei-graphic(L/g/s)工作室負責人。實務領域包括圖像、編排、字體、印刷。曾任台師大設計系講師與台灣平面設計獎、金點新秀設計獎等競賽評審，作品獲Tokyo TDC、Red dot、Output、Brno等獎項，同時爲台灣視覺設計獎金獎、金蝶獎銀獎得主。

好設計，
4個法則
就夠了

頂尖設計師教你學平面設計，
一次精通字型、色彩、版面編排的超實用原則

全新中文範例
暢銷升級版

The Non-Designer's Design Book, 4th Edition

Proxim... Alignment ...epetition

Contrast

張妤菁、呂奕欣——譯　　**Robin Williams**
羅蘋・威廉斯

長銷20年超經典設計書，
Amazon「藝術設計類」風雲暢銷榜

The Non-Designer's
Design Book,
4th Edition

The Non-Designer's
Design Book,
4th Edition

建構設計邏輯・培養設計思維・學習設計觀察・精進設計技巧

將概念變成設計，將構圖變成訊息
掌握4大法則，人人都可鍛鍊自己的設計基本功！

平面設計師 廖韡 精選設計範例，演繹4大法則設計美學

這四個基本原則除了能作爲單一設計構成，也常在版式中搭配使用，可塑造出更有變化感的封面造型，實際上在一份好的平面設計稿面上亦可以同時找到四大法則的構成原理。

如左側案例中，綜合使用了幾何圖像與文字作爲主要視覺元素，搭配「重複」與「對比」手法將元素排列於版面之中，再將文案資訊以「相近」原則進行分類後，最後透過「對齊」的方式將文圖關係安排至妥善的位置。

① 對比 Contrast

將原文書名刻意放大，再逐步縮小，透過不同比例大小營造出視覺節奏感。

② 重複 Repetition

象徵版面的幾何方塊反覆出現，提供文字與圖像豐富的版式穩定的視覺重心。

③ 對齊 Alignment

畫面左側安排圖像，文字資訊集中在靠書口的右側區域，爲使閱讀有變化性採直排與橫排交錯，再透過齊右編排整理統一版式。

④ 相近 Proximity

將文案分爲「書名資訊」、「作譯者資訊」、「行銷文案」三種不同性質，將文字整理成容易理解的資訊分組。

① 對比 Contrast

對比通常會透過字體、顏色、圖像等方式營造出畫面張力與衝突感，如案例中在淺色封面上可以以亮黃與紅色做出對比，在版式上也透過邊緣的斜線切割，形塑出劍拔弩張的氛圍。

———

書名：動物的武器 Animal Weapons
出版：臉譜出版
年分：2016

③ 對齊 Alignment

在同一個畫面中，通常物件與物件之間會有視覺的關聯性，從水平到垂直都能找到其關聯性，透過對齊讓資訊更爲整齊。

案例中除了常見的文字對齊外，圖像也運用了相同的手法，使封面有一種強烈的秩序感存在，另外需注意的是在對齊中若導入些許的破格與差異，反而能讓畫面有更豐富的感受。

———

書名：社區設計 コミュニティデザイン
出版：臉譜出版
年分：2015

重複 Repetition

圖面上物件重複性的出現,可以塑造一種既定的節奏感,同時將物件也會因爲重複留給觀者更深的印象。

案例中將「窗」字作爲主結構,往上下左右重複排列,搭配版式出血讓重複性中同時保有變化感。

書名:窗戶設計解剖書 窓がわかる本
出版:臉譜出版
年分:2017

相近 Proximity

相近是一種整理的過程,將資料做類型性的分組,引導觀者更有邏輯與順序性的逐一理解資訊,通常在物件或文字量較多的版式上會更有差異。

案例中將需要傳遞的文案內容分別以「書名資訊」、「作者資訊」、「重點文案訊息」與「次要文案訊息」分組,除有助於閱讀,也降低對於主圖的干擾性。

書名:花,如何改變世界? The Reason for Flowers
出版:臉譜出版
年分:2016

Authorized translation from the English language edition, entitled NON-DESIGNER'S DESIGN BOOK, THE, 4th Edition by WILLIAMS, ROBIN, published by Pearson Education, Inc, publishing as Peachpit Press, Copyright ©2015 All rights reserved. No part of this book may be reproduced or transmitted in any form or by any means, electronic or mechanical, including photocopying, recording or by any information storage retrieval system, without permission from Pearson Education, Inc.
Published by arrangement through the Chinese Connection Agency, a division of The Yao Enterprises, LLC.
Chinese Traditional language edition published by Faces Publications, a division of Cité Publishing Ltd., Copyright ©2021

藝術叢書 FI1037X

好設計，4個法則就夠了
頂尖設計師教你學平面設計，一次精通字型、色彩、版面編排的超實用原則〔全新中文範例暢銷升級版〕

作　　　者	羅蘋·威廉斯（Robin Williams）
譯　　　者	張妤菁、呂奕欣
副 總 編 輯	劉麗真
主　　　編	陳逸瑛、顧立平
封 面 設 計	廖韡

發　行　人	涂玉雲
出　　　版	臉譜出版
	城邦文化事業股份有限公司
	台北市中山區民生東路二段141號5樓
	電話：886-2-25007696　傳真：886-2-25001952
發　　　行	英屬蓋曼群島商家庭傳媒股份有限公司城邦分公司
	台北市中山區民生東路二段141號11樓
	客服服務專線：886-2-25007718；25007719
	24小時傳真專線：886-2-25001990；25001991
	服務時間：週一至週五上午09:30-12:00；下午13:30-17:00
	劃撥帳號：19863813　戶名：書虫股份有限公司
	讀者服務信箱：service@readingclub.com.tw
香港發行所	城邦（香港）出版集團有限公司
	香港灣仔駱克道193號東超商業中心1樓
	電話：852-25086231　傳真：852-25789337
馬新發行所	城邦（馬新）出版集團 Cité (M) Sdn Bhd
	41-3, Jalan Radin Anum, Bandar Baru Sri Petaling, 57000 Kuala Lumpur, Malaysia
	電話：603-90563833　傳真：603-90576622
	E-mail: services@cite.my

二 版 一 刷	2021年4月1日

城邦讀書花園
www.cite.com.tw

版權所有·翻印必究（Printed in Taiwan）
ISBN 978-986-235-905-1

定價：450元
（本書如有缺頁、破損、倒裝，請寄回更換）

國家圖書館出版品預行編目資料

好設計，4個法則就夠了：頂尖設計師教你學平面設計，一次
精通字型、色彩、版面編排的超實用原則〔全新中文範例暢銷
升級版〕／羅蘋‧威廉斯（Robin Williams）著；張妤菁、呂奕
欣譯.一二版.--臺北市：臉譜，　城邦文化出版：家庭傳媒城邦分
公司發行, 2021.04
面；　公分. --（藝術叢書；FI1037X）
譯自：The Non-Designer's Design Book, 4th Edition
ISBN 978-986-235-905-1（平裝）

1. 平面設計

964 110001844